一起來玩黏土吧！

專為孩子設計的
可愛黏土
—— 大百科 ——

序
歡迎來到我的黏土世界

　　黏土，英文叫CLAY。一般我們常看到的有紙黏土、油性黏土、超輕土、樹脂土……等等，特性和用途都不一樣。書裡面用的主要是彩色超輕土，還有一些作品會用線黏土（見p13）製作。

　　超輕土很柔軟、黏性高，拉得很細也不容易斷掉，可以讓孩子盡情創造。而且超輕土不黏手、也不會殘留，非常好清理，加上安全無毒的特點，十分適合親子同樂。

　　只要準備5個基本色（紅、黃、藍、白、黑），就能調出世界上各種顏色。黏合時不用塗黏著劑，只要自然風乾、變硬就能完成作品。材料和工具簡單、安全，受到家長和老師們的青睞。隨著這股風潮，也出現越來越多的職業黏土創作家。

　　黏土遊戲，對孩子發展有顯著的效果。當孩子思考要做什麼、怎麼做，並試著用黏土表現，這不僅能提升創意力、想像力、表現力，還能促進手部肌肉的運用，和手眼協調能力。

　　調色和配色過程，可以自然學到顏色混合原理，還有對色彩的敏銳度及美感。看起來複雜的作品，只要懂得基本造型就做得出來，有助於觀察和應用能力的成長，還能培養專注力及自信。

　　這本書中，從最簡單幾分鐘就能完成的作品，到進階需要花1小時以上專注製作的高難度作品都有，可以陪伴孩子一同成長。

　　再困難的作品也都是從基本開始，不需要追求跟書上一模一樣，孩子親手打造的作品才是最寶貴的！現在準備好了嗎？讓我們一起前往黏土世界吧！

目次

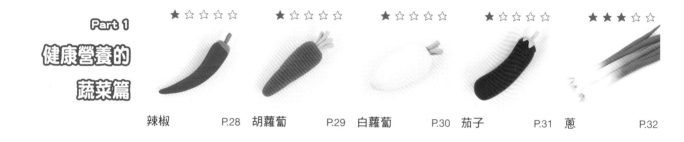

Part 1 健康營養的 蔬菜篇

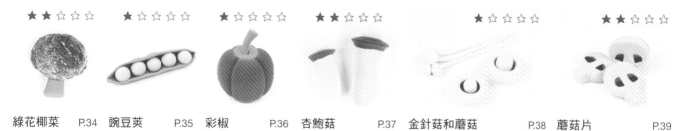

Part 2 酸甜好吃的 水果篇

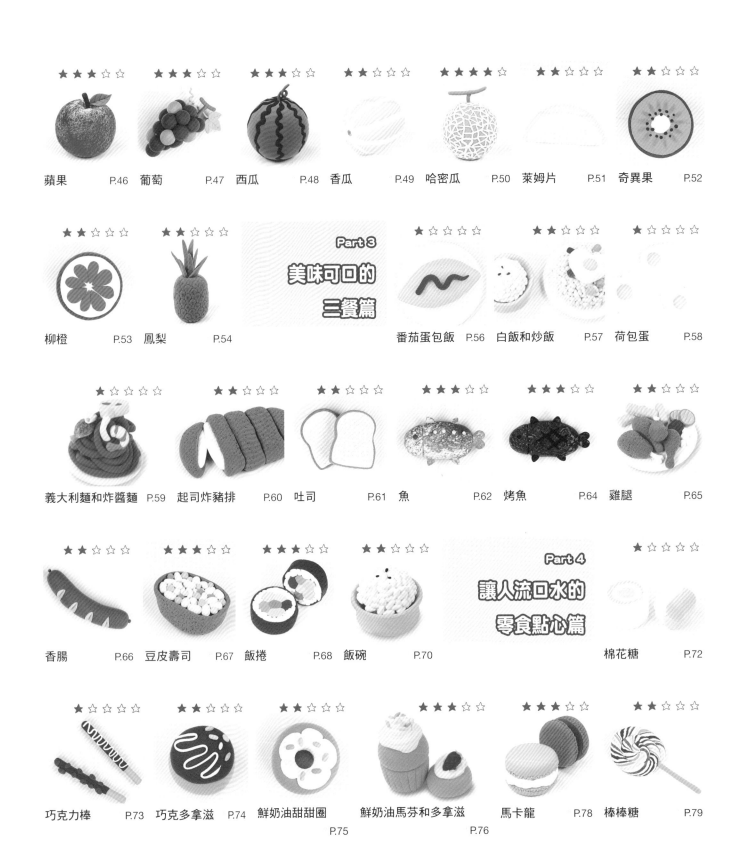

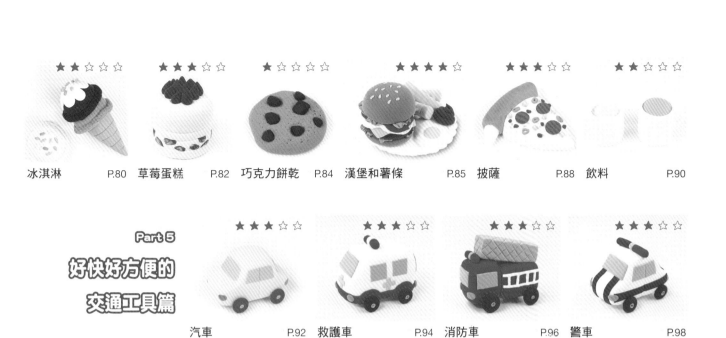
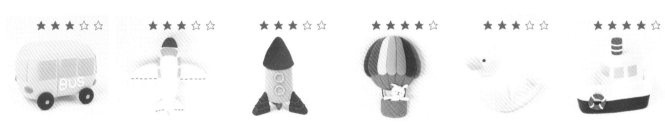
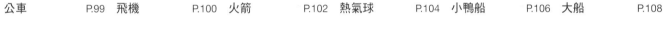

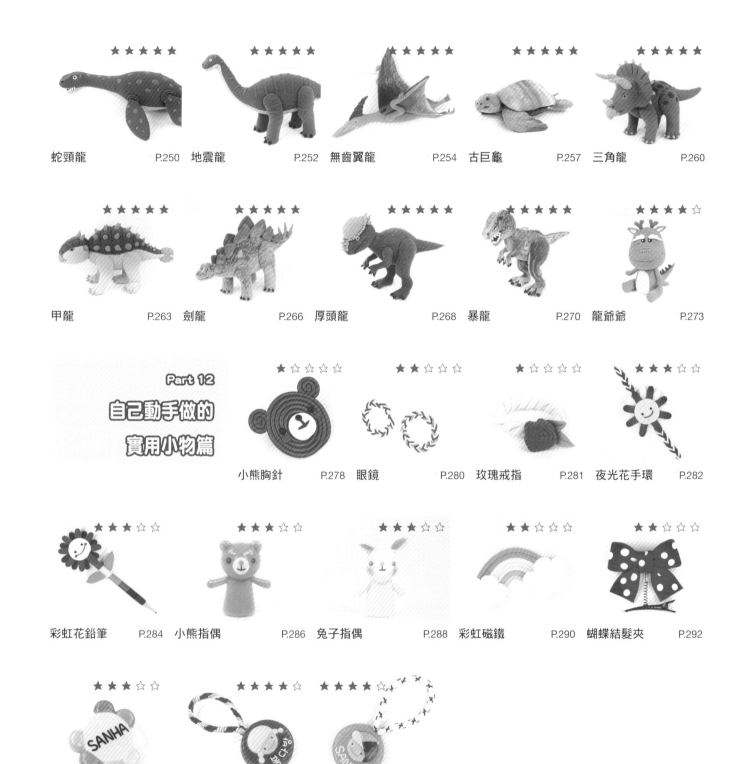

超輕土 ★必備

請準備5種基本色的超輕土（紅、黃、藍、白、黑）。白色的用量最大，黃色排第二，可依此調整每個顏色黏土準備的用量。

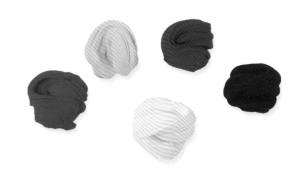

保存容器 ★必備

用來保存黏土的盒子。雖然是密封容器，但黏土在裡面還是會因為一點點空氣而變硬或沾上濕氣。最好將黏土確實密封，保存在原本包裝的夾鏈袋或容器裡面。只把當天要用的量放入容器中備用即可。

黏土工具 ★必備

市售黏土工具，依照數量分為3件組、5件組、7件組、16件組等，種類很多。最常用到的是5件組黏土工具。不同品牌的工具種類略有不同，必備的工具組包含切刀（右圖 ⓐ）與錐子（右圖 ⓑ），切刀可切割黏土或在黏土上壓出紋路，錐子可以用來打草稿，或畫眼睛、鼻子、字母等。沒有錐子時，也可用牙籤代替。

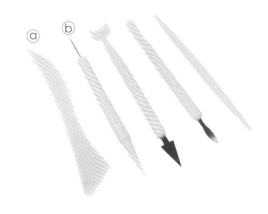

11

珠筆 ★必備

用來裝飾小圓點或製造壓痕的工具，書中珠筆尺寸大致分成大13～19mm、中8～12mm、小3～7mm等幾個尺寸。使用時會先用珠筆在黏土上壓出凹洞，再把要貼的黏土放進去。沒有珠筆時，也可以用水彩筆的後面或筷子代替。

擀麵棍 ★必備

把黏土壓扁或擀平時會使用擀麵棍，是製作漸層黏土（見p17）的必備工具。

剪刀 ★必備

剪裁黏土時需要的工具，也可以用剪刀把塑型後的黏土剪開，做出精緻漂亮的作品。

披薩刀 ★必備

剪刀很難平整地斷開大面積的黏土，這時就可以用帶有圓形滾動式刀片的披薩刀。

吸管

吸管可以直接使用或剪一半使用，主要用來壓出紋路。可以事先收集手搖飲吸管、養樂多吸管、咖啡吸管等各種大小和形狀的吸管，玩黏土時非常好用。

線黏土*

線條狀的長條形黏土，可以纏繞使用。不會完全變硬，又能維持一定硬度，適合做手環類飾品，可以拆開重複使用。

*編注：韓國常見的黏土商品。沒有線黏土時，可用針筒等類似物將黏土壓成線條狀替代。

刷子

用來輕戳黏土表面，做出粗糙的觸感，也可以用牙刷取代。

水彩筆和彩色蠟筆

彩色蠟筆在紙上畫過會產生粉末，用水彩筆尖沾蠟筆粉末上色，可以讓作品更有立體感。如果想呈現細膩的色彩，也可改用壓克力顏料。

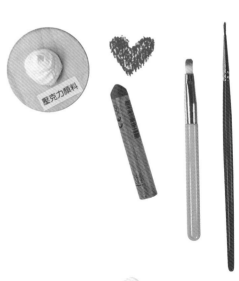

餅乾壓模

用餅乾壓模可以把黏土壓成自己想要的形狀，書中主要使用圓形的壓模。

油

可在餅乾壓模、擀麵棍等工具塗上少量油再使用，可以預防黏土沾黏。請務必使用無色的油，例如嬰兒油，以免黏土變色。

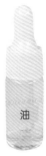

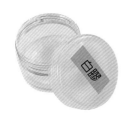

白膠

把胸針、磁鐵等素材貼於黏土上，或是黏接已經變硬的黏土。
如果需要更強的黏性，可改用瞬間膠。

保護漆

可以避免黏土在陽光直射下變色，也能防塵。一般是用刷子塗上
保護漆，如果不想留下刷痕，也可以把作品泡在保護漆中。常見
的保護漆有兩種，一種是有玻璃光澤的亮光漆，另一種是類似塑
膠質感的消光漆，可依喜好選擇。不過用了保護漆，黏土特有的
橡皮擦質感就會消失，需要時再用即可。

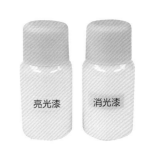

亮光漆　消光漆

黏土墊板

黏土直接接觸桌面，多少還是會沾黏，尤其在炎熱潮濕
的夏天，黏性會變得更強。製作時可鋪上一層黏土墊板
或桌墊，或是用烘焙紙代替也可以。

其他手作素材

結合髮夾、胸針、磁鐵等小物，還能DIY做出生活用品、文
具、飾品等。此外也可以試著用亮片或貼鑽等各樣素材裝飾
黏土作品。

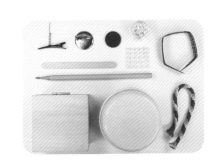

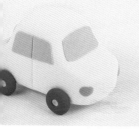

不同混色的華麗效果！
4種黏土團混色捏法

　　即使混合同樣的顏色，只要換個捏法，就能呈現出完全不同的效果。譬如下圖4顆球，用基本混合法，紅色和黃色可以混出一整個橘色；如果改用半混合法，就會是紅色和黃色混合在一起的樣子。漸層混合法可以有紅色底染上一點點黃色的效果，覆蓋式漸層法則有直線紋路。熟悉各種混色技巧，就能做出超有特色的黏土作品。

基本混合法　　半混合法　　漸層混合法　覆蓋式漸層法

基本混合法

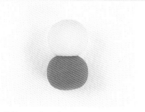

1 把要混合的雙色黏土球黏在一起。

2 雙手從上下兩邊輕輕捏黏土球。

3 手指力道放輕，把黏土球稍微拉長。

4 把長條對折。

5 再拉長。

6 再對折。

7 重複步驟 *5* ～ *6*，混成單一顏色再搓圓。

8 新顏色就完成了。

半混合法

1 準備好要混合的各種
顏色黏土球。

2 把黏土球黏在一起。

3 雙手從外邊輕輕捏黏
土球。

4 手指力道放輕，把黏
土球稍微拉長。

5 把長條對折。

6 重複「拉長－對折」，
做出想要的紋路。

7 把黏土團搓圓。

8 半混合就完成了。

漸層混合法

1 把要混合的黏土球，
壓成一大一小的片狀。

2 小黏土片疊在大黏土
片上，一起壓扁。

3 左手中指放在黏土片
下，從下往上推。

4 把邊緣往下折。

5 把黏土團壓扁。

6 重複步驟 *3* ～ *5*，下
面顏色會漸漸透出來。

7 做出想要的漸層色
後，再把黏土搓圓。

8 漸層混合就完成了。

1 把要漸層混合的黏土球,搓成長條形。

2 把各種顏色的長條並排,黏在一起。

3 順著跟線條相同的方向,用擀麵棍擀平。

4 上半部往下折。

5 下半部往上折。

6 翻面。

7 重複步驟 *3* ~ *6*,相鄰的顏色會開始混合。

8 繼續重複步驟 *3* ~ *6*,直到出現漂亮的漸層混合。

9 準備一個基本造型黏土。

10 把漸層混合的黏土片蓋在基本造型上。

11 切掉多餘的部分,把黏上片稍微拉長黏合,包好造型黏土。

12 用手撫平就完成了。用一樣的方法可做出各種造型。

調出世界上各種顏色！

調色表及調色技巧

只要有紅色、黃色、藍色、白色和黑色這5個基本色，就能調出世界上所有顏色。從華麗的鮮豔色系到可愛的柔和色系，想要什麼顏色都調得出來。建議先熟悉下一頁「Color Tips」裡的調色技巧，再開始調不同顏色。書中作品用到的顏色十分豐富，之後可以參考作品說明中標示的顏色表。

櫻花粉	粉紅色	深粉紅色	淺紫色	紫色
白9.5＋紅0.5	白8.5＋紅1.5	白7＋紅3	白9＋紅0.6＋藍0.4	紅6＋藍4
皮膚色	淺橘色	橘色	橘紅色	深橘色
白9＋黃0.6＋紅0.4	黃9.5＋紅0.5	黃9＋紅1	黃8＋紅2	黃6＋紅4
米色	土黃色	咖啡色	深咖啡色	棕黑色
白9.5＋黃0.2＋紅0.2＋黑0.1	黃8.5＋紅1.2＋黑0.3	黃7＋紅2.5＋黑0.5	黃5＋紅3＋黑2	黃3.5＋紅3.5＋黑3
牛奶色	米白色	淺黃色	萊姆黃	深黃色
白9.9＋黃0.1	白9.7＋黃0.3	白9＋黃1	黃6＋白4	黃9.8＋紅0.2

淺綠色

白9.7＋黃0.2＋藍0.1

草綠色

黃9＋藍1

綠色

黃6＋藍4

深綠色

藍5＋黃4.5＋黑0.5

軍綠色

黃4.8＋藍3.2＋黑2

淺藍色

白9.5＋藍0.5

天藍色

白9＋藍1

藍黑色

藍6＋黑4

淺灰色

白9.7＋黑0.3

灰色

白9＋黑1

COLOR TIPS!

把深色加到淺色裡面！必須把深色一點一點加進淺色裡，調出自己想要的顏色。如果是把淺色加到深色裡，黏土團不知不覺就會變成雪球那～麼大。

一次加一種顏色！想混合三種顏色的時候，先混合其中兩種，最後再一點一點加入第三種顏色，這樣可以大大降低失敗機率。

顏色太深怎麼辦？剝下適量的黏土，再加淺色進去。

加入白色和黃色，讓顏色更漂亮！一樣是彩虹色系，如果加入一些白色，看起來會更粉嫩可愛。另外，若在粉紅色系或天藍色系中混入一些黃色，也可以做出色調溫暖的柔和色系。

漂亮的
彩虹色

亮紅色

紅8＋白2

亮橘色

橘紅8＋白2

亮黃色

黃8＋白2

翠綠色

綠8＋白2

亮藍色

藍5.5＋白4
＋黃0.5

亮靛色

藍黑8＋白2

亮紫色

紫8＋白2

柔和
粉紅色

白9.5＋紅0.4
＋黃0.1

柔和
橘紅色

白9.5
＋橘紅0.5

柔和
黃色

白9.5＋黃0.5

柔和
草綠色

白9.5
＋草綠0.5

柔和
天藍色

白9.5＋藍0.4
＋黃0.1

柔和
紫色

白9.5＋紫0.5

漂亮的
柔和色

厲害作品都從基本開始！
基本造型的做法

4.基本造型做法

　　所有的黏土造型，都是從最基本的圓形開始。由圓形做出各種基本造型，再應用變化，就可以完成作品。

　　做好基本造型，是讓好作品誕生的第一步，也是最重要的，就像是穿衣服扣上第一顆鈕子一樣。如果想輕鬆做出美麗的黏土作品，一定要先熟悉基本造型的做法。

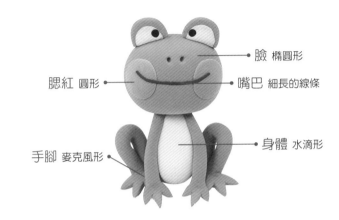

臉 橢圓形
腮紅 圓形
嘴巴 細長的線條
手腳 麥克風形
身體 水滴形

圓形

1 準備好要用的黏土。

2 把黏土放在兩手手掌間，用力搓圓。

3 想做小圓形時，可以放手掌上用手指搓圓。

4 沒有縫隙的漂亮圓形就完成了。

橢圓形和線條

1 準備一顆搓成圓形的黏土球。

2 把圓形放在桌面，手指輕輕按壓、滾動。

3 做出長長的橢圓形。

4 繼續把橢圓形越滾越長，就能搓成線條狀。

20

圓柱形

1 先用手指把圓形搓成橢圓形。

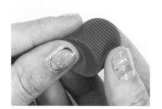

2 把橢圓形的一邊壓平,做出圓形的底面。

3 這邊的尾端就變成了圓柱形。

4 另一邊也壓出圓形底面,圓柱形就完成了。

細長的線條

1 先用手指把圓形搓成橢圓形。

2 用雙手的拇指和食指輕輕抓住橢圓形兩邊。

3 把黏土往兩邊拉長,注意不要太用力。

4 剪下中間那段細長的線條,可以用來做鼻子、嘴巴等細膩的造型。

5.細長線條用法

水滴形

1 準備一顆搓成圓形的黏土球。

2 用手指輕輕滾動其中一邊,把圓形搓尖。

3 想做得更細長,可以用手掌夾住搓尖。

4 一邊圓、一邊尖的水滴形就完成了。

梭形

1 準備一顆搓成圓形的黏土球。

2 先搓出一個水滴形。

3 把水滴形圓圓的另一邊也搓尖。

4 不同的尖端長度,可以用在不同地方。

圓錐形

1 準備一顆搓成圓形的黏土球。

2 先搓出一個水滴形。

3 把水滴形圓圓的那一邊壓平,做出圓形底面。

4 圓錐形就完成了。

麥克風形

1 準備一顆搓成圓形的黏土球。

2 圓形放在掌心,用手指用力搓其中一邊。

3 抓住麥克風頭和把手的界線,調整形狀。

4 不同的把手長度,可以用在不同地方。

三角形和四角形

1 分好幾次,慢慢把圓形黏土壓扁。

2 用兩手拇指、食指的邊邊捏出三個角。

3 稍微修飾一下三個角和三條邊的形狀。

4 用同樣的方法做出四角形。

半球形

1 準備一顆搓成圓形的黏土球。

2 把圓形的一邊輕輕壓平，做出圓形底面。

3 半球形就完成了。

擀成薄片

1 準備一段長條黏土。

2 先用手指把長條黏土壓得扁扁的。

3 再用擀麵棍輕輕把黏土擀平。

4 用剪刀剪下想要的形狀，可以用來做花紋。

捏出皺摺

1 把黏土擀成扁扁的長條形。

2 拿起其中一邊，用兩手稍微疊出皺摺。

3 重複同樣的動作，繼續做出皺摺。

4 一直疊到另一邊結束就完成了。

愛心形

1 把圓形的其中一邊搓尖，做成水滴形。

2 分好幾次用手指按壓，把黏土輕輕壓平。

3 用切刀切開圓圓那邊的中間，弄出缺口。

4 調整一下缺口的形狀，愛心就完成了。

最多人想知道！
超好用的黏土小訣竅

Q 黏土很容易黏手怎麼辦？

捏黏土之前，先把手洗乾淨、把水完全擦乾後，剝一小塊白色黏土，放在掌心搓揉，也用指尖輕輕敲黏土，讓手有一層保護。另外，捏過深色的黏土後也要再把手洗乾淨，才不會讓手上殘留的黏土弄髒其他地方，作品才會乾淨漂亮。

Q 黏土作品上有洞或皺紋怎麼辦？

不斷把黏土拉長再對折，這個動作不只在混色時使用，一開始捏黏土也需要用同樣的步驟。所有作品的基礎都是從圓形開始，而搓成黏土球之前，一定要充分拉長、對折，並用掌心緊握去除氣泡，才能做出沒有皺紋又漂亮的圓形，作品也會俐落又漂亮。

Q 黏土容易黏在桌面上怎麼辦？

當我們用擀麵棍擀平黏土、或用手掌壓平黏土時，黏土很容易黏在桌上，這時候可以在桌面鋪上專用的墊板（黏土墊板、桌墊）或烘焙紙。或是不要一次把黏土壓到最扁，用「壓扁－拿起來－壓扁－拿起來」的方式，分成好幾個步驟，黏土比較不會黏在桌上。

Q 想做出乾淨、漂亮的眼睛要怎麼做？

如果直接把小圓形貼到作品的臉上，過程中很容易變形、突出，邊邊也容易變髒。可以先用珠筆在臉上輕輕壓出一個凹洞，再把圓形黏土放到凹洞上，做出來的效果會更乾淨俐落。

6.黏眼睛方法

Q 黏土作品出現裂痕怎麼辦？

黏土作品出現裂痕、或是銜接的地方沒接好，實在令人困擾。碰到這種狀況，可以用手指沾點水、或用水彩筆筆尖沾水後輕輕碰一下裂痕。當黏土溶於水，裂痕就會消失。不過要注意，深色黏土可能會弄髒其他範圍，而且如果黏土已經完全乾掉，就沒辦法補救了！

Q 黏土變硬了怎麼辦？

如果還沒有到完全風乾、整個變得硬梆梆的，只是稍微有點變硬的話，可以把黏土沾點水捏捏看。沾了水的黏土會恢復成原本柔軟的狀態。

Q 黏土黏到衣服上了怎麼辦？

用手先把比較大的黏土塊剝下來，再用其他黏土團輕輕把殘留的黏土黏起來。如果還是弄不掉，就把衣服泡溫水5分鐘以上，再用手輕輕搓揉衣服，黏土就會融化。如果是黏到頭髮，先用溫水浸濕後，用洗髮精洗掉就可以了。

Q 黏土要怎麼保存？

超輕黏土在空氣中會自然乾燥，一接觸到空氣就會開始變硬。裝進密封容器保存是不錯的方法，不過最好還是把黏土放回原本裝黏土的夾鏈袋或容器裡，然後把封口確實封緊，方便下次使用。

Q 想讓黏土作品保存得久一點該怎麼做？

黏土在自然乾燥下變硬之後，就算按壓它也完全不會凹陷、非常堅固。但如果直接曬到太陽就會褪色，或是有灰塵長期累積在作品上，也會完全黏住、清不掉。所以保存時要避免陽光直射，偶爾對作品吹氣，吹掉累積在表面的灰塵。另外，在作品變硬後塗上保護漆，也可以保護作品不褪色、不容易積灰塵。

Part 1

健康營養的
蔬菜篇

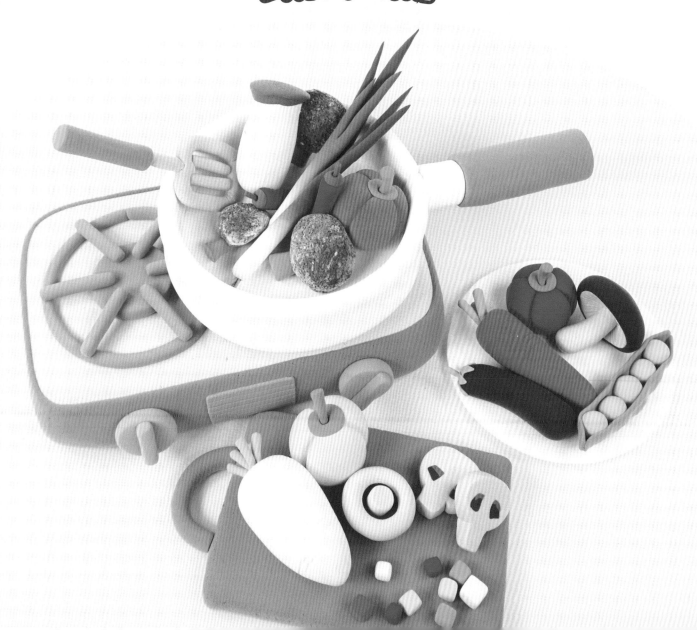

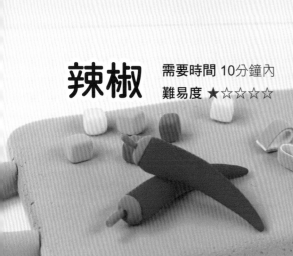

辣椒

需要時間 10分鐘內
難易度 ★☆☆☆☆

準備材料 黏土、中珠筆
黏土顏色 ● 綠色（黃色6＋藍色4）
　　　　　　● 紅色

1 準備一顆紅色的圓形黏土球。

2 用手指把黏土搓成長長的水滴形。

3 稍微把尾巴弄彎。

4 準備兩顆綠色的圓形黏土球。

5 一顆壓扁，另一顆搓成長條水滴形。

6 把壓扁的黏土片貼在辣椒頂端，用中珠筆壓出凹洞，黏上長條水滴就完成了！

胡蘿蔔

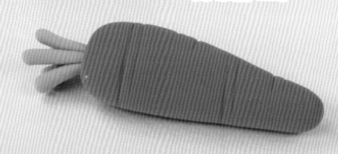

準備材料 黏土、中珠筆、切刀

黏土顏色 ● 橘紅色（黃色8＋紅色2）
○ 草綠色（黃色9＋藍色1）

1 準備一顆橘紅色的圓形黏土球。

2 用手指把黏土搓成一條長長的水滴形。

3 用切刀輕輕劃出橫線，做出胡蘿蔔的紋路。

4 搓出五條草綠色小水滴形。

5 把五條草綠色水滴尖的一邊捏在一起，做出葉子梗。

6 用中珠筆在胡蘿蔔平平的頂端，壓出黏貼葉子梗的凹洞。

7 把葉子梗黏進剛剛壓出來的凹洞後，就完成了！

29

白蘿蔔

需要時間 10分鐘內
難易度 ★☆☆☆☆

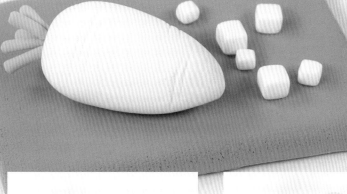

準備材料 黏土、彩色蠟筆、水彩筆、切刀、中珠筆

黏土顏色 ○ 牛奶色（白色9.9＋黃色0.1）
　　　　　 ● 草綠色（黃色9＋藍色1）

1 準備一顆牛奶色的圓形黏土球。

2 用手指把黏土搓成長長的水滴形。

3 用切刀輕輕劃出橫線，做出白蘿蔔的紋路。

4 搓出五條草綠色小水滴形，用來當葉子梗。

5 用中珠筆在白蘿蔔平平的頂端，壓出黏貼葉子梗的凹洞。

6 把葉子梗一根一根黏進剛剛壓出來的凹洞。

7 用水彩筆沾一點淺綠色的蠟筆粉，輕輕刷在尖尖的底端。

8 白蘿蔔造型的黏土作品，就完成了！

準備材料　黏土、小珠筆

黏土顏色　● 紫色（紅色6＋藍色4）
　　　　　○ 草綠色（黃色9＋藍色1）

1 準備一顆紫色的圓形黏土球。

2 用手指把黏土搓成兩頭圓圓的長水滴形，並稍微弄彎做成茄子。

3 搓出六條草綠色小水滴形。

4 把草綠色水滴形壓扁，做成葉子的形狀。

5 按照順序，在茄子的頂端貼成一圈。

6 再搓出一條草綠色小水滴形，做成蒂頭。

7 用小珠筆在茄子的葉子中心，壓出黏貼蒂頭的凹洞。

8 把蒂頭黏進剛剛壓出來的凹洞，就完成了！

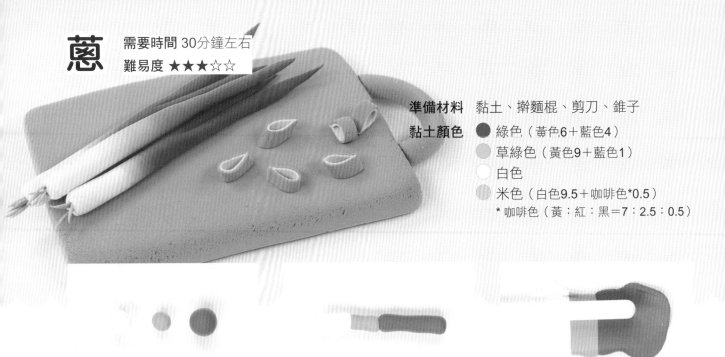

蔥

需要時間 30分鐘左右

難易度 ★★★☆☆

準備材料 黏土、擀麵棍、剪刀、錐子

黏土顏色
- 綠色（黃色6＋藍色4）
- 草綠色（黃色9＋藍色1）
- 白色
- 米色（白色9.5＋咖啡色*0.5）
 * 咖啡色（黃：紅：黑＝7：2.5：0.5）

1 準備綠色、草綠色、白色的圓形黏土球各一顆。

2 把三顆黏土球搓成同樣粗細的長條形，排成一橫排。

3 擀麵棍垂直顏色的界線，上下滾動把黏土擀平。

4 把上下兩邊往中間折。

5 翻面。

6 把步驟 *3*～*5* 重複 3～5 次，讓黏土混合出漸層的顏色。

7 搓出一條尾端尖尖的綠色長條水滴形，當成蔥的芯。

8 用步驟 *6* 的漸層黏土片，蓋在蔥芯上。

9 用剪刀剪掉多出來的部分。

10 包起整支蔥芯之後，把接縫貼齊、乾淨收尾。

11 尖端最綠的部分稍微壓扁。

12 用剪刀從尾端剪開，分成兩片蔥的葉子。

13 準備好幾顆米色小黏土球，搓成細細的梭形當作蔥根。

14 用錐子戳進蔥白底部，再把蔥根一一戳進去。

15 把蔥的所有根都戳進去，就完成了！

16 用同樣的方法多做幾次，就能做出一整把的蔥了。

花椰菜

需要時間 20分鐘左右
難易度 ★★☆☆☆

準備材料　黏土、刷子或牙刷

黏土顏色　● 深綠色（綠色* 9.5＋黑色0.5）
　　　　　　 * 綠色（黃：藍＝6：4）
　　　　　　 ● 青綠色（黃色7＋藍色3）
　　　　　　 ○ 萊姆黃（黃色6＋白色4）

1 準備深綠色、青綠色、萊姆黃
圓形黏土球各一顆。

2 把三顆黏土球輕輕壓扁。

3 把深綠色、青綠色、萊姆黃，
按照順序疊起來。

4 用漸層混合法（見p16）混合
黏土，搓成圓形。

5 用手指輕輕按壓，做成半球形。

6 拿刷子或牙刷輕戳半球上半
部，做出花椰菜的紋路。

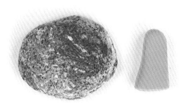

7 另外做一顆青綠色的黏土球，
搓成橢圓形。

8 用手指把橢圓形的下半部壓平，
做成梗。

9 把花椰菜的頭黏到梗上，就完
成了！

34

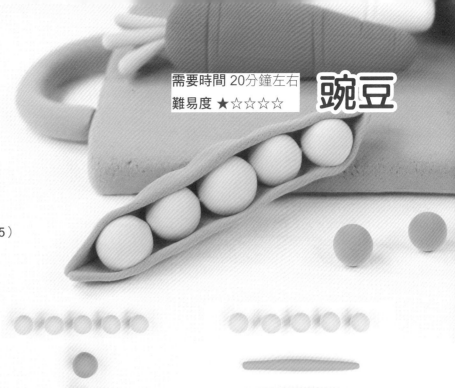

準備材料 黏土、大珠筆

黏土顏色 ● 翠綠色（黃色8.5＋藍色1.5）
　　　　　　○ 草綠色（黃色9＋藍色1）

1 準備五顆一樣大的草綠色圓形
黏土球。

2 再準備兩顆大一點的翠綠色圓
形黏土球。

3 把翠綠色黏土球，搓成長長的
水滴形。

4 把長長的水滴形壓扁後，做成
兩片豌豆莢。

5 用大珠筆在豆莢上，壓出五個
放豌豆的凹洞。

6 把兩片豆莢的其中一邊黏在一
起，如上圖。

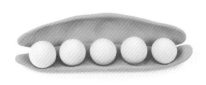

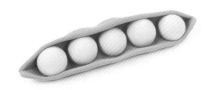

7 把五顆豌豆放進豆莢裡面。

8 把上方的豆莢蓋上之後輕輕壓
緊，就完成了！

彩椒

需要時間 10分鐘內
難易度 ★☆☆☆☆

準備材料　黏土、小珠筆、切刀
黏土顏色　● 翠綠色（黃色8.5＋藍色1.5）
　　　　　● 橘紅色（黃色8＋紅色2）

1 準備一顆橘紅色的圓形黏土球。

2 輕輕把黏土球搓成橢圓形。

3 用切刀在外側切出四道凹痕。

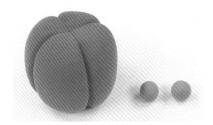

4 用翠綠色黏土，搓出兩顆圓形的黏土球。

5 一顆壓成圓圓的黏土片、一顆捏成不太尖的圓錐形。

6 把壓扁的黏土片，黏在彩椒頂端的中間。

7 用小珠筆在翠綠色黏土片中間，壓出要黏蒂頭的凹洞。

8 把圓錐形平平的那邊黏進凹洞裡，就完成了！

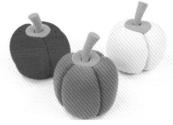

9 可以用同樣的方法，做出黃色和紅色的彩椒。

杏鮑菇

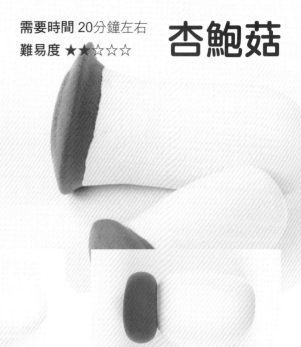

準備材料 黏土、切刀

黏土顏色 ● 咖啡色（黃色7＋紅色2.5＋黑色0.5）
○ 米白色（白色9.9＋咖啡色 0.1）

1 準備咖啡色、米白色的圓形黏土球各一顆。

2 把咖啡色球壓扁做成菇頭，再把米白色球搓成橢圓形當梗。

3 把菇頭和梗黏在一起。

4 用手掌把兩塊黏土搓在一起，再把菇頭捏出尖尖的邊。

5 把梗放進掌心，搓成長圓柱。小心不要弄壞菇頭造型。

6 用切刀在梗上畫出長直線，做出梗的紋路。

7 胖嘟嘟的杏鮑菇就完成了！

蘑菇和金針菇

需要時間 10分鐘內
難易度 ★☆☆☆☆

準備材料　黏土、大珠筆
黏土顏色　○ 米白色（白色9.9＋咖啡色* 0.1）
　　　　　　* 咖啡色（黃：紅：黑＝7：2.5：0.5）
　　　　　● 深咖啡色（黃色5＋紅色3＋黑色2）

蘑菇

1 準備米白色、深咖啡色圓形黏土球各一顆。

2 兩顆黏土球稍微壓扁一點點。

3 把深咖啡色黏土放在米白色黏土的上方。

4 用大珠筆把深咖啡色黏土往下推，塞進米白色黏土裡。

5 準備另一顆米白色黏土球，搓成圓柱形當蘑菇梗。

6 把蘑菇梗放進凹洞中，就完成了！

金針菇

1 準備米白色的圓形黏土球，大小兩種各五顆。

2 把小球壓成半球形，大球搓成長條形。

3 把長長的黏土條黏在半球下面。

4 把做好的金針菇條黏成一把，就完成了！

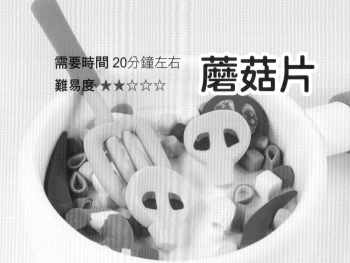

需要時間 20分鐘左右
難易度 ★★☆☆☆

蘑菇片

準備材料　黏土、剪刀

黏土顏色　● 深咖啡色（黃色5＋紅色3＋黑色2）
　　　　　● 咖啡色（黃色7＋紅色2.5＋黑色0.5）
　　　　　○ 米白色（白色9.9＋咖啡色 0.1）

1 準備一顆米白色的圓形黏土球。

2 把黏土球搓成頭大大的麥克風形。

3 輕輕地把麥克風稍微壓扁。

4 用拇指和食指捏出蘑菇片邊緣的輪廓。

5 咖啡色小黏土球搓成梭形，深咖啡色黏土球搓成橢圓形。

6 先把小小的深咖啡色橢圓形壓扁。

7 把咖啡色梭形黏在橢圓形黏土片上，再一起壓扁。

8 用剪刀從中間剪開，剪成兩塊。

9 取適當距離黏在米白色黏土片上方，蘑菇片就完成了！

香菇

需要時間 20分鐘左右
難易度 ★★☆☆☆

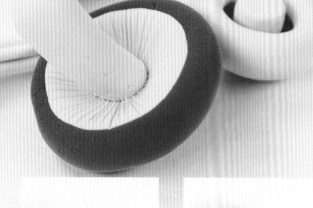

準備材料 黏土、大珠筆、切刀、錐子
黏土顏色 ⬭ 米白色（白色9.9＋咖啡色＊0.1）
　　　　　　＊咖啡色（黃：紅：黑＝7：2.5：0.5）
　　　　　　● 深咖啡色（黃色5＋紅色3＋黑色2）

1 準備深咖啡色和米白色黏土球各一顆。

2 把兩顆黏土球稍微壓扁。

3 用大珠筆在深咖啡色黏土的中心，壓出凹洞。

4 把米白色黏土球放進凹洞中。

5 用拇指和食指，邊轉邊把兩塊黏土黏起來。

6 用錐子戳出香菇傘的中心點。

7 把中心點當作標準，用切刀輕輕劃出十字。

8 在十字的間隔裡劃直線，做菇傘的紋路。

9 另外準備一顆米白色的圓形黏土球。

10 把黏土球搓成橢圓形之後，當成香菇的梗。

11 把香菇梗貼在香菇傘的正下方，就完成了！

Part 2

酸甜好吃的
水果篇

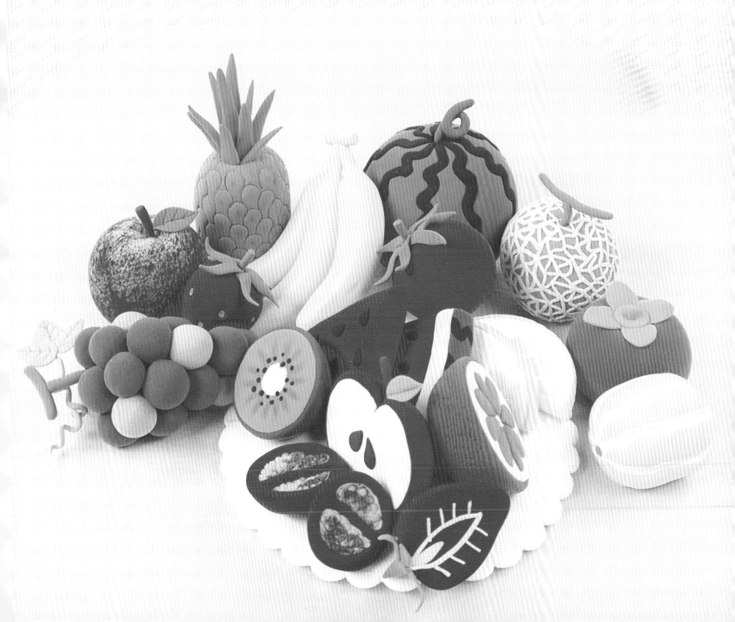

柿子

需要時間 10分鐘內

難易度 ★☆☆☆☆

準備材料　黏土

黏土顏色　● 草綠色（黃色9＋藍色1）

　　　　　● 橘紅色（黃色8＋紅色2）

1 準備一顆橘紅色的圓形黏土球。

2 用手掌輕輕按壓黏土球，變成扁扁的柿子。

3 準備四顆草綠色的小水滴形黏土。

4 把草綠色黏土壓扁。

5 把比較圓的那邊靠近中心黏好，做成柿子葉。

6 再準備一顆草綠色圓形黏土球，大小中等。

7 把草綠色黏土球壓扁成一個圓片，黏在葉子中間。

8 另外再準備一顆要做成蒂頭的草綠色小黏土球。

9 稍微搓成小小的橢圓形黏在圓片上，柿子就完成了！

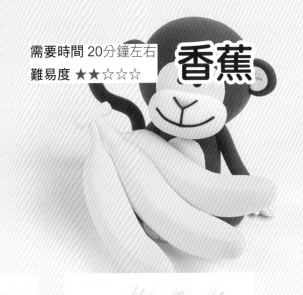

準備材料 黏土、彩色蠟筆、水彩筆

黏土顏色 ⚪ 黃色

1 準備三顆黃色的圓形黏土球。

2 用手指把三顆黏土球搓成長條狀。

3 拇指和食指捏住頂端,邊轉邊把頂端搓細,做成蒂頭。

4 沿著邊緣輕輕捏出有稜角的線條,再把整根香蕉折彎。

5 把三根香蕉的蒂頭黏在一起。

6 搓出一條黃色長條形黏在蒂頭上,就變成了一串香蕉。

7 用水彩筆沾一點草綠色的蠟筆粉,輕輕刷在香蕉尾端。

8 黃澄澄的香蕉就完成了!

43

番茄

需要時間 10分鐘內
難易度 ★☆☆☆☆

準備材料　黏土、小珠筆

黏土顏色　● 綠色（黃色6＋藍色4）
　　　　　● 紅色

1 準備一顆紅色的圓形黏土球。

2 準備六條綠色的長水滴形。

3 把綠色黏土壓扁，做成番茄的葉子。

4 把葉子環繞黏在頂端，用小珠筆在中心壓一個凹洞。

5 稍微把葉子尾端弄捲，看起來更逼真。

6 把草綠色的小黏土球搓長，當作番茄的蒂頭。

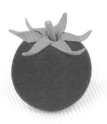

7 把蒂頭黏進剛剛壓出來的凹洞，就完成了！

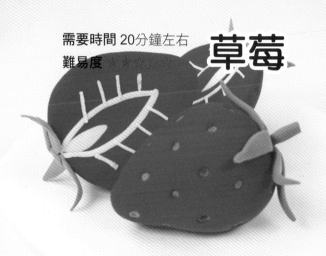

準備材料 黏土、小珠筆

黏土顏色 綠色（黃色6＋藍色4）

紅色

土黃色（白色9＋咖啡色＊1）

＊咖啡色（黃：紅：黑＝7：2.5：0.5）

1 準備一顆紅色的圓形黏土球。

2 把黏土輕輕搓成水滴形。

3 用小珠筆輕戳黏土表面，戳出放草莓籽的凹洞。

4 配合步驟 *3* 的凹洞大小，搓好幾顆土黃色黏土球當籽。

5 把草莓籽放進凹洞裡，再用小珠筆壓一次。

6 草莓的葉子，做法跟番茄葉子（見 p44）步驟 *2* ～ *5* 一樣。

7 把綠色的小黏土球搓成長條，當作蒂頭。

8 把蒂頭黏進剛剛戳出來的凹洞，就完成了！

45

蘋果

需要時間 30分鐘左右
難易度 ★★★☆☆

準備材料　黏土、小珠筆、切刀
黏土顏色　草綠色（黃色9＋藍色1）
　　　　　紅色
　　　　　綠色（黃色6＋藍色4）
　　　　　棕黑色（黃色3.5＋紅色3.5＋黑色3）

1 準備紅色和草綠色的圓形黏土球各一顆。

2 兩顆黏土球壓扁，把草綠色黏土片黏在紅色黏土片上。

3 用漸層混合法（見p16）混合黏土，搓成圓形。

4 用小珠筆在黏土球頂端，輕輕壓出凹洞。

5 準備一條棕黑色的圓錐形黏土。

6 把圓錐形黏土黏進凹洞裡，做成蒂頭。

7 準備一顆綠色的水滴形黏土球。

8 把綠色黏土球壓扁，用切刀劃出葉子的葉脈。

9 把葉子黏在蒂頭旁邊，就完成了！

需要時間 30分鐘左右
難易度 ★★★☆☆

葡萄

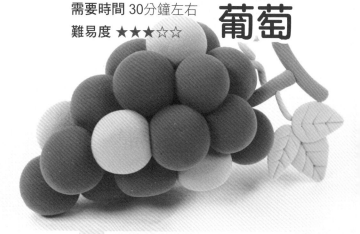

準備材料 黏土、牙籤、切刀

黏土顏色 🟢 草綠色（黃色9＋藍色1）
　　　　　 🟣 紫色（紅色6＋藍色4）
　　　　　 ⚪ 淺紫色（白色9.3＋紫色0.7）
　　　　　 🟤 土黃色（白色9＋咖啡色* 1）
　　　　　　　 * 咖啡色（黃：紅：黑＝7：2.5：0.5）

1 準備十顆以上紫色和淺紫色的圓形黏土球。

2 從最下面的一顆開始，越往上黏越多顆，貼成整串葡萄。

3 用土黃色黏土，搓出兩段短短的長條。

4 排成Ｔ字形，黏在葡萄串頂端，做成葡萄蒂。

5 跟 p46 步驟 *7 ～ 8* 一樣，做出三片草綠色葉子黏在一起。

6 搓出一小條草綠色黏土，黏在葉子上當梗。

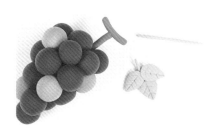

7 另外再搓一條細細長長的草綠色黏土條，做成藤蔓。

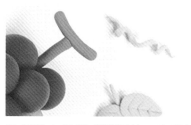

8 把黏土條捲成彎彎的，也可以纏在牙籤上再鬆開。

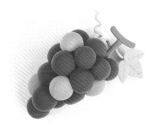

9 把藤蔓和葉子黏在葡萄蒂的後面，就完成了！

西瓜

需要時間 30分鐘左右
難易度 ★★★☆☆

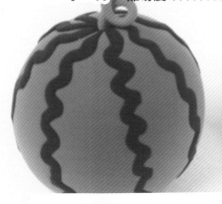

準備材料 黏土、小珠筆、錐子
黏土顏色 ● 深綠色（綠色*9.5＋黑色0.5）
　　　　　　*綠色（黃：藍＝6：4）
　　　　　● 黑色

1 準備一顆深綠色的圓形黏土球。

2 用錐子在黏土球的上下兩邊，戳出要黏紋路的基準點。

3 準備一條長長的黑色黏土條。

4 把黑色黏土條排成鋸齒狀，用力壓扁做成西瓜的紋路。

5 對準剛剛戳的基準點，把西瓜紋路貼在深綠色黏土球上。

6 每隔一小段距離，用同樣的方法黏上數條西瓜紋路。

7 搓出一條深綠色的黏土條，捲一個圈當作西瓜蒂。

8 用小珠筆在西瓜的頂端壓出一個凹洞。

9 把西瓜蒂放進凹洞裡，圓滾滾的西瓜就完成了！

香瓜

準備材料 黏土、切刀

黏土顏色 黃色
　　　　　米白色（白色9.7＋黃色0.3）
　　　　　土黃色（白色9＋咖啡色＊1）
　　　　　　　＊咖啡色（黃：紅：黑＝7：2.5：0.5）

1 準備一顆黃色的圓形黏土球。

2 用手指把黏土搓成橢圓形。

3 把米白色黏土拉長，拉出細長的線條。

4 取一段米白色線條，繞著橢圓形的長邊黏出十字。

5 每隔一小段距離，用同樣的方法黏上數條米白色的紋路。

6 用手指輕壓紋路，讓紋路緊貼著黏土球。

7 用切刀的刀背稍微按壓紋路，做出香瓜的曲線。

8 另外準備兩顆土黃色的圓形黏土球。

9 黏在香瓜長長的兩端，就完成了！

49

哈密瓜

需要時間 45分鐘左右
難易度 ★★★★☆

準備材料　黏土、小珠筆
黏土顏色　● 蘋果綠（白色7＋草綠色＊3）
　　　　　　＊草綠色（黃：藍＝9：1）
　　　　　　○ 淺綠色（白色9.7＋黃色0.2＋藍色0.1）

1 準備一顆蘋果綠的圓形黏土球。

2 把淺綠色黏土拉長，拉出細長的線條。

3 用淺綠色線條，在哈密瓜上黏出三角形、四角形的紋路。

4 持續同樣的方法，直到把整顆哈密瓜填滿密密麻麻的紋路。

5 用蘋果綠黏土，搓出一長一短的兩段黏土條。

6 把兩條黏土條排成T字形，做成哈密瓜的蒂頭。

7 用小珠筆在哈密瓜頂端壓出一個凹洞。

8 把蒂頭放進凹洞裡，哈密瓜就完成了！

50

需要時間 20分鐘左右
難易度 ★★☆☆☆

萊姆片

準備材料 黏土、剪刀、擀麵棍、披薩刀或剪刀、
刷子或牙刷

黏土顏色 ◯ 萊姆黃（黃色6＋白色4）
◯ 米白色（白色9.7＋黃色0.3）

1 準備一顆米白色的圓形黏土球。

2 把黏土球壓扁後，用剪刀剪成兩半。

3 用手指輕輕捏邊緣，捏出萊姆片的基本形狀。

4 準備五小顆萊姆黃的水滴形黏土。

5 把水滴形黏土壓扁。

6 其中一顆水滴形黏土，黏在果肉的正中間。

7 剩下的水滴形並排黏上，多出來的剪掉。

8 另外準備一顆萊姆黃的黏土球，搓成長條狀。

9 用擀麵棍擀平。

10 用刷子或牙刷輕戳表面，做出紋路。

11 用披薩刀或剪刀，把萊姆皮切成跟果肉一樣的寬度。

12 把萊姆皮黏在果肉上，就完成了！

51

奇異果

需要時間 20分鐘左右
難易度 ★★☆☆☆

準備材料 黏土、刷子或牙刷、彩色蠟筆、水彩筆
黏土顏色
● 深咖啡色（黃色5＋紅色3＋黑色2）
● 草綠色（黃色9＋藍色1）
○ 淺綠色（白色 9.8＋草綠色0.2）
● 黑色

1 準備一顆深咖啡色的圓形黏土球。

2 用手指把黏土球捏成單面平坦的半球形。

3 搓一顆草綠色黏土球，壓成比半球小一點的圓片。

4 把草綠色黏土片黏在半球的平面，做成奇異果的切面。

5 把半球翻面，用刷子或牙刷輕戳表面，做出表皮紋路。

6 再搓一顆淺綠色的小黏土球壓扁，當作奇異果的芯。

7 把奇異果的芯，黏在果肉的正中央。

8 用水彩筆沾綠色蠟筆粉，像畫花瓣一樣刷在芯的周圍。

9 搓出好幾顆非常小的黑色黏土球，當成奇異果的籽。

10 把籽黏在果芯的周圍，奇異果就完成了！

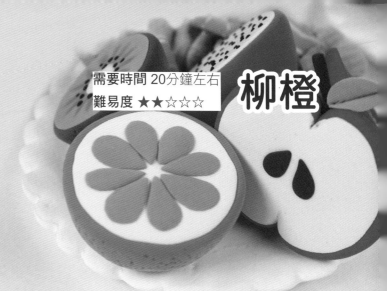

準備材料 黏土、刷子或牙刷

黏土顏色 橘紅色（黃色8＋紅色2）
橘色（黃色9＋紅色1）
象牙色（白色9.8＋橘紅色0.2）

1 把橘紅色的圓形黏土球，捏成單面平坦的半球形。

2 搓一顆象牙色黏土球，壓成比半球小一點的圓片。

3 把象牙色黏土片貼在半球的平面，做成柳橙的切面。

4 把半球翻面，用刷子或牙刷輕戳表面，做出表皮紋路。

5 再搓八顆橘色的長水滴形。

6 把水滴形黏土壓扁。

7 先把兩片水滴形黏在果肉上、尖端朝中間排成一直線。

8 用同樣的方法，再貼兩片水滴形，貼成十字。

9 接著用其他黏土片填滿剩下的空間，就完成了！

53

鳳梨

需要時間 30分鐘左右
難易度 ★★☆☆☆

準備材料　黏土、粗吸管、中珠筆、彩色蠟筆、水彩筆
黏土顏色　● 綠色（黃色6＋藍色4）
　　　　　● 咖啡色（黃色7＋紅色2.5＋黑色0.5）

1 準備一顆咖啡色的橢圓形黏土球。

2 用粗吸管輕戳表面，從下到上做出紋路。

3 用中珠筆在橢圓形的頂端，壓出凹洞。

4 再準備十顆綠色的長條水滴形黏土。

5 把黏土壓扁，做成長長的葉子。

6 先把四片葉子塞進剛剛用珠筆壓出來的凹洞上。

7 把三片葉子黏在剛剛黏好的葉子上，位置高一點。

8 接著把最後三片葉子也黏上去。

9 用水彩筆沾一點淺綠色蠟筆粉，輕輕刷在紋路中間。

10 再沾一點咖啡色蠟筆粉，點在淺綠色上就完成了！

54

美味可口的
三餐篇

蛋包飯

需要時間 10分鐘內
難易度 ★☆☆☆☆

準備材料 黏土、刷子或牙刷、擀麵棍、餅乾壓模
黏土顏色 ◯ 萊姆黃（黃色6＋白色4）
　　　　　　◯ 白色　● 紅色

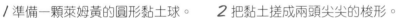

1 準備一顆萊姆黃的圓形黏土球。

2 把黏土搓成兩頭尖尖的梭形。

3 在桌子上輕輕按壓梭形，把底部壓得平平的。

4 用刷子或牙刷輕戳表面，做出蛋包飯的紋路。

5 用擀麵棍把白色黏土擀平，再用圓形餅乾壓模壓出盤子。

6 把盤子邊緣整理乾淨之後，放上蛋包飯。

7 另外準備一顆紅色的圓形黏土球。

8 搓成一條長水滴形並彎成鋸齒狀，當作番茄醬。

9 最後把番茄醬放在蛋包飯上，就完成了！

準備材料　黏土

黏土顏色　　○　白色

　　　　　　●　黑色

　　　　　　○　柔和黃色（白色9.5＋黃色0.5）

　　　　　　○　櫻花粉（白色9.5＋紅色0.5）

　　　　　　○　萊姆黃（黃色6＋白色4）

　　　　　　●　紅色

　　　　　　○　草綠色（黃色9＋藍色1）

需要時間 30分鐘左右

難易度 ★★☆☆☆

白飯和炒飯

1 準備一顆白色的圓形黏土球。

2 用手指輕輕按壓，做出單面平坦的半球形。

3 另外準備數顆白色的小橢圓形黏土，當作飯粒。

4 依照順序，從下往上一顆一顆黏上飯粒。

5 不留空隙全都填滿後，白飯就完成了！

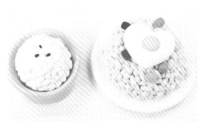

6 再放幾個黑色的小水滴形黏土，就能做出白飯上的黑芝麻。

7 用相同的方法，改用柔和黃色黏土做炒飯，並放上彩色四角形黏土當蔬菜。

8 再做一顆荷包蛋（見p58）放在上面，美味的炒飯就完成了！

9 用蛋包飯（見p56）的步驟 *5* ～ *6* 做出盤子，並做出碗（見p70）裝飯。

荷包蛋

需要時間 10分鐘內
難易度 ★☆☆☆☆

準備材料　黏土、切刀
黏土顏色　⬤ 萊姆黃（黃色6＋白色4）
　　　　　◯ 白色

1 準備一顆白色的圓形黏土球。

2 輕輕把黏土壓扁。

3 用切刀在黏土邊緣切出數個缺口。

4 手指輕輕搓過缺口，把邊邊搓平滑，蛋白就完成了。

5 另外準備一小顆萊姆黃的圓形黏土球。

6 用手指輕輕壓成單面平坦的半球形，做成蛋黃。

7 把蛋黃黏在蛋白上，可愛的荷包蛋就完成了！

8 還可以把蛋白捏出各種不同的造型喔！

58

需要時間 10分鐘內
難易度 ★☆☆☆☆

義大利麵和炸醬麵

準備材料　黏土

黏土顏色　● 深橘色（黃色6＋紅色4）
　　　　　○ 牛奶色（白色9.9＋黃色0.1）
　　　　　● 棕黑色（黃色3.5＋紅色3.5＋黑色3）

1 準備一顆深橘色的圓形黏土球。

2 用手指慢慢把黏土搓成細細的一長條。

3 把長長的黏土條一圈圈往上繞捲。

4 再多準備幾條細細長長的黏土條。

5 繼續像畫圓圈一樣，一圈圈繞著往上捲。

6 一直捲到足夠的麵量，番茄義大利麵就完成了！

7 也可以用牛奶色和棕黑色黏土，做成奶油麵和韓式炸醬麵。

起司炸豬排

需要時間 20分鐘左右
難易度 ★★☆☆☆

準備材料　黏土、披薩刀或剪刀、刷子或牙刷、中珠筆
黏土顏色　〇 牛奶色（白色9.9＋黃色0.1）
　　　　　● 咖啡色（黃色7＋紅色2.5＋黑色0.5）

1 準備一顆咖啡色的圓形黏土球。

2 用手指把黏土搓成有點長度的橢圓形。

3 用手掌把黏土壓扁，做出自己喜歡的豬排厚度。

4 拿披薩刀或剪刀切塊，並把邊邊的線條捏整齊。

5 用刷子或牙刷輕戳表面，做出炸豬排粗糙的紋路。

6 用中珠筆在其中一塊豬排上，壓出放起司的凹洞。

7 把牛奶色黏土球搓成長條，當成起司。

8 把起司塞進剛剛壓出來的炸豬排凹洞裡。

9 旁邊的豬排也壓洞、塞起司，並將兩塊豬排的上緣黏起來。

60

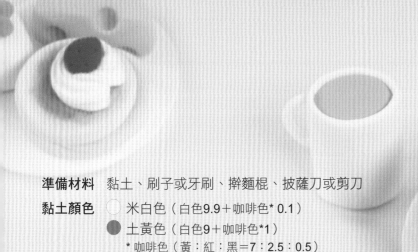

吐司

準備材料　黏土、刷子或牙刷、擀麵棍、披薩刀或剪刀

黏土顏色　○ 米白色（白色9.9＋咖啡色* 0.1）

　　　　　● 土黃色（白色9＋咖啡色*1）

　　　　　* 咖啡色（黃：紅：黑＝7：2.5：0.5）

1 準備一顆米白色的橢圓形黏土球。

2 用手掌把黏土壓扁，做出自己喜歡的吐司厚度。

3 切掉下半部，用拇指和食指把邊邊線條捏整齊。

4 稍微把左右兩邊的中段往裡面壓，做出曲線。

5 用刷子或牙刷輕戳表面，做出吐司的紋路。

6 另外準備一顆土黃色的圓形黏土球。

7 用手指慢慢把黏土搓成細細的一長條。

8 用擀麵棍擀平，再用披薩刀或剪刀切成跟吐司一樣寬的邊。

9 把吐司邊邊在步驟 *5* 的成品外圍繞一圈，就完成了！

61

魚

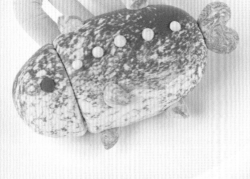

準備材料 黏土、切刀、剪刀
黏土顏色 ⚪ 灰白色（白色9.9＋黑色0.1）
　　　　　 🔵 水藍色（白色 5＋藍黑色* 5）
　　　　　 * 藍黑色（藍：黑＝6：4）

1 準備水藍色和灰白色的圓形黏土球各一顆。

2 兩顆球壓扁，把水藍色黏土片黏在灰白色黏土片上。

3 用漸層混合法（見 p16）混合黏土，搓成圓形。

4 用手指把黏土球搓成橢圓形，當作魚的身體。

5 把黏土壓扁，把魚的身體壓成自己喜歡的厚度。

6 用切刀在鰓的位置上，劃出一道刀痕。

7 用步驟 *1*～*2*，再做一顆小一點的漸層混合黏土球。

8 取下需要的量，搓成小小的水滴形。剩下的保存備用。

9 把水滴形黏土壓扁。

10 用切刀把水滴形的圓邊往內壓，做成愛心。

11 用剪刀剪掉愛心尖尖的角，做成魚尾巴。

12 把尾巴黏在身體的尾端。

13 從步驟 *8* 剩下的黏土中拿一部分，做成五顆小水滴形。

14 把五顆水滴壓扁，做成魚鰭。

15 把魚鰭分別黏在身體上面和下面肚子。

16 把水藍色黏土搓成一小顆圓球，當作眼睛。

17 黏上眼睛。

18 用灰白色黏土搓出五顆小圓球，做成魚身上的花紋。

19 把五顆小花紋黏上身體後，就完成了！

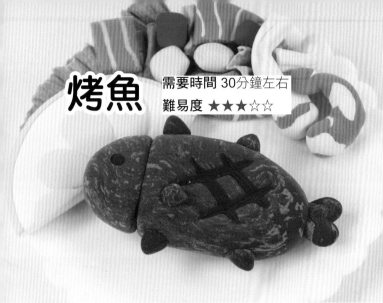

烤魚

需要時間 30分鐘左右
難易度 ★★★☆☆

準備材料 黏土、切刀

黏土顏色
- 灰色（白色9＋黑色1）
- 藍黑色（藍色6＋黑色4）
- 深咖啡色（黃色5＋紅色3＋黑色2）
- 棕黑色（黃色3.5＋紅色3.5＋黑色3）

1 準備灰色、藍黑色和深咖啡色的圓形黏土球各一顆。

2 壓扁黏土球，依照灰色、藍黑色、深咖啡色的順序往上疊。

3 用漸層混合法（見 p16）混合黏土，搓成圓形。

4 身體到魚鰭的作法，請參考 p62「魚」的步驟 *4 ～ 15*。

5 把棕黑色黏土搓成一小顆圓球，當作眼睛。

6 黏上眼睛。

7 把四顆棕黑色的小黏土球搓成長條。

8 在身體上貼出井字，再用切刀壓過做出刀痕。

9 香噴噴的烤魚就完成了！

64

雞腿

準備材料 黏土、刷子或牙刷、切刀、小珠筆

黏土顏色 ○ 灰白色（白色9.9＋黑色0.1）
● 咖啡色（黃色7＋紅色2.5＋黑色0.5）

1 準備一顆咖啡色的圓形黏土球。

2 用手指把黏土稍微搓成橢圓形。

5 用刷子或牙刷輕戳，做出雞腿的紋路。

4 另外用一小顆灰白色的黏土球，搓成麥克風形。

5 把麥克風頭壓扁，用切刀在圓邊切出愛心形。

6 用小珠筆在連接骨頭的地方，壓出放骨頭的凹洞。

7 把骨頭黏進雞腿肉，美味的雞腿就完成了！

8 把咖啡色橢圓形的一邊搓得更細，在表面戳出紋路，就可以做出沒露出骨頭的雞腿。

香腸

需要時間 20分鐘左右
難易度 ★★☆☆☆

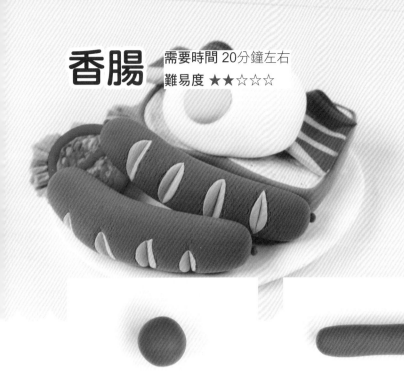

準備材料　黏土、切刀
黏土顏色　● 咖啡色（黃色7＋紅色2.5＋黑色 0.5）
　　　　　○ 米色（白色 9.5＋咖啡色0.5）

1 準備一顆咖啡色的圓形黏土球。

2 把黏土球搓成長條，捏成香腸的形狀。

3 再用米色黏土搓出四顆小小的梭形。

4 把黏土壓扁，做成香腸內層的肉。

5 取出適當間隔，把內層的肉貼在香腸上。

6 用切刀在內層肉上輕輕壓出刀痕。

7 把香腸稍微往背面折彎。

8 在香腸的上下兩邊黏上咖啡色小黏土球，就完成了！

需要時間 30分鐘左右
難易度 ★★★☆☆

豆皮壽司

準備材料　黏土、刷子或牙刷、中珠筆

黏土顏色　● 淺咖啡色（白色5＋咖啡色* 5）
　　　　　　　　* 咖啡色（黃：紅：黑＝7：2.5：0.5）
　　　　　　　○ 米白色（白色9.7＋黃色0.3）
　　　　　　　○ 櫻花粉（白色9.5＋紅色0.5）　　　● 橘色（黃色9＋紅色1）
　　　　　　　● 草綠色（黃色9＋藍色1）　　　　　○ 黃色

1 準備一顆淺咖啡色的圓形黏土球。

2 用手指把黏土球搓成橢圓形。

3 把橢圓形的其中一面，捏出平整的底部。

4 把平面底部朝下放桌上，用刷子或牙刷輕戳表面，做出紋路。

5 用中珠筆在底部壓出放飯粒的凹洞，記得留一圈略高的邊。

6 用米白色黏土搓出十幾顆橢圓形黏土，當作飯粒。

7 分別用櫻花粉、黃色、橘色、草綠色搓出數個小球，當成蔬菜。

8 從凹洞的邊緣開始，填滿飯粒和蔬菜粒。

9 不留縫隙全都填滿後，豆皮壽司就完成了！

飯捲

需要時間 30分鐘左右
難易度 ★★★☆☆

準備材料 黏土、擀麵棍、刷子或牙刷、披薩刀或剪刀
黏土顏色
- ⚪ 白色　　⚫ 黑色
- 🟠 淺橘色（黃色9.5＋紅色0.5）
- 🟡 黃色　　🔴 紅色
- 🟢 草綠色（黃色9＋藍色1）
- ⚪ 櫻花粉（白色9.5＋紅色0.5）
- 🟤 淺咖啡色（白色5＋咖啡色*5）
 *咖啡色（黃：紅：黑＝7：2.5：0.5）

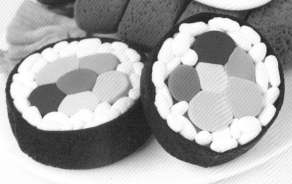

1 準備一顆白色的圓形黏土球。

2 把黏土稍微壓扁。

3 用手指把黏土輕輕捏成短短、扁扁的圓柱形。

4 另外準備一顆黑色的圓形黏土球。

5 用手掌把黑色黏土球搓成細細的長條。

6 用擀麵棍把黑色黏土條擀平成薄薄的一片。

7 用刷子或牙刷輕戳，做出海苔的紋路。

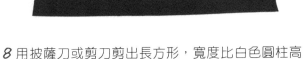

8 用披薩刀或剪刀剪出長方形，寬度比白色圓柱高一點。

9 把剪好的長方形海苔在白色圓柱外圍繞一圈。

10 搓出各種顏色的小黏土球，當作飯捲裡面的食材。

11 把小黏土球搓成不規則的橢圓形。

12 把這幾個橢圓形黏在一起，有點變形也沒關係。

13 把內餡黏在飯捲正中心的位置。

14 另外準備數顆小小的白色黏土球。

15 把小黏土球搓成橢圓形，當作飯粒。

16 用飯粒填滿內餡和海苔中間的空隙，就完成了！

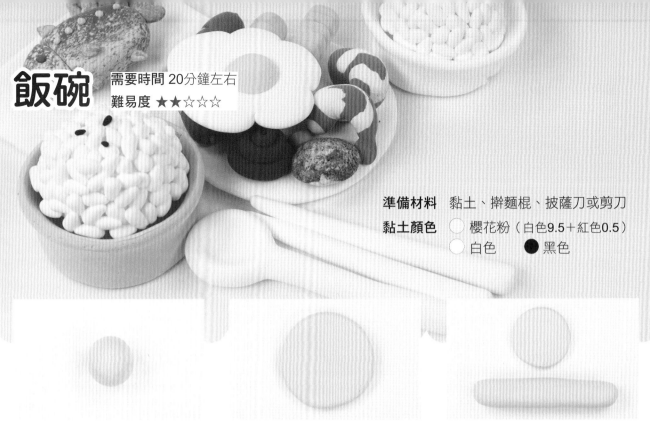

飯碗

需要時間 20分鐘左右
難易度 ★★☆☆☆

準備材料　黏土、擀麵棍、披薩刀或剪刀
黏土顏色　○ 櫻花粉（白色9.5＋紅色0.5）
　　　　　○ 白色　● 黑色

1 準備一顆櫻花粉的圓形黏土球。

2 用手掌輕輕把黏土壓扁，做成碗的底部。

3 再準備一條櫻花粉色的長條形黏土。

4 用擀麵棍將長條黏土擀平。

5 用披薩刀或剪刀把黏土兩邊切出斜線，做成梯形。

6 用梯形黏土片短的那邊，繞碗底一圈。

7 把接口黏起來整理好，裝飯的碗就完成了！

8 把做好的白飯（見 p57），放進飯碗中，就完成了！

讓人流口水的
零食點心篇

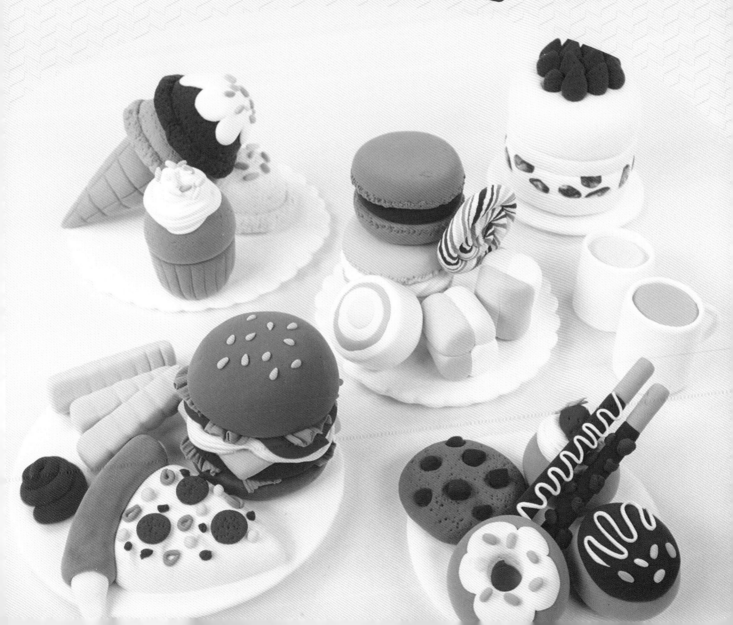

棉花糖

需要時間 10分鐘內
難易度 ★☆☆☆☆

準備材料　黏土、擀麵棍、披薩刀或剪刀
黏土顏色　○ 白色
　　　　　○ 淺黃色（白色9＋黃色1）
　　　　　○ 櫻花粉（白色9.5＋紅色0.5）
　　　　　○ 淺藍色（白色9.5＋藍色0.5）

1 準備白色、淺黃色、櫻花粉、淺藍色的橢圓形黏土，各一顆。

2 把四種顏色的黏土球黏成一團。

3 用手掌輕搓，讓黏土緊緊黏在一起。

4 立起來直放，把上下兩邊壓平。

5 另外搓出一個淺藍色的圓柱形。

6 再搓出一個淺黃色的橢圓形黏土後，用擀麵棍擀平。

7 用披薩刀或剪刀，把黏土切成長方形。

8 把淺藍色黏土片在淺藍色圓柱形外圍繞一圈。

9 用同樣的方法，依照順序黏上櫻花粉和白色的黏土片。

10 甜甜的棉花糖，就完成了！

巧克力棒

準備材料　黏土

黏土顏色　⬤ 米色（白色9.5＋咖啡色*0.5）
　　　　　　*咖啡色（黃：紅：黑＝7：2.5：0.5）
　　　　　⬤ 巧克力色（黃色6＋紅色3＋黑色1）
　　　　　◯ 牛奶色（白色9.9＋黃色0.1）
　　　　　⬤ 棕黑色（黃色3.5＋紅色3.5＋黑色3）

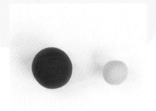

1 準備棕黑色、米色的圓形黏土球各一顆。

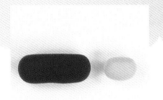

2 棕黑色球搓成長橢圓形，米色球搓成短橢圓形。

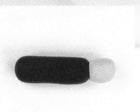

3 把兩個橢圓形黏在一起。

4 用手指把橢圓形搓長，做出巧克力棒的基本形狀。

5 準備一顆巧克力色的圓形黏土球。

6 隨意從黏土球上剝下一小塊，做成巧克力碎片。

7 把巧克力碎片黏在巧克力棒上。

8 把牛奶色黏土拉長，拉出細長的線條。

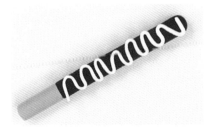

9 把細長線條排成鋸齒狀，黏在巧克力棒上當作奶油醬。

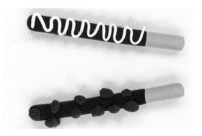

10 兩種口味的巧克力棒，就完成了！

巧克多拿滋

需要時間 20分鐘左右
難易度 ★★☆☆☆

準備材料　黏土

黏土顏色　● 奶茶色（白色9.3＋咖啡色*0.7）
　　　　　　　*咖啡色（黃：紅：黑＝7：2.5：0.5）
　　　　　　● 棕黑色（黃色3.5＋紅色3.5＋黑色3）
　　　　　　○ 牛奶色（白色9.9＋黃色0.1）
　　　　　　⊗ 柔和色系（見p19）

1 準備奶茶色和棕黑色的圓形黏
土球各一顆。

2 把奶茶色球稍微壓扁，棕黑色
球壓成薄片。

3 把棕黑色黏土片黏在奶茶色的
上面。

4 兩手把牛奶色黏土拉長，拉出細長的線條。

5 剪下一長段線條排成鋸齒狀，
裝飾多拿滋的半邊。

6 再搓出數顆柔和色系小橢圓
形，當作彩色巧克力米。

7 黏上巧克力米後，巧克多拿滋
就完成了！

需要時間 20分鐘左右
難易度 ★★☆☆☆

鮮奶油甜甜圈

準備材料 黏土、棒狀工具、油、切刀

黏土顏色 ● 奶茶色（白色9.3＋咖啡色0.7）
　　　　　　 *咖啡色（黃：紅：黑＝7：2.5：0.5）
　　　　　　 ○ 牛奶色（白色9.9＋黃色0.1）
　　　　　　 ✴ 柔和色系（見p19）

1 準備一顆奶茶色的圓形黏土球。

2 稍微把黏土球壓扁。

3 棒狀工具上抹一點油，在黏土球中間戳一個凹洞。

4 再準備一顆牛奶色的圓形小黏土球。

5 把牛奶色黏土完全壓扁後，當作鮮奶油。

6 用切刀切出幾道切口，做出雲朵形，把邊邊搓得平滑一點。

7 把鮮奶油放在甜甜圈上，重複步驟 *3* 再戳一次凹洞。

8 搓出數顆柔和色系的小橢圓形，當作彩色巧克力米。

9 把巧克力米黏在奶油醬上，甜甜圈就完成了！

鮮奶油馬芬和多拿滋

需要時間 30分鐘左右
難易度 ★★★☆☆

準備材料 黏土、切刀、刷子或牙刷、錐子

黏土顏色 ● 奶茶色（白色9.3＋咖啡色*0.7）
　　　　　　*咖啡色（黃：紅：黑＝7：2.5：0.5）
　　　　　　○ 白色　　● 紅色　　○ 牛奶色（白色9.9＋黃色0.1）
　　　　　　● 草綠色（黃色9＋藍色1）　　✦ 柔和色系（見p19）

鮮奶油馬芬

1 準備兩顆奶茶色的圓形黏土球，其中一顆小一點。

2 把大球捏成半球，小球搓成上寬下窄的圓柱。

3 用切刀在圓柱上，劃出直線紋路。

4 用刷子或牙刷輕戳半球表面，做出馬芬的紋路。

5 把半球黏在圓柱上，另外準備一顆白色黏土球。

6 用手把白色黏土球拉長。

7 稍微把黏土對折。

8 反覆「拉長－對折」的動作，直到呈現出鮮奶油的質感。

9 再用手拉長，做成一條長長的鮮奶油。

10 把鮮奶油一圈一圈往上繞，貼在馬芬上面。

11 搓出數顆柔和色系小橢圓形，當作彩色巧克力米。

12 在鮮奶油上黏上巧克力米，鮮奶油馬芬就完成了！

鮮奶油多拿滋

1 把一顆奶茶色的圓形黏土球稍微壓扁。

2 另外準備一顆牛奶色的黏土球。

3 鮮奶油的作法同鮮奶油馬芬的步驟 6～9，再把尾巴拉尖。

4 把鮮奶油一圈一圈往上繞，貼在多拿滋上。

5 準備一顆紅色大黏土球和三顆草綠色小黏土球。

6 所有黏土球都搓成水滴形，把草綠色水滴壓扁。

7 用錐子在紅色水滴形上戳出凹洞，做出草莓籽

8 把扁扁的草綠色葉子黏在草莓上。

9 接著把整顆草莓黏在鮮奶油上，就完成了！

馬卡龍

需要時間 30分鐘左右
難易度 ★★★☆☆

準備材料 黏土、錐子
黏土顏色 ⬤ 深黃色（黃色9.8＋紅色0.2）
　　　　　　 ○ 牛奶色（白色9.9＋黃色0.1）

1 準備兩顆深黃色的圓形黏土球。

2 把黏土球壓成厚厚的圓塊，做成馬卡龍的外殼。

3 用手指把底部的那一面邊緣，稍微捏平一點。

4 用錐子輕刮下半部的邊緣，做出馬卡龍外殼上的蕾絲裙邊。

5 另外準備一顆牛奶色的圓形黏土球。

6 鮮奶油的作法同馬芬（見p76）的步驟 *6* ～ *9*。

7 把鮮奶油像擰毛巾一樣，捲成漂亮的內餡。

8 把鮮奶油繞一圈，貼在馬卡龍外殼平坦的那一面上。

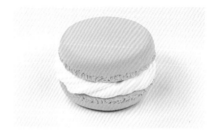

9 再把另一片外殼蓋在鮮奶油上，就完成了！

棒棒糖

準備材料 黏土

黏土顏色 ⚪ 白色
🔘 奶茶色（白色9.3＋咖啡色*0.7）
　　*咖啡色（黃：紅：黑＝7：2.5：0.5）
🔘 彩虹色（見p19）

1 準備六顆彩虹色黏土球和六顆白色黏土球。

2 把所有黏土球，都搓成細細的長條狀。

3 每條彩虹色長條，都各自黏上一條白色長條黏土。

4 把六條黏土黏成一串，各色之間都要間隔白色黏土。

5 用手掌把黏土緊緊地搓在一起，注意不要搓得太細。

6 像擰毛巾一樣，稍微扭轉彩虹黏土條。

7 從中心點慢慢往外繞，捲成棒棒糖的形狀。

8 把奶茶色黏土球搓成一長條。

9 把長條黏土黏在糖果正下方，就完成了！

79

冰淇淋

需要時間 30分鐘左右
難易度 ★★☆☆☆

準備材料 黏土、刷子或牙刷、切刀

黏土顏色
- ⬤ 奶茶色（白色9.3＋咖啡色*0.7）
 *咖啡色（黃：紅：黑＝7：2.5：0.5）
- ⬤ 棕黑色（黃色3.5＋紅色3.5＋黑色3）
- ⬤ 粉紅色（白色8.5＋紅色1.5）
- ⚪ 米白色（白色9.7＋黃色0.3）
- ⚪ 牛奶色（白色9.9＋黃色0.1）
- ◓ 柔和色系（見p19）

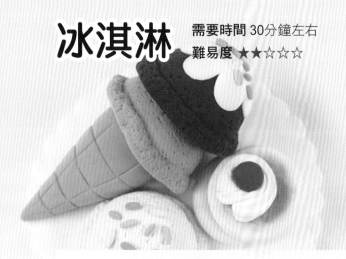

1 準備米白色、粉紅色和棕黑色的圓形黏土球各一顆。

2 把三顆黏土球捏成單面平坦的半球形。

3 準備跟步驟 *1* 同樣顏色的三顆小黏土球。

4 把黏土球搓成長條，搓得不太直也沒關係。

5 用刷子或牙刷輕戳半球的表面，做出冰淇淋的紋路。

6 把同顏色的長條黏土沿著半球邊緣繞一圈。

7 用刷子或牙刷輕戳邊緣，做出冰淇淋的紋路。

8 把棕黑色黏土黏在粉紅色黏土上，做出雙球冰淇淋。

9 另外準備一顆牛奶色的小黏土球。

10 把牛奶色黏土球壓扁。

11 用切刀切出幾道切口，做成雲朵的形狀。

12 用手把邊邊搓得平滑一點，做出鮮奶油。

13 把鮮奶油黏在雙球冰淇淋上。

14 搓出數顆柔和色系的小橢圓形，當作彩色巧克力米。

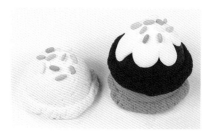

15 把巧克力米黏在冰淇淋上面。

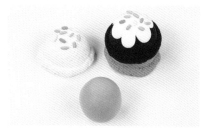

16 另外準備一顆奶茶色的圓形黏土球。

17 把黏土球搓成圓錐形。

18 用切刀在圓錐上劃格線，做出甜筒的紋路。

19 把甜筒黏在雙球冰淇淋下面，冰淇淋就完成了！

草莓蛋糕

需要時間 45分鐘左右
難易度 ★★★☆☆

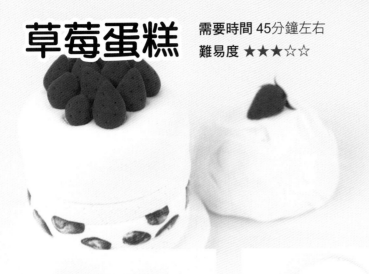

準備材料　黏土、擀麵棍、餅乾壓模、
　　　　　刷子或牙刷、大珠筆、錐子

黏土顏色　○ 白色
　　　　　○ 米白色（白色9.7＋黃色0.3）
　　　　　● 深紅色（紅色9.9＋黑色0.1）

1 準備一顆米白色的圓形黏土球。

2 用擀麵棍把黏土輕輕擀成喜歡
的蛋糕厚度。

3 用圓形的餅乾壓模壓出蛋糕的
形狀。

4 用手把蛋糕邊緣整理乾淨。

5 用同樣的方法再做一片米白色
蛋糕片和白色的鮮奶油。

6 用刷子或牙刷輕戳蛋糕側面，
做出蛋糕的紋路。

7 用漸層混合法（見 p16），混
合白色和深紅色的黏土球。

8 剝下一小塊漸層黏土球，壓成
扁扁的橢圓形，當成草莓片。

9 把草莓片貼在鮮奶油的側面，
做出草莓的切面。

10 用同樣的方法，把草莓切片貼滿鮮奶油的側面。

11 把鮮奶油放在米白色的蛋糕片上面，再蓋上另一片蛋糕。

12 另外準備一大顆白色的圓形黏土球。

13 用掌心稍微把黏土球壓扁。

14 用手捏出平整的底部，邊緣搓得平滑一點，當作鮮奶油。

15 把鮮奶油放在步驟 *11* 的草莓蛋糕上。

16 把三顆深紅色的小黏土球輕輕搓成水滴形，做成草莓。

17 用大珠筆在鮮奶油正中間，壓出要放草莓的淺淺凹洞。

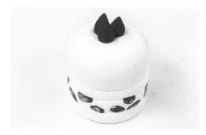

18 把三顆草莓放進鮮奶油中間的凹洞。

19 用錐子在草莓上戳出凹洞，做出草莓籽。

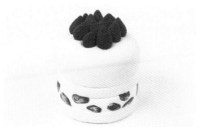

20 用同樣的方法放上更多草莓，草莓蛋糕就完成了！

巧克力餅乾

需要時間 10分鐘內
難易度 ★☆☆☆☆

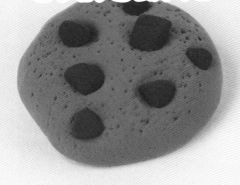

準備材料　黏土、刷子或牙刷、中珠筆

黏土顏色　● 咖啡色（黃色7＋紅色2.5＋黑色0.5）
　　　　　● 棕黑色（黃色3.5＋紅色3.5＋黑色3）

1 準備一顆咖啡色的圓形黏土球。

2 用手指慢慢壓成扁扁的半球形，凹凸不平也沒關係。

3 用刷子或牙刷輕戳餅乾表面，做出餅乾的紋路。

4 再準備一顆棕黑色的圓形小黏土球。

5 用手隨意捏出不規則的巧克力塊。

6 用中珠筆在要黏巧克力的地方，壓出凹洞。

7 把巧克力塊黏進凹洞裡。

8 用同樣的方法黏上更多巧克力塊，就完成了！

84

需要時間 45分鐘左右
難易度 ★★★★☆

漢堡和薯條

準備材料　黏土、刷子或牙刷、牙籤、披薩刀或剪刀、擀麵棍、切刀

黏土顏色
- ● 咖啡色（黃色7＋紅色2.5＋黑色0.5）
- ● 深咖啡色（黃色5＋紅色3＋黑色2）　　　● 紅色
- ● 深黃色（黃色9.8＋紅色0.2）　　　● 草綠色（黃色9＋藍色1）
- ○ 米白色（白色9.9＋咖啡色0.1）　　　● 米色（白色9.5＋咖啡色0.5）
- ○ 芥末黃（白色8.9＋深黃色1＋黑色0.1）

漢堡

1 準備兩顆咖啡色的圓形黏土球，其中一顆小一點。

2 把大黏土球捏成半球形，小黏土球壓扁。

3 搓出米色小水滴，壓扁後黏在半球形麵包上，當成芝麻粒。

4 用手指把扁麵包片上面的邊緣捏平一點。

5 另外準備一顆深咖啡色的圓形黏土球。

6 把黏土球壓扁，用刷子或牙刷戳出漢堡肉的紋路。

7 再準備一顆深黃色的小黏土球。

8 用擀麵棍把深黃色黏土球擀平。

9 剪成正方形，做成起司。

10 準備兩顆紅色小黏土球，其中一顆小一點。

11 將紅色小黏土球壓扁，並把邊緣線條捏得更平滑，做成番茄塊。

12 搓出一顆草綠色黏土球，用手指搓成長條狀。

13 擀成薄片後，用牙籤把黏土弄皺，做出萵苣的紋路。

14 從其中一邊稍微折疊，捏出皺摺。

15 用同樣的方法再做一片萵苣，把黏土片剪成適當大小。

16 準備一顆米白色的圓形小黏土球。

17 把米白色黏土搓成長條，用披薩刀劃出紋路，做成美乃滋。

18 把起司放在漢堡肉上。

19 把美乃滋繞一圈黏在起司上。

20 兩片番茄塊都切成兩半，放在美乃滋上。

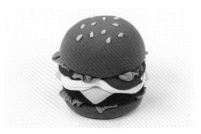

21 分別把小萵苣片繞圈放在扁麵包和番茄上。

22 把漢堡肉放上底層扁麵包上，最後蓋上芝麻粒麵包片就完成了。

薯條

1 準備一顆芥末黃的圓形黏土球。

2 把黏土球搓成長長的橢圓形。

3 用手指把橢圓形黏土捏成長方體。

4 用切刀的刀背輕輕壓表面，做出炸薯條凹凸的紋路。

5 用同樣的方法做出好幾根薯條之後，疊在一起就完成了！

披薩

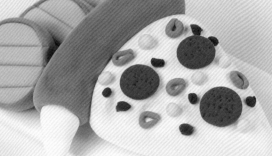

需要時間 30分鐘左右
難易度 ★★★☆☆

準備材料 黏土、刷子或牙刷、中珠筆、彩色蠟筆、水彩筆
黏土顏色 ⚪ 牛奶色（白色9.9＋黃色0.1）
🔴 土黃色（白色9＋咖啡色*1）
　　*咖啡色（黃：紅：黑＝7：2.5：0.5）
🔴 紅色　　⚪ 黃色
⚫ 深咖啡色（黃色5＋紅色3＋黑色2）
⚪ 草綠色（黃色9＋藍色1）

1 準備一顆牛奶色的圓形大黏土球。

2 把黏土球輕輕搓成水滴形。

3 把水滴形黏土壓扁，做成三角形的起司片。

4 再準備三顆紅色的圓形中黏土球。

5 把黏土壓扁，用刷子或牙刷戳出紋路，做成香腸片。

6 把香腸片放在起司上。

7 另外準備數顆黃色的圓形小黏土球。

8 把黃色黏土球放在起司上，當作玉米粒。

9 搓出一小顆草綠色黏土球，再搓成細細的長條。

10 綠色黏土條切小塊捲起來，做成青椒丁。

11 把青椒丁放在起司上。

12 剝下小塊小塊的深咖啡色黏土，撒在起司上當作肉末。

13 再準備一顆搓成圓形的土黃色大黏土球。

14 把土黃色黏土球搓成長長的圓柱，稍微弄彎做成披薩邊。

15 把起司黏在披薩邊上。

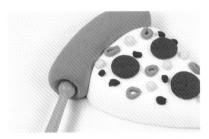

16 用中珠筆在披薩邊的其中一邊，壓出一個凹洞。

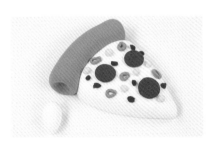

17 再準備一顆牛奶色的水滴形黏土。

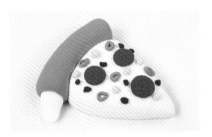

18 把水滴形黏土塞進披薩邊的凹洞，做出起司流出來的樣子。

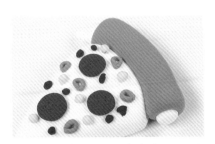

19 披薩邊的另一邊也塞入一小塊牛奶色的圓形起司。

20 用水彩筆沾一點咖啡色蠟筆粉，刷在起司局部，做出起司焦黃的樣子。

21 美味的起司芝心披薩就完成了！

飲料

需要時間 20分鐘左右
難易度 ★★☆☆☆

準備材料 黏土、擀麵棍、披薩刀或剪刀
黏土顏色 ○ 白色
　　　　　● 淺橘色（黃色9.5＋紅色0.5）
　　　　　○ 淺藍色（白色9.5＋藍色0.5）

1 準備淺藍色和淺橘色的圓形黏土球各一顆。

2 把黏土各搓成一條短短胖胖、一條細細長長的圓柱形。

3 再準備兩顆白色的圓形黏土球，其中一顆小一點。

4 把黏土球壓扁，大小跟圓柱的底部一樣，做成杯底。

5 把白色杯底黏在圓柱底部。

6 再做出一顆白色黏土球，搓成長條狀。

7 用擀麵棍擀平，再剪出長方形，寬度比圓柱高一點。

8 用白色黏土片包住整個圓柱，做成裝有飲料的杯子。

9 還可以把白色小黏土球搓成長條，黏在杯子上當把手。

Part 5

好快好方便的
交通工具篇

汽車

需要時間 30分鐘左右
難易度 ★★★☆☆

準備材料　黏土、剪刀、切刀、小珠筆
黏土顏色　○ 萊姆黃（黃色6＋白色4）
　　　　　● 紅色　　○ 淺灰色（白色9.7＋黑色0.3）
　　　　　● 橘色（黃色9＋紅色1）
　　　　　○ 天藍色（白色9＋藍色1）

1 準備一顆萊姆黃的圓形大黏土球。

2 把黏土搓成橢圓形，其中一面捏得平平的，做成橢圓形半球。

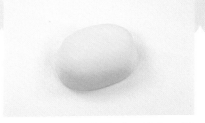

3 用手指在橢圓形的前後兩邊，壓出汽車頭尾的形狀。

4 稍微按壓左右兩邊，讓車子兩邊的門變平。注意不要壓得太扁。

5 用拇指和食指把黏土的邊緣線條捏得更立體。

6 用手指把淺灰色小黏土球搓成長條狀。

7 把淺灰色長條壓到最扁。

8 用剪刀把淺灰色黏土片剪成梯形，當作車子前面的窗戶。

9 再做一片窗戶，兩片窗戶分別貼在車子的前後兩邊。

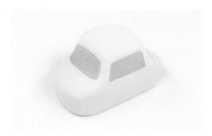

10 用同樣的方法再多做兩片窗戶，貼在車子身體的左右兩邊。

11 切刀從左右車窗中間劃出刀痕，做出車子的門。

12 再準備四顆橘色的橢圓形小黏土球。

13 把四顆橢圓形黏土球壓扁，當作車燈。

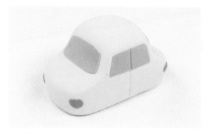

14 把四個車燈黏在汽車前後左右的四個角。

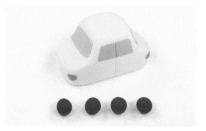

15 另外準備四顆紅色的圓形黏土球。

16 把四顆紅色黏土球輕輕壓扁，當作輪胎。

17 用小珠筆在輪胎的中心，壓出一個凹洞。

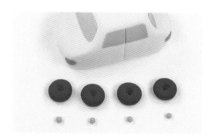

18 搓出四顆天藍色的小黏土球，大小跟輪胎上的凹洞一樣。

19 把天藍色黏土球放進輪胎凹洞，做成車輪。

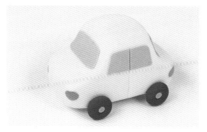

20 最後把車輪黏在車子的身體上，可愛的汽車就完成了！

救護車

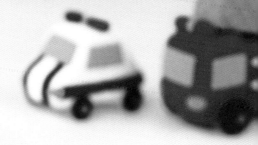

需要時間 45分鐘左右
難易度 ★★★☆☆

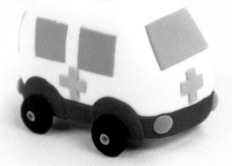

準備材料 黏土、切刀、擀麵棍、披薩刀或剪刀、小珠筆、剪刀

黏土顏色　○ 白色　● 紅色　● 黑色
　　　　　　　● 淺灰色（白色9.7＋黑色0.3）
　　　　　　　● 草綠色（黃色9＋藍色1）
　　　　　　　● 橘色（黃色9＋紅色1）

1 搓出一顆白色的橢圓形黏土球，用手指捏成長方體。

2 輕輕壓長方體的前面，做出斜斜的車頭。

3 再準備一顆淺灰色的橢圓形黏土球，用擀麵棍擀平。

4 用披薩刀或剪刀剪出兩個梯形、四個正方形。

5 兩個梯形黏在前後，四個正方形黏在左右兩邊，做成車窗。

6 用切刀在車子後面的中間，壓出一道刀痕，做出車門。

7 把紅色黏土搓成一條有厚度的長條狀。

8 用擀麵棍把紅色長條黏土擀平。

9 用披薩刀或剪刀剪出細長的長方形。

10 沿著車子的底部繞一圈貼上。

11 另外做出四顆紅色的圓形黏土球，全部壓扁。

12 把紅色黏土片黏在車輪的位置。

13 再準備一顆草綠色的圓形黏土球。

14 用擀麵棍把黏土擀平，再用剪刀剪成正方形。

15 繼續把黏土片剪成十字。

16 用同樣的方法，再多做兩個綠色的十字。

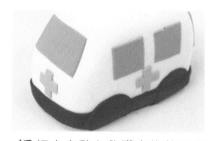

17 把十字黏在救護車的前面和左右兩側。

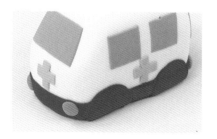

18 用橘色黏土做出救護車前後左右的車燈，作法同汽車（見p92）的步驟 *12* ～ *14*。

19 再準備兩顆紅色大一點、一顆白色小一點的橢圓形黏土。

20 把白色夾在兩塊紅色黏土中間，接在一起做成警笛黏在車頂。

21 用黑色和淺灰色黏土做車輪，作法同汽車（見p92）步驟 *15* ～ *20*，就完成了！

95

消防車

需要時間 45分鐘左右
難易度 ★★★☆☆

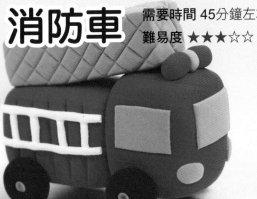

準備材料　黏土、切刀、擀麵棍、披薩刀或剪刀、小珠筆
黏土顏色　● 紅色　　● 黑色　　○ 白色
　　　　　○ 淺灰色（白色9.7＋黑色0.3）
　　　　　● 橘色（黃色9＋紅色1）

1 準備兩顆紅色的圓形黏土球，其中一顆小一點。

2 把兩顆黏土球捏成長方體，一個高一點、一個長一點。

3 把兩個長方體黏在一起，做成消防車的身體。

4 用切刀在後半段車身左右兩邊，取間隔劃出幾道直線。

5 準備一顆淺灰色的橢圓形黏土條。

6 用擀麵棍把橢圓形黏土擀平。

7 用披薩刀或剪刀剪出一個長的、兩個短的長方形，當作窗戶。

8 把長窗戶黏在駕駛座前面，短窗戶黏在左右兩邊。

9 再準備一條更大的淺灰色橢圓形黏土條。

10 用手指把橢圓形黏土條捏成長方體。

11 用切刀在長方體上劃出斜斜的井字紋路，當作雲梯車。

12 把雲梯車黏在消防車上面。

13 準備兩顆紅色大一點、一顆淺灰色小一點的橢圓形黏土。

14 把淺灰色夾在兩塊紅色黏土中間，接在一起做成警笛。

15 把警笛黏在雲梯車的前面。

16 把白色黏土拉長，拉出細長的線條。

17 剪出兩條長的、四條短的白色線條。

18 用四條短線把兩條長線接起來，做成梯子。

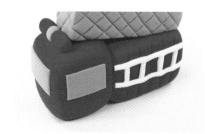

19 再做一把梯子，兩把梯子分別黏在消防車的左右兩邊。

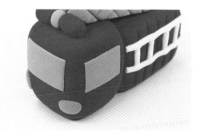

20 用橘色黏土做車燈，作法同汽車（見 p92）的步驟 *12* ～ *14*。

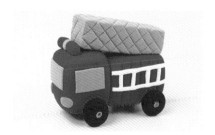

21 用黑色和淺灰色黏土做車輪，作法同汽車（見 p92）的步驟 *15* ～ *20*，就完成了！

警車

需要時間 45分鐘左右

難易度 ★★★☆☆

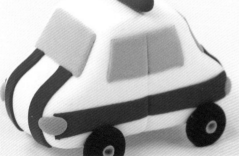

準備材料　黏土、擀麵棍、披薩刀或剪刀、小珠筆、切刀

黏土顏色　　○ 白色　　● 黑色

　　　　　　○ 淺灰色（白色9.7＋黑色0.3）

　　　　　　● 紅色　　● 藍色

　　　　　　● 橘色（黃色9＋紅色1）

1 用白色和淺灰色黏土做警車的身體，作法同汽車（見p92）步驟 *1*～*10*。

2 搓出一個藍色的橢圓形長條，用擀麵棍擀平。

3 用披薩刀或剪刀剪出六條長的、四條短的長方形。

4 把兩條長的長方形，黏在警車的左右兩邊。

5 四條短的長方形，各黏兩條在前後窗戶下。

6 切刀從左右車窗中間劃出刀痕，做出車門。

7 車燈的作法同汽車（見p92）步驟 *12*～*14*。

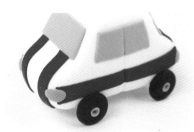

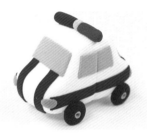

8 用黑色和淺灰色黏土做出車輪，作法同汽車（見p92）步驟 *15*～*20*。

9 準備紅色和藍色大一點、淺灰色小一點的橢圓形各一顆。

10 把淺灰色夾在紅色和藍色黏土中間，做成警笛黏在車頂就完成了！

98

需要時間 30分鐘左右
難易度 ★★★☆☆

公車

準備材料　黏土、切刀、擀麵棍、披薩刀或剪刀、小珠筆

黏土顏色　　黃色　　●黑色　　○白色
　　　　　　淺灰色（白色9.7＋黑色0.3）
　　　　　　橘色（黃色9＋紅色1）

1 搓出一顆黃色的橢圓形黏土球，用手指捏成長方體。

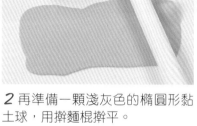

2 再準備一顆淺灰色的橢圓形黏土球，用擀麵棍擀平。

3 用披薩刀或剪刀剪出兩個長方形、六個正方形。

4 兩個長方形黏在車身前後，六個正方形黏在左右當窗戶。

5 用切刀在車子其中一邊壓出刀痕，做出車門。

6 用橘色黏土做出前後左右的車燈，作法同汽車（見 p92）步驟 *12 ～ 14*。

7 把白色黏土拉長，拉出細長的線條。

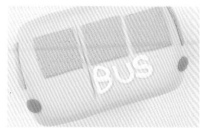

8 用剪刀剪出幾條白色的線條，拼出「BUS」黏上車子的身體。

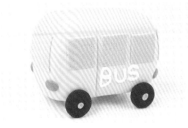

9 用黑色和淺灰色黏土做出車輪，作法同汽車（見 p92）步驟 *15 ～ 20*，就完成了！

99

飛機

需要時間 30分鐘左右
難易度 ★★★☆☆

準備材料　黏土、剪刀、擀麵棍、錐子
黏土顏色　○ 白色　　● 紅色
　　　　　○ 天藍色（白色9＋藍色1）

1 準備一顆白色的圓形大黏土球。

2 把黏土球搓成長長的水滴，做成飛機的身體。

3 用手指把圓形的紅色黏土球，捏成單面平坦的半球形。

4 把紅色半球黏在飛機身體比較圓的那一邊。

5 準備一條天藍色的橢圓形小黏土條。

6 用擀麵棍把橢圓形擀平。

7 用剪刀剪出一個梯形的窗戶。

8 把窗戶黏在飛機頭的正前方。

9 用同樣的方法，再剪出四個正方形的窗戶。

10 在飛機的左右兩邊,各黏兩個窗戶。

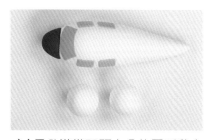

11 另外準備兩顆白色的圓形黏土球。

12 把黏土搓成長長的水滴形後壓扁。

13 用剪刀剪掉圓圓的那邊,做出飛機翅膀。

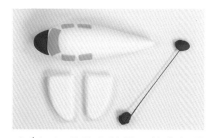

14 把紅色黏土拉長,拉出細長的線條。

15 剪出十幾段短短的紅色線條,用來裝飾翅膀。

16 用錐子輕輕黏起紅線,再貼到翅膀上,貼起來更輕鬆。

17 把翅膀黏在機身的兩邊。

18 再準備三顆白色的圓形小黏土球。

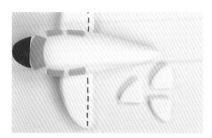

19 把黏土球壓扁,切成三個角圓圓的三角形,當作機尾。

20 一樣用短短的紅線裝飾機尾。

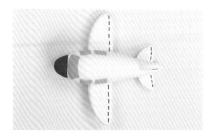

21 把機尾黏上機身後面尖尖的地方,就完成了!

火箭

需要時間 30分鐘左右
難易度 ★★★☆☆

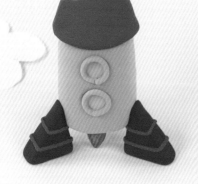

準備材料　黏土、中珠筆

黏土顏色　● 灰色（白色9＋黑色1）
● 紅色　　● 黑色
● 橘色（黃色9＋紅色1）
○ 天藍色（白色9＋藍色1）

1 把一顆灰色的圓形黏土球，搓成圓柱形。

2 再把一顆小一點的紅色圓形黏土球，捏成圓錐形。

3 把圓錐黏在圓柱上，做成火箭的身體。

4 用中珠筆在火箭的身體上壓出兩個凹洞。

5 搓出兩顆天藍色圓形小黏土球，大小跟凹洞一樣。

6 把天藍色黏土球黏進火箭身體的凹洞裡。

7 另外準備三顆黑色的水滴形黏土。

8 用手掌稍微壓扁，再捏成直角三角形。

9 把紅色黏土拉長，拉出細長的線條。

10 用紅線在每個三角形上繞兩圈，做成推進器。

11 取出間隔，把推進器黏在火箭的身體上。

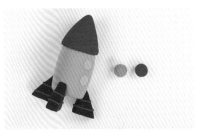

12 再準備紅色和橘色的圓形黏土球各一顆。

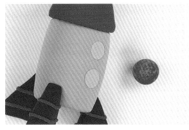

13 用漸層混合法（見 p16）混合黏土，搓成圓形。

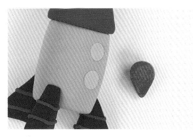

14 再把圓形搓成水滴形，做成噴射的火焰。

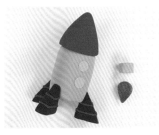

15 取灰色黏土，搓出一小段圓柱。

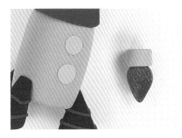

16 先把火焰黏在灰色圓柱上。

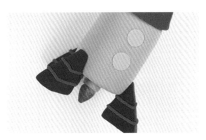

17 再把灰色圓柱黏在火箭下面正中間。

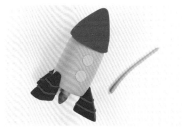

18 用手指把灰色的圓形黏土球，搓成細細的長條。

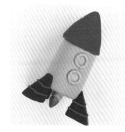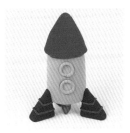

19 把灰色黏土條繞窗戶一圈，火箭就完成了！

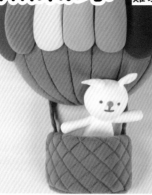

熱氣球

需要時間 45分鐘左右
難易度 ★★★★☆

準備材料 黏土、切刀、剪刀
黏土顏色 淺咖啡色（白色5＋咖啡色*5）
　　　　　*咖啡色（黃：紅：黑＝7：2.5：0.5）
　　　　　粉紅色（白色8.5＋紅色1.5）
　　　　　彩虹色（見p19）　　白色

1 把一顆淺咖啡色的圓形大黏土球，捏成單面平坦的半球形。

2 用切刀或錐子，把黏土劃成七等分。

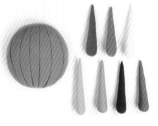

3 準備七種彩虹顏色的黏土，搓成長長的水滴形。

4 七條水滴形黏土放在桌面上，把要黏上半球的底部壓平。

5 先把綠色水滴黏在正中間的區塊，再往兩邊繼續貼。

6 準備一顆淺咖啡色的圓形黏土球，搓成橢圓形長條。

7 把長條黏土壓扁，再用剪刀剪成長方形。

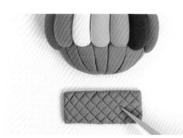

8 用切刀在長方形上面，壓出格子的紋路，當作吊籃。

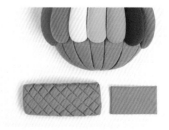

9 另外捏出一個小一點的淺咖啡色長方形，比格紋長方形略小。

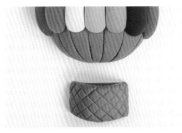

10 把格紋長方形捲成半圓黏在小長方形上,中間留一點空間。

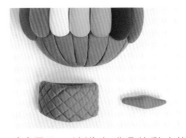

11 另取一塊淺咖啡色的黏土搓成梭形。

12 把梭形壓扁,再捏成半圓,當作吊籃的底。

13 把半圓形籃底黏在吊籃下方,完成吊籃。

14 再把四顆淺咖啡色的小黏土球,搓成細細的長條狀。

15 把黏土條兩兩黏在一起後,將兩條往同一個方向擰,做出吊繩的樣子。

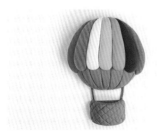

16 用兩條吊繩把彩色的氣球和吊籃黏在一起,熱氣球就完成了!

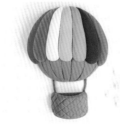

17 另外再準備兩顆大的、四顆小的白色圓形黏十球。

18 大球捏成一個半球當臉、一個三角形當身體,小球搓成梭形、水滴形各兩個。

19 水滴形當手、梭形壓扁當耳朵,把耳朵、臉、身體和手黏在一起。

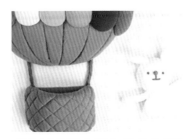

20 最後黏上淺咖啡色的眼睛、嘴巴和粉紅色鼻子,做出小兔子。

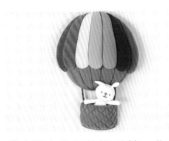

21 把小兔子放進吊籃,作品就完成了!

小鴨船

需要時間 30分鐘內
難易度 ★★★☆☆

準備材料 黏土、擀麵棍、披薩刀或剪刀、小珠筆

黏土顏色 ○ 白色
　　　　　　 ○ 黃色
　　　　　　 ● 黑色

1 準備一顆白色的圓形大黏土球。

2 把黏土球搓成長長的水滴形。

3 保留胖胖圓圓的那一邊，其他地方用手指壓扁。

4 把水滴形的兩邊稍微往上捲，當作船的身體。

5 再準備一顆白色的圓形大黏土球。

6 用擀麵棍擀平。

7 用披薩刀或剪刀剪出一個上短下長的梯形。

8 把梯形捲成半圓，長邊靠船頭、短邊靠船尾，當作船頂。

9 搓一顆白色的圓形黏土球，黏在船身上面，做成小鴨船的頭。

10 另外準備兩顆黃色的圓形小黏土球。

11 把小黏土球搓成梭形。

12 把梭形壓扁。

13 把兩片梭形重疊黏在頭的前面,做成鴨子的嘴巴。

14 用小珠筆在嘴巴上方壓出放眼睛的凹洞,黏進黑色小黏土球。

15 再準備兩個白色的水滴形黏土。

16 把兩個水滴形接在一起,當作頭頂的羽毛。

17 最後把羽毛黏在頭上,就完成了!

大船

需要時間 45分鐘左右
難易度 ★★★☆☆

準備材料　黏土、擀麵棍、披薩刀或剪刀
黏土顏色　⚪ 白色　🔴 紅色
　　　　　⚫ 藍黑色（藍色6＋黑色4）
　　　　　⚪ 天藍色（白色9＋藍色1）

1 把一顆白色的圓形黏土球，搓成長長的水滴形。

2 壓扁之後，把邊緣整理乾淨，做成船底。

3 用手指把另一顆白色的圓形黏土球，搓成長條狀。

4 用擀麵棍擀平後，再用披薩刀或剪刀剪成細長的長方形。

5 用藍黑色黏土做出長寬相同的長方形，黏在白色長方形下面。

6 把船底一角當起點，用組合好的長方形沿船底繞一圈，做成船身。

7 再搓出一段短短胖胖的白色圓柱形，比船身小一點。

8 把白色圓柱形黏進船身裡面。

9 把天藍色的圓形黏土球，搓成長條狀。

10 用擀麵棍擀平。

11 用披薩刀或剪刀剪出一個長方形、四個正方形。

12 把長方形黏在圓柱前面，左右兩邊再各黏兩個正方形，當成窗戶。

13 另外準備一個搓成圓柱形的紅色黏土。

14 用手把白色黏土拉長，拉出細長的線條。

15 用白色線條繞紅色圓柱兩圈，做出煙囪。

16 把煙囪黏在船的頂端。

17 用手指把兩顆紅色的小黏土球搓成長條狀。

18 把紅色長條捲成圈黏起來，做出救生圈。

19 用步驟 *14* 剪出八條短短的白線，裝飾救生圈。

20 把救生圈黏在船頭的左右兩邊，就完成了！

109

潛水艇

需要時間 30分鐘左右
難易度 ★★★☆☆

準備材料　黏土、中/小珠筆
黏土顏色　淺灰色（白色9.7＋黑色0.3）
　　　　　● 紅色　　　○ 白色
　　　　　○ 天藍色（白色9＋藍色1）

1 用手指把淺灰色的圓形黏土球搓成橢圓形。

2 搓出七顆天藍色的圓形小黏土球，其中一顆稍微大一點。

3 把小黏土球都壓扁。

4 把大的圓形黏在潛水艇前面，其他兩邊各黏三個小的。

5 把一顆紅色的圓形黏土球搓成長條形。

6 用紅色黏土條，沿著天藍色圓形的邊緣繞一圈，當作窗戶。

7 再準備五顆紅色的圓形小黏土球，其中一顆稍微小一點。

8 四顆紅色的大球搓成水滴形之後壓扁。

9 把四片水滴圓圓的一邊黏在一起，做成螺旋槳。

110

10 最後一顆紅色黏土球，黏在螺旋槳中央。

11 把螺旋槳黏在潛水艇的尾巴上。

12 另外準備一顆紅色的橢圓形黏土球。

13 把紅色的橢圓形黏土球，捏成單面平坦的橢圓形半球。

14 把橢圓形半球，黏在潛水艇正上方。

15 用手指把淺灰色的圓形黏土球，搓成一小段長條。

16 用中珠筆在潛水艇頂端，壓出一個凹洞。

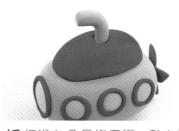

17 把淺灰色長條弄彎，黏在剛剛壓出來的凹洞，做出潛望鏡。

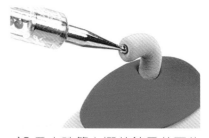

18 用小珠筆在潛望鏡最前面的地方，壓出一個小凹洞。

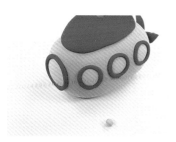

19 再準備一顆天藍色的圓形小黏土球。

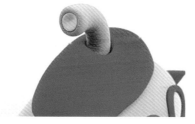

20 把天藍色黏土球塞進潛望鏡的凹洞，用小珠筆再壓一次。

21 最後搓出數顆白色的迷你黏土球裝飾窗戶，就完成了！

火車

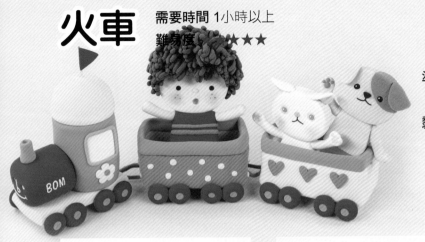

需要時間 1小時以上
難易度 ★★★

準備材料　黏土、擀麵棍、切刀、小/中珠筆、披薩刀或剪刀

黏土顏色　● 深天藍色（白色8＋藍色2）
　　　　　　◕ 深粉紅色（白色7＋紅色3）
　　　　　　○ 黃色　　● 紅色　　○ 白色
　　　　　　○ 淺灰色（白色9.7＋黑色0.3）

1 準備一塊深天藍色的圓柱形黏土。

2 搓出一顆黃色黏土球後捏成半球形，直徑跟圓柱一樣大。

3 把半球放在圓柱形上。

4 用擀麵棍把一顆白色的小黏土球擀平。

5 用剪刀剪出一個白色小正方形，做成窗戶。

6 把窗戶黏在圓柱形上。

7 再搓出一顆黃色小黏土球，壓扁。

8 用切刀切出五個小切口，做成小花。

9 把花黏在窗戶下面。

112

10 搓出一顆深粉紅色的圓形小小黏土球,黏在花中間。

11 準備黃色和紅色的圓形黏土球各一顆。

12 黃色黏土球搓成長條,紅色黏土球搓成水滴形。

13 把水滴形壓扁,剪掉圓圓的邊,做成三角形。

14 把黃色長條和紅色三角形黏在一起,當作旗子。

15 用小珠筆在黃色半球頂端壓出凹洞,把旗子黏進去。

16 把一顆紅色的圓形大黏土球,搓成短短的圓柱形。

17 把紅色圓柱黏在藍色圓柱的左邊,做成火車頭。

18 用一小塊的深天藍色黏土,搓成上面窄一點的小圓柱。

19 把深天藍色的小圓柱黏在紅色大圓柱上面,做成火車的煙囪。

20 用小珠筆在煙囪頂端,壓出一個凹洞。

21 用小珠筆在紅色圓柱的正前方,也壓出兩個凹洞。

22 把兩顆白色的圓形迷你黏土球,黏進凹洞,做成火車的眼睛。

23 用手把白色黏土拉長,拉出細長的線條。

24 把白線排成火車的鼻子和嘴巴,先畫出草稿比較好黏。

25 再準備一條黃色的橢圓形黏土條。

26 用擀麵棍擀平,保留一點厚度。

27 用披薩刀或剪刀剪成長方形。

28 把黃色長方形,黏在火車頭的下面。

29 準備四顆紅色的圓形黏土球,壓扁做成輪子。

30 用中珠筆在四個輪子中央,壓出凹洞。

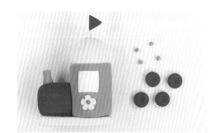

31 準備四顆深天藍色的圓形小黏土球,跟輪子的凹洞一樣大。

32 把深天藍色小黏土球黏進凹洞,做成輪子。

33 把四個輪子黏在車頭的其中一邊。

34 用同樣的方法再多做四個輪子，黏在車頭的另一邊。

35 可以像在車頭黏鼻子和嘴巴那樣，在車身排出自己的名字。

36 用做火車底部的方法，準備黃色和深粉紅色長方形各一個。

37 另外準備一條黃色的橢圓形黏土條。

38 用擀麵棍擀平，再用披薩刀或剪刀剪成長方形。

39 用同樣方法再做出深天藍色的細長方形，和黃色長方形黏在一起。

40 把組合好的大長方形，沿著黃色小長方形的邊緣繞　圈。

41 搓出三顆深粉紅色的小水滴形。

42 把水滴形黏土壓扁。

43 用切刀在水滴形圓圓的那邊，切成愛心形。

44 把愛心貼在車廂的其中一邊。

45 用步驟 *29* ～ *32* 的方法再做八個輪子，黏上車廂。

46 用步驟 *37 ～ 40* 的方法，再做出一個車廂。

47 準備數顆黃色的圓形小黏土球，黏在車廂上。

48 用步驟 *29 ～ 32* 的方法再做八個輪子，黏上車廂。

49 用手指把深天藍色的黏土球，搓成細細的長條。

50 把深天藍色黏土條沿著白色窗戶邊繞一圈，做成窗框。

51 再搓出四顆淺灰色的圓形小黏土球。

52 把淺灰色黏土球搓成細小的長條狀，當作連接車廂的鐵鏈。

53 用淺灰色鐵鏈把車頭和兩節車廂連在一起。

54 火車就完成了！

活潑可愛的
迷你動物篇

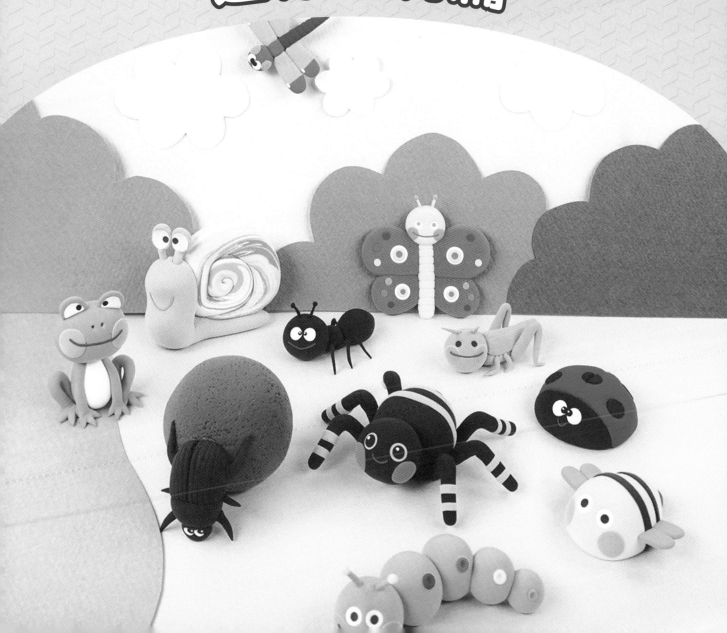

瓢蟲

需要時間 20分鐘左右
難易度 ★★☆☆☆

準備材料　黏土、剪刀、中/小珠筆、切刀
黏土顏色　● 紅色　● 黑色　○ 白色

1 準備一樣大的紅色和黑色圓形黏土球各一顆。

2 用手指把兩顆黏土球捏成單面平坦的半球形。

3 用剪刀分別剪掉兩個半球上半部的一小塊。

4 剪好之後,留下大塊的紅色黏土和小塊的黑色黏土。

5 把兩塊黏土黏在一起,做出瓢蟲的身體。

6 用中珠筆在瓢蟲身上壓出五個要放點點花紋的凹洞。

7 準備五顆黑色的圓形小黏土球。

8 把黑色黏土球放進凹洞,做出瓢蟲的紋路。

9 用切刀刀背,在瓢蟲背上的中間壓出一條線。

10 用小珠筆在瓢蟲的頭上，壓出兩個放眼睛的凹洞。

11 再準備兩顆白色的圓形小黏土球，當作眼睛。

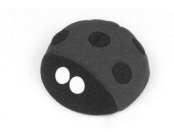

12 把眼睛黏進凹洞裡。

13 另外準備兩顆黑色的圓形迷你黏土球。

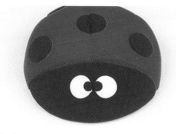

14 把黑色黏土球黏在白色黏土球上，完成眼睛。

15 再黏上更小的白色黏土球，做出眼睛發光的樣子。

16 把紅色黏土拉長，拉出細長的線條。

17 剪下一小段排成嘴巴，瓢蟲就完成了！

毛毛蟲

需要時間 30分鐘左右
難易度 ★★☆☆☆

準備材料 黏土、小珠筆、錐子
黏土顏色
- 草綠色（黃色9＋藍色1）
- 粉紅色（白色8.5＋紅色1.5）
- 白色　　黃色
- 天藍色（白色9＋藍色1）
- 橘紅色（黃色8＋紅色2）
- 紅色　　黑色

1 準備一顆草綠色的圓形大黏土球。

2 用白色和黑色黏土做眼睛，作法同瓢蟲（見 p118）步驟 *10 ～ 14*。

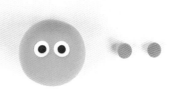

3 再準備兩顆小一點的粉紅色圓形黏土球。

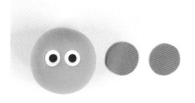

4 把粉紅色黏土球壓扁。

5 把粉紅色黏土片黏在眼睛下面的左右兩邊，當作腮紅。

6 先用錐子輕輕劃出要黏嘴巴的位置。

7 把紅色黏土拉長，拉出細長的線條。

8 把紅線黏在剛剛標好的地方，做成嘴巴。

9 準備黃色和草綠色圓形小黏土球各兩顆，其中黃色球小一點。

10 用手指把草綠色黏土球搓成
長條狀。

11 把黃色黏土球黏在草綠色長條
上，做成觸角。

12 用小珠筆在頭上壓出兩個凹
洞，黏上觸角。

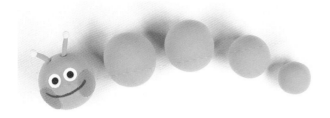

13 另外準備四顆大小不同的草綠色圓形黏土球。

14 把四顆草綠色黏土球接在頭的後面，黏成彎彎的
一排。

15 再搓紅色、橘紅色、黃色和天藍色的圓形小黏
土球各一顆。

16 在四大顆草綠色黏土球上各黏一顆小球，再用小
珠筆壓一下中心。

17 圓滾滾的毛毛蟲就完成了！

螞蟻

需要時間 30分鐘左右
難易度 ★★★☆☆

準備材料　黏土、小珠筆、錐子

黏土顏色　● 黑色　● 紅色　○ 白色

1 準備一顆黑色的圓形大黏土球。

2 用白色和黑色黏土做眼睛，作法同瓢蟲（見 p118）步驟 *10* ～ *15*。

3 先用錐子輕輕劃出要黏嘴巴的位置。

4 把紅色黏土拉長，拉出細長的線條。

5 把紅線黏在剛剛標好的地方，做成嘴巴。

6 分別準備大一點和小一點的黑色圓形黏土球各兩顆。

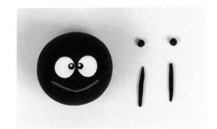

7 把大黏土球搓成長條狀。

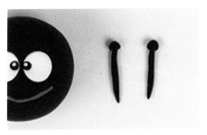

8 把小黏土球黏在長條上，做成觸角。

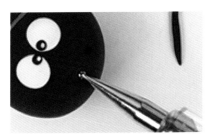

9 用小珠筆在螞蟻頭上，壓出兩個放觸角的凹洞。

10 把觸角黏進凹洞中。

11 再準備兩顆黑色的圓形黏土球，其中一顆小一點。

12 把大的黑色黏土球搓成梭形。

13 把頭、小黏土球和梭形黏在一起，做成螞蟻身體。

14 另外準備六顆黑色的圓形小黏土球。

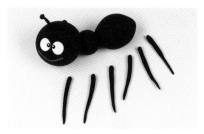

15 用手指把黏土球搓成長條的水滴形。

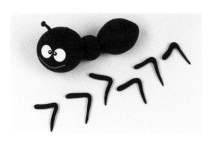

16 把水滴形黏土折成直角。

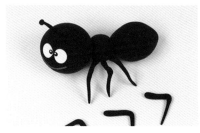

17 其中三隻腳黏在中間身體的左邊。

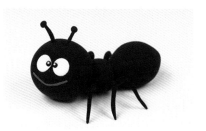

18 剩下三隻腳黏在右邊，就完成了！

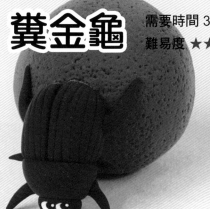

糞金龜

需要時間 30分鐘左右
難易度 ★★★☆☆

準備材料　黏土、剪刀、切刀、小珠筆、刷子或牙刷
黏土顏色　● 深咖啡色（黃色5＋紅色3＋黑色2）
　　　　　● 黑色　　○ 白色

1 準備一顆黑色的圓形大黏土球。

2 用手指搓成水滴形，把底部捏成平面。

3 用剪刀把水滴形尖尖的那邊剪掉一小塊。

4 剩下的部分，用手把邊邊線條捏整齊。

5 用切刀在身體上劃出T字形，做出翅膀。

6 用切刀在翅膀上多劃幾條直線，做出紋路。

7 再準備一顆小一點的黑色圓形黏土球。

8 用手指把黑色黏土球捏成單面平坦的半球形。

9 把半球形跟身體黏在一起。

124

10 用白色和黑色黏土做眼睛，作法同瓢蟲（見 p118）步驟 *10* ~ *15*。

11 準備中、小、迷你的黑色圓形黏土球各兩顆。

12 把六顆黏土球都搓成長條狀水滴形後，壓扁做成腳。

13 腳稍微折彎，黏在身體左右兩邊，糞金龜就完成了！

14 另外準備一顆深咖啡色的圓形超大黏土球。

15 用刷子或牙刷輕戳黏土球表面，做出糞便的紋路。

16 把糞金龜的後腳黏在糞便上，就完成了！

蜻蜓

需要時間 30分鐘左右
難易度 ★★☆☆☆

準備材料　黏土、切刀、小珠筆、剪刀

黏土顏色　● 天藍色（白色9＋藍色1）
　　　　　● 咖啡色（黃色7＋紅色2.5＋黑色0.5）
　　　　　● 紅色　　● 黑色　　○ 白色
　　　　　○ 粉紅色（白色8.5＋紅色1.5）

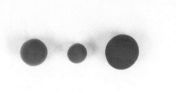

1 準備一大一小的咖啡色黏土球，和一顆紅色大黏土球。

2 把紅色黏土球搓成長條的水滴形。

3 把大咖啡色球當頭、小咖啡色球當胸部，紅色水滴當肚子。

4 用切刀在肚子上劃出橫線，當作身體的紋路。

5 用白色和黑色黏土做眼睛，作法同瓢蟲（見p118）步驟 *10* ～ *14*。

6 再準備兩顆粉紅色的圓形小黏土球。

7 把小黏土球壓扁。

8 把粉紅色黏土片黏在眼睛下面，當作腮紅。

9 再準備大的和小的天藍色圓形黏土球各兩顆。

126

10 把四顆天藍色黏土球都搓成長橢圓形。

11 把橢圓形黏土壓扁。

12 另外搓出一顆咖啡色的橢圓形黏土球並壓扁。

13 剪掉天藍色黏土一端，也剪一段同樣大的咖啡色黏土。

14 把天藍色大黏土片和咖啡色小黏土片組合起來，做出翅膀。

15 用同樣的方法，做出其他三片翅膀。

16 把翅膀天藍色的那一邊剪平，讓翅膀比較容易黏在身體上。

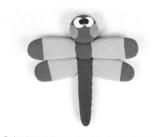

17 把翅膀黏在身體的左右兩邊，大的那對靠近頭。

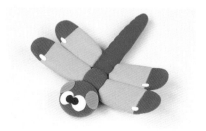

18 用白色小橢圓形黏土裝飾翅膀，就完成了！

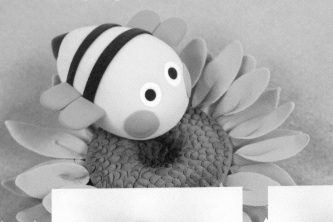

蜜蜂

需要時間 30分鐘左右
難易度 ★★☆☆☆

準備材料 黏土、擀麵棍、披薩刀或剪刀、小珠筆、剪刀

黏土顏色
○ 萊姆黃（黃色6＋白色4）
○ 白色
● 棕黑色（黃色3.5＋紅色3.5＋黑色3）
○ 天藍色（白色9＋藍色1）
○ 粉紅色（白色8.5＋紅色1.5）

1 準備一顆萊姆黃的圓形大黏土球。

2 用手指把黏土球搓成水滴形。

3 把放在桌子的那一面捏平，做成蜜蜂的身體。

4 用擀麵棍把棕黑色的長橢圓黏土條擀平。

5 用披薩刀或剪刀剪出兩條細長的長方形，當作蜜蜂身上的條紋。

6 把兩條條紋繞著蜜蜂的身體黏上去。

7 準備一顆小一點的棕黑色圓形黏土球。

8 把棕黑色黏土球搓成圓錐形。

9 用剪刀剪掉身體尖尖的那一側，把切面捏平。

10 把棕黑色圓錐黏在身體上，
當作蜜蜂的針。

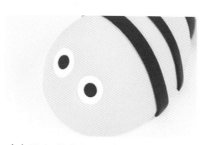

11 用白色和黑色黏土做眼睛，作
法同瓢蟲（見 p118）步驟 *10* ～
14。

12 再準備兩顆粉紅色的圓形小
黏土球。

13 把粉紅色黏土球壓扁。

14 把粉紅色黏土片黏在眼睛下
面，做成腮紅。

15 另外準備四顆天藍色的圓形
小黏土球。

16 用手指把天藍色黏土球搓成
長橢圓形。

17 把橢圓形壓扁。

18 用剪刀把黏土的其中一邊剪
平，當作翅膀。

19 把一對翅膀黏在身體的左右
兩邊。

20 把另一對翅膀也黏上去後，
蜜蜂就完成了！

蚱蜢

需要時間 30分鐘左右
難易度 ★★★☆☆

準備材料　黏土、切刀、小珠筆、錐子、剪刀
黏土顏色　○ 草綠色（黃色9＋藍色1）
　　　　　○ 灰綠色（白色5＋黃色3＋
　　　　　　藍色1.5＋黑色0.5）
　　　　　○ 粉紅色（白色8.5＋紅色1.5）
　　　　　● 紅色　　● 黑色

1 準備一顆草綠色的圓形黏土球。

2 用小珠筆壓出放眼睛的凹洞，黏進黑色小黏土球。

3 用粉紅色和紅色黏土做腮紅和嘴巴，作法同毛毛蟲（見 p120）步驟 *3* ～ *8*。

4 再準備兩條小小的草綠色長水滴形，當作觸角。

5 用小珠筆在頭上壓出兩個凹洞，把觸角黏進去。

6 另外準備一顆灰綠色的長水滴形黏土，當作身體。

7 把水滴形圓圓的那一邊捏平，做成圓錐形。

8 用切刀在圓錐上劃出橫線，做出身體的紋路。

9 再準備一顆差不多大的草綠色長水滴形黏土，當作翅膀。

130

10 把草綠色水滴形黏土壓扁。

11 用切刀在翅膀劃直線當紋路，中間那條稍微劃深一點。

12 把翅膀包在蚱蜢灰綠色的身體上。

13 把超過身體的翅膀用剪刀剪掉。

14 把蚱蜢的頭和身體黏在一起。

15 再準備大中小草綠色的圓形黏土球，各兩顆。

16 把六顆草綠色黏土球都搓成長條的水滴形。

17 將中的和小的腳彎成「ㄑ」字形，大腳折法如圖所示。

18 把六隻腳都黏在身體上，蚱蜢就完成了！

蜘蛛

需要時間 30分鐘左右
難易度 ★★★☆☆

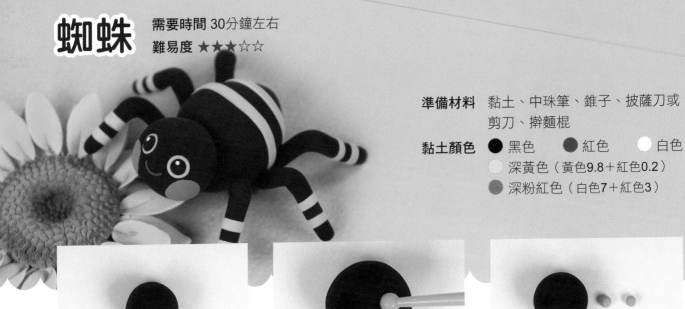

準備材料　黏土、中珠筆、錐子、披薩刀或
　　　　　剪刀、擀麵棍

黏土顏色　● 黑色　● 紅色　○ 白色
　　　　　○ 深黃色（黃色9.8＋紅色0.2）
　　　　　● 深粉紅色（白色7＋紅色3）

1 準備一顆黑色的圓形大黏土球。

2 用中珠筆在黏土上壓出要放眼睛的兩個凹洞。

3 再準備兩顆深黃色的圓形小黏土球。

4 把深黃色黏土球黏進凹洞裡，用中珠筆輕輕壓。

5 再搓出兩顆黑色的圓形小黏土球。

6 把黑色黏土球黏在深黃色黏土上，完成眼睛。

7 再黏上更小的白色黏土球，做出眼睛發光的樣子。

8 用粉紅色和紅色黏土做腮紅和嘴巴，作法同毛毛蟲（見 p120）步驟 3～8。

9 再準備一顆黑色的圓形超大黏土球。

132

10 把超大黏土球搓成梭形,當成身體。

11 把蜘蛛的頭和身體黏在一起。

12 用擀麵棍把一條長長的深黃色黏土條擀平。

13 用披薩刀或剪刀剪出兩條細長的長方形。

14 剪下兩段黃色條紋,繞著蜘蛛的身體黏上去。

15 準備六顆黑色的圓形黏土球。

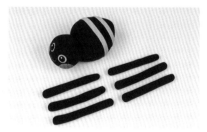

16 用手指把黑色黏土球搓成長條狀。

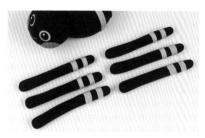

17 把剩下的黃色條紋繞上黑色黏土條,當作腳的花紋。

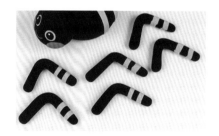

18 把腳折成直角。

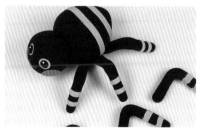

19 把三隻腳集中黏在同一邊的身體上。

20 剩下三隻腳黏在另一邊,蜘蛛就完成了!

*編注:蜘蛛有八隻腳,為了好做,這裡只做六隻腳。

蝸牛

需要時間 30分鐘左右
難易度 ★★★☆☆

準備材料 黏土、錐子、小珠筆
黏土顏色 ◐ 米色（白色9.5＋咖啡色*0.5）
　　　　　　*咖啡色（黃：紅：黑＝7：2.5：0.5）
　　　　　◑ 米白色（白色9.9＋咖啡色*0.1）
　　　　　◔ 粉紅色（白色8.5＋紅色1.5）
　　　　　● 黑色　　◉ 柔和色系（見p19）

1 準備一顆米色的圓形大黏土球。

2 用手指把黏土球搓成長條的水滴形。

3 把黏土彎成直角後，把頂端稍微捏平，做成身體。

4 用米色黏土球搓兩顆中型球，米色和米白色黏土各搓兩顆小球。

5 用手指把六顆黏土球搓成橢圓形。

6 米色小橢圓形保持原狀，其餘四顆橢圓形壓扁。

7 把米白色黏土片黏在米色黏土片上，做成眼睛底部。

8 把米色小橢圓形黏在眼睛下面。

9 搓兩顆黑色迷你黏土球黏在眼睛底部上，完成眼睛。

10 在身體最頂端，用小珠筆壓兩個凹洞黏上眼睛。

11 先用錐子輕輕劃出要黏嘴巴的位置。

12 把粉紅色黏土拉長，拉出細長的線條。

13 把粉紅線黏在剛剛標好的地方，做成嘴巴。

14 準備六種柔和色系和米白色的黏土。

15 用柔和色把米白色黏土包在中間，集中起來。

16 用半混合法（見 p16）混合黏土，搓成圓形。

17 把圓形黏土球搓成長條的水滴形。

18 以水滴的尖端當起點，慢慢捲起做成蝸牛殼。

19 把蝸牛殼黏到身體上，就完成了！

青蛙

需要時間 30分鐘左右
難易度 ★★★☆☆

準備材料 黏土、剪刀、小珠筆、錐子
黏土顏色 草綠色（黃色9＋藍色1）
白色　　　紅色
黑色
粉紅色（白色8.5＋紅色1.5）

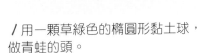

1 用一顆草綠色的橢圓形黏土球，做青蛙的頭。

2 準備草綠色圓形中黏土球、和白色圓形小黏土球各兩顆。

3 把四顆黏土球搓成橢圓形後壓扁。

4 把白色黏土片黏到草綠色黏土片上。

5 用剪刀剪掉橢圓形的下半部，做成眼睛。

6 黏上黑色的迷你黏土球，再把兩片眼睛黏到頭上。

7 用小珠筆在臉上壓出兩個鼻孔。

8 用粉紅色黏土做出腮紅，作法同毛毛蟲（見p120）步驟 *3* ～ *5*。

9 用紅色黏土做出嘴巴，作法同毛毛蟲（見p120）步驟 *6* ～ *8*。

10 再準備草綠色大黏土球和白色中黏土球各一顆。

11 把兩顆黏土球搓成長條的水滴形。

12 把白色水滴形黏土壓扁。

13 把白色黏土片黏在草綠色水滴上，剪掉尖尖的部分。

14 再準備四顆草綠色黏土球，其中兩顆小一點。

15 把四顆黏土球搓成長長的麥克風形。

16 把麥克風圓圓的頭壓扁後，做成青蛙的腳。

17 在圓圓扁扁那邊，各剪出三根手指和腳趾。

18 把比較大的兩隻後腳折彎。

19 把後腳黏在青蛙身體的左右兩邊。

20 把比較小的前腳，黏在青蛙身體的前面。

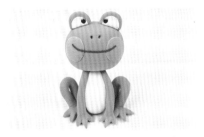

21 最後把身體和頭黏在一起，青蛙就完成了！

蝴蝶

需要時間 30分鐘左右
難易度 ★★☆☆☆

準備材料　黏土、切刀、小V中珠筆、錐子、剪刀
黏土顏色　● 深粉紅色（白色7＋紅色3）
　　　　　○ 萊姆黃（黃色6＋白色4）
　　　　　● 粉紅色（白色8.5＋紅色1.5）
　　　　　○ 白色　　　○ 天藍色（白色9＋藍色1）
　　　　　○ 藍綠色（白色7＋藍色2.5＋黃色0.5）
　　　　　✿ 彩虹色（見p19）

1 把一顆萊姆黃的圓形黏土球壓扁，當作蝴蝶的頭。

2 再準備一顆萊姆黃的圓形黏土球，搓成長條狀。

3 把萊姆黃黏土條壓扁，當作身體。

4 用切刀在身體上劃出橫線，做出身體的紋路。

5 把頭和身體黏在一起。

6 用白色和天藍色黏土做眼睛，作法同瓢蟲（見p118）步驟 *10* ～ *14*。

7 再搓出兩顆粉紅色的圓形小黏土球。

8 把黏土球壓扁。

9 把粉紅色黏土片黏在眼睛下面，當作腮紅。

10 先用錐子輕輕劃出要黏嘴巴的位置。

11 把深粉紅色黏土拉長，拉出細長的線條。

12 把深粉紅色線黏在剛剛標好的地方，做成嘴巴。

13 準備粉紅色迷你黏土球，萊姆黃小黏土球各兩顆。

14 用手指把萊姆黃黏土球搓成長條狀。

15 把粉紅色黏土球和萊姆黃黏土條黏在一起，做成觸角。

16 用小珠筆在蝴蝶頭上壓出兩個凹洞，黏進觸角。

17 再準備四顆深粉紅色圓形黏土球，其中兩顆小一點。

18 把四顆黏土球搓成水滴形。

19 把水滴形黏土壓扁，做成蝴蝶翅膀。

20 把翅膀內側剪平，讓翅膀比較容易黏在身體上。

21 把大小翅膀上下黏在一起。

22 再用剪刀把翅膀內側剪平。

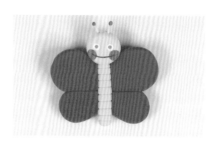

23 把翅膀黏在蝴蝶的身體上。

24 用中珠筆在四片翅膀中央，各壓出一個凹洞。

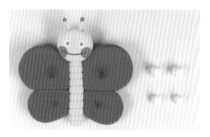

25 準備四顆跟翅膀凹洞一樣大的白色小黏土球。

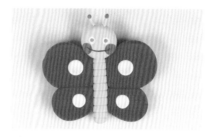

26 把黏土球黏進凹洞裡，做出翅膀的紋路。

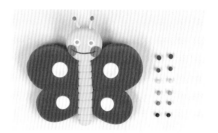

27 準備六種彩虹顏色的圓形小黏土球，每個顏色各兩顆。

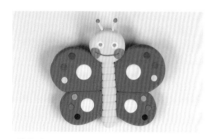

28 把彩虹色黏土球黏在兩邊的翅膀上做裝飾。

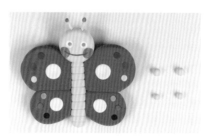

29 再準備四顆萊姆黃的圓形小黏土球。

30 把萊姆黃小黏土球黏在白色紋路中間。

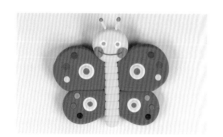

31 最後再黏上更小的藍綠色黏土球，就完成了！

Part 7

繽紛美麗的
植物篇

鬱金香

需要時間 20分鐘左右
難易度 ★★☆☆☆

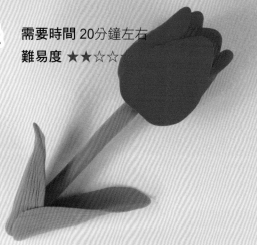

準備材料　黏土、切刀
黏土顏色　🔴 紅色
　　　　　🟢 綠色（黃色6＋藍色4）

1 準備五顆紅色的圓形黏土球。

2 把五顆黏土球搓成長條的水滴形。

3 把水滴形壓扁，做成花瓣。

4 再準備一顆紅色的圓形黏土球。

5 把黏土球搓成水滴形，做成最中間的花芯。

6 把兩片花瓣稍微重疊，黏在花芯後面。

7 在剛剛兩片花瓣左右再各黏一片，花瓣之間稍微重疊。

8 把剛剛黏好的花瓣往內包，黏在花芯上。

9 把最後一片花瓣黏在最前面，完成鬱金香的花。

142

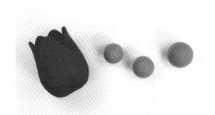

10 再準備三顆大小不同的綠色圓形黏土球。

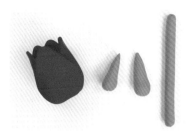

11 把最大的黏土球搓成長條,其他兩顆搓成水滴形。

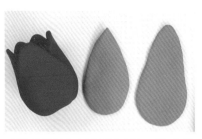

12 把兩個水滴形壓扁,做成葉子。

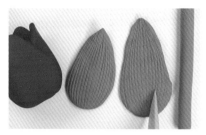

13 用切刀在葉面上劃出直線,做出葉脈的紋路。

14 把綠色黏土條黏在花下面,做成花莖。

15 把小葉子包在花莖其中一邊,黏上去。

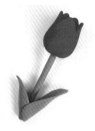

16 大葉子包覆住花莖另一邊黏上,鬱金香就完成了!

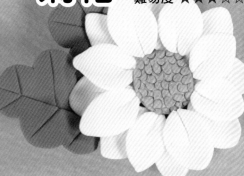

菊花

需要時間 45分鐘左右
難易度 ★★★☆☆

準備材料 黏土、切刀、細吸管
黏土顏色 ○ 牛奶色（白色9.9＋黃色0.1）
　　　　　● 綠色（黃色6＋藍色4）
　　　　　○ 鵝黃色（白色9.4＋黃色0.5＋紅色0.1）

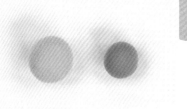

1 準備鵝黃色和綠色的圓形黏土球各一顆。

2 用漸層混合法（見p16）混合黏土，搓成圓形。

3 把黏土球壓扁，當作花蕊。

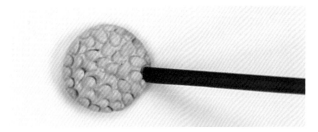

4 用 吸管輕戳黏土片表面，做出花蕊的紋路。

5 再準備八顆牛奶色的圓形黏土球。

6 把八顆牛奶色黏土球搓成梭形。

7 把梭形黏土都壓扁後，做成花瓣。

8 把花瓣其中一邊往內折一點點並黏起來。

9 把四片花瓣黏在花蕊的上下左右。

10 再把其他花瓣黏在剛剛黏好的花瓣之間。

11 另外再用同樣的方法,多準備八片花瓣。

12 把八片花瓣交錯黏在原本花瓣的下面。

13 準備兩顆綠色圓形黏土球,其中一顆稍微小一點。

14 把兩顆綠色黏土球搓成長條的水滴形。

15 把水滴形黏土壓扁後,做成菊花的葉子。

16 用切刀在葉子邊緣,壓出凹凹凸凸的曲線。

17 用切刀在葉子上劃出葉脈的紋路。

18 把大葉子黏在菊花背面。

19 再把小葉子黏在大葉子旁邊,就完成了!

145

向日葵

需要時間 1小時左右
難易度 ★★★★☆

準備材料 黏土、細吸管、中珠筆、水彩筆、彩色蠟筆

黏土顏色
- 淺橘色（黃色9.5＋紅色0.5）
- 土黃色（白色9＋咖啡色*1）
 *咖啡色（黃：紅：黑＝7：2.5：0.5）
- 橄欖綠（黃色8＋藍色1＋黑色1）

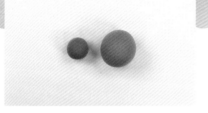

1 準備橄欖綠和土黃色的圓形黏土球各一顆。

2 用漸層混合法（見 p16）混合黏土，搓成圓形。

3 用手指把圓形黏土球捏成單面平坦的半球形。

4 用吸管輕戳半球形表面，做出花蕊的紋路。

5 用中珠筆在花蕊中心，輕輕壓出一個凹洞。

6 再用吸管輕戳凹洞，做出紋路。

7 準備十六顆淺橘色的圓形小黏土球。

8 把十六顆小黏土球搓成梭形。

9 把梭形黏土壓扁後，做成花瓣。

146

10 把花瓣其中一邊往內折一點
點並黏起來。

11 把四片花瓣黏在花蕊的上下左
右。

12 在四片貼好的花瓣之間,再
各黏上一片花瓣。

13 再把其他花瓣黏在剛剛黏好
的花瓣之間。

14 另外再用同樣的方法多準備
十六片花瓣。

15 把十六片花瓣交錯黏在原本
花瓣的下面。

16 水彩筆沾一點咖啡色蠟筆粉,
輕刷在花蕊中心和邊緣。

17 向日葵就完成了!

木槿花

需要時間 30分鐘左右
難易度 ★★★☆☆

準備材料　黏土、大珠筆、切刀、刷子或牙刷
黏土顏色　🔴 粉紅色（白色8.5＋紅色1.5）
　　　　　🔴 草綠色（黃色9＋藍色1）
　　　　　⚪ 淺黃色（白色9＋黃色1）
　　　　　🔴 鮮紅色（紅色7＋白色3）

1 準備五條粉紅色的長水滴形黏土。

2 把五條水滴形黏土壓扁後，做成花瓣。

3 再準備五顆鮮紅色的迷你黏土球。

4 把鮮紅色黏土球搓成長條的水滴形。

5 把長條水滴形集中黏在花瓣尖尖的一邊，做出花瓣的紋路。

6 用同樣的方法裝飾其他花瓣。

7 用切刀在花瓣上劃出直線，做出花瓣紋路。

8 用切刀在花瓣圓圓的一邊，壓出淺淺的波浪。

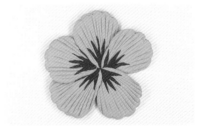

9 把五片花瓣彼此稍微交疊，繞一圈黏起來。

148

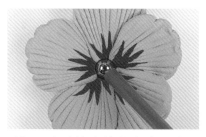

10 用大珠筆在花朵中央壓出一個凹洞。

11 再準備一條淺黃色的長水滴形黏土條。

12 用刷子或牙刷輕戳水滴形黏土條，做出花蕊的紋路。

13 把花蕊黏進花朵的凹洞中。

14 準備兩顆草綠色的水滴形黏土。

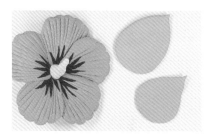

15 把水滴形黏土壓扁。

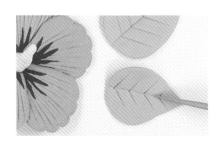

16 用切刀在葉面上劃出葉子的紋路。

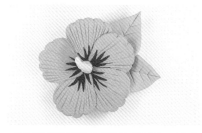

17 把葉子黏在花朵後面，就完成了！

大波斯菊

需要時間 30分鐘左右
難易度 ★★★☆☆

準備材料 黏土、細吸管、切刀
黏土顏色 粉紅色（白色8.5＋紅色1.5）
草綠色（黃色9＋藍色1）
深黃色（黃色9.8＋紅色0.2）

1 準備一顆深黃色的圓形大黏土球。

2 用手指把深黃色黏土球捏成單面平坦的半球形。

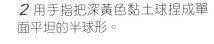

3 用吸管輕戳半球表面，做出花蕊的紋路。

4 準備八顆粉紅色的圓形大黏土球。

5 用手指把粉紅色黏土球搓成長橢圓形。

6 把八個橢圓形壓扁，當成花瓣。

7 用切刀在花瓣比較圓的那一邊，壓出淺淺的波浪。

8 用切刀在花瓣上劃出直線，做出花瓣的紋路。

9 把四片花瓣分別黏在花蕊的上下左右。

10 在四片貼好的花瓣之間，再各黏上一片花瓣。

11 準備五顆草綠色的圓形黏土球，其中一顆大一點。

12 把五顆草綠色黏土球都搓成長條的水滴形。

13 把小水滴黏在長水滴左右兩邊，做成葉子。

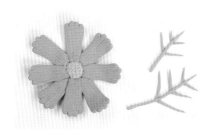

14 再用同樣的方法做一片大一點的葉子。

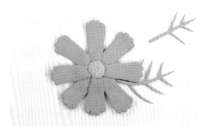

15 先把大葉子黏在大波斯菊的後面。

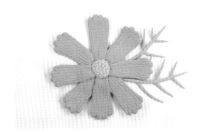

16 再把小葉子黏在大葉子旁邊，就完成了！

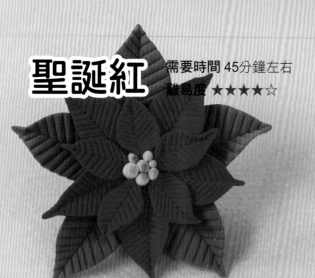

聖誕紅

需要時間 45分鐘左右
難易度 ★★★★☆

準備材料　黏土、切刀、水彩筆、彩色蠟筆
黏土顏色　● 紅色
　　　　　● 深綠色（綠色*9.5＋黑色0.5）
　　　　　*綠色（黃：藍＝6：4）
　　　　　○ 草綠色（黃色9＋藍色1）

1 準備五顆紅色的圓形黏土球。

2 把五顆黏土球搓成梭形。

3 把梭形黏土壓扁後，做成紅色苞葉。

4 用切刀在苞葉上劃出葉脈的紋路。

5 把紅色苞葉的兩邊都往內折一點點並黏起來。

6 再準備一顆搓成圓形的草綠色黏土球。

7 把黏土球壓扁，當作花蕊的底部。

8 把一片紅色苞葉其中一邊，黏在花蕊的底部上面。

9 再依序黏上其餘四片花瓣。

152

10 準備五顆草綠色黏土球，大小不需要一樣。

11 把五顆黏土球黏在花蕊底座上。

12 準備五片比剛剛大一點的紅色苞葉。

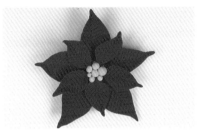

13 把大片的苞葉交錯黏在剛剛黏好的花瓣後面。

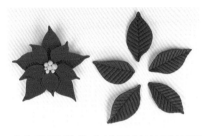

14 用同樣的方法再做出五片更大的深綠色葉子。

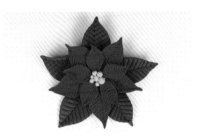

15 把五片深綠色葉子交錯黏在第二層苞葉下面。

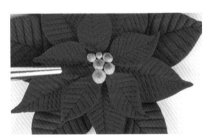

16 用水彩筆沾一點紅色蠟筆粉，輕輕刷在花蕊。

17 美麗的聖誕紅就完成了！

仙人掌

需要時間 1小時左右
難易度 ★★★★☆

準備材料 黏土、切刀、錐子、擀麵棍、剪刀、披薩刀或剪刀
黏土顏色
- 土黃色（白色9＋咖啡色*1）
 *咖啡色（黃：紅：黑＝7：2.5：0.5）
- 翠綠色（黃色8.5＋藍色1.5）
- 深咖啡色（黃色5＋紅色3＋黑色2）
- 紅色　　白色
- 嫩芽綠（白色9.5＋黃色0.3＋藍色0.2）

1 準備一個土黃色的圓柱形黏土。

2 搓一條土黃色的橢圓形黏土條，用擀麵棍擀平。

3 擀平後，用披薩刀或剪刀剪出一個長方形。

4 在超出圓柱形一點點的地方，沿著圓柱繞一圈，做成花盆。

5 把一顆翠綠色黏土球，搓成尾端圓圓的水滴形。

6 用切刀在水滴形上劃幾道長直線，做出仙人掌的紋路。

7 把仙人掌黏進花盆裡。

8 再準備兩個小一點的翠綠色長橢圓形。

9 一樣用切刀在橢圓形上劃幾道長直線。

10 把兩個橢圓形弄彎後，黏在仙人掌上。

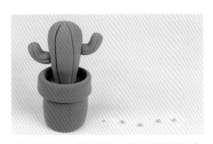

11 準備十幾顆嫩芽綠的圓形迷你黏土球。

12 把黏土球搓成尾巴尖尖的水滴形，做成仙人掌的刺。

13 用錐子黏起水滴形圓圓的那端，戳入仙人掌。

14 用同樣的方法，把仙人掌刺黏在仙人掌各個地方。

15 準備紅色黏土球和白色黏土球各一顆。

16 用擀麵棍把白色黏土球擀得非常薄。

17 紅色球放進白色黏土片中，把紅色球整個包起來。

7.剪黏土方法

18 用剪刀稍微把黏土球上面剪開，剪一整圈。

19 一圈一圈從上剪到下，做成一朵小花，黏在仙人掌上面。

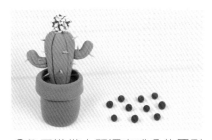

20 再準備十顆深咖啡色的圓形小黏土球。

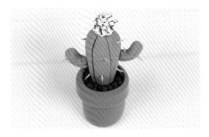

21 把黏土球放進花盆，仙人掌盆栽就完成了！

康乃馨

準備材料 黏土、擀麵棍、披薩刀或剪刀、
扁梳、油、切刀、剪刀

黏土顏色
 紅色
 綠色（黃色6＋藍色4）
○ 白色

1 準備一顆紅色的圓形大黏土球。

2 把黏土球搓成長條狀。

3 用擀麵棍把黏土條擀平。

4 用披薩刀或剪刀剪成長方形。

5 把白色黏土拉長，拉出細長的
線條。

6 把白色線條黏在紅色長方形上
方。

7 在扁梳上抹油，將紅白長方形
放在扁梳上方，用力壓出紋路。

8 小心地把黏土片從扁梳拿下來。

9 從其中一邊稍微折疊，捏出如
上圖的皺摺。

156

10 把整條黏土片抓皺之後，捲起來。

11 用拇指和食指捏住黏土下方，稍微捏尖一點。

12 用同樣的方法，再做出八個花瓣。

13 把花瓣尖尖的一邊集中黏在一起。

14 所有花瓣都黏在一起之後，把尾端捏尖。

15 用剪刀剪掉尖尖的尾端，並把切面壓平。

16 準備兩顆綠色的圓形黏土球，其中一顆大一點。

17 把兩顆綠色黏土球搓成長條的水滴形。

18 把水滴形黏土壓扁，做成葉子。

19 用切刀在葉面上劃出直線，做出葉脈的紋路。

20 先把小葉子黏在康乃馨花瓣後面。

21 再黏上大葉子，就完成了！這個作品可以做成別針當作母親節禮物。

玫瑰

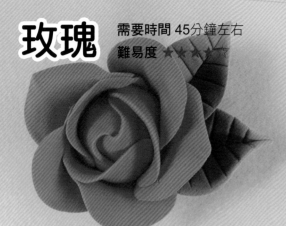

需要時間 45分鐘左右
難易度 ★★★☆☆

準備材料　黏土、切刀
黏土顏色　● 深粉紅色（白色7＋紅色3）
　　　　　○ 柔和綠色（白色7＋草綠色*3）
　　　　　*草綠色（黃：藍＝9：1）

1 準備一顆深粉紅色的圓形大黏
土球。

2 把黏土球搓成水滴形，當作花
芯。

3 再準備十顆小一點的深粉紅色
圓形黏土球。

4 把十顆黏土球搓成水滴形。

5 把水滴形壓扁，讓圓圓的那一
邊變寬，當作花瓣。

6 取兩片花瓣，花瓣尖對準水滴
形花芯的圓端，各別黏在花芯兩
側。

7 把花芯尖的一邊朝上立起來，
逆時針把花瓣黏上。

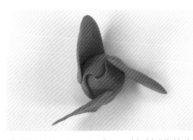

8 花瓣尖向下，把三片花瓣的其
中一邊黏上花芯，如上圖所示。

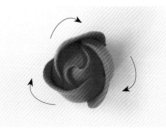

9 這次改以順時針方向把花瓣黏
上。

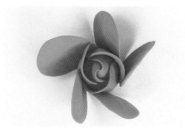
10 花瓣尖向下，再把五片花瓣的一邊黏上花芯，如上圖所示。

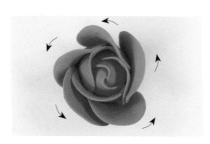
11 依逆時針方向，只把花瓣下半部黏起來就好。

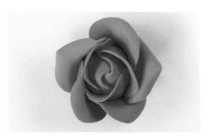
12 把最外層的花瓣圓邊往外翻，做出立體感。

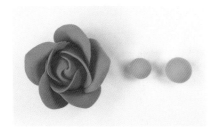
13 再準備兩顆柔和綠色黏土球，其中一顆大一點。

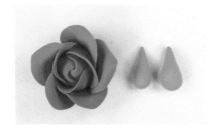
14 把兩顆黏土球搓成長條的水滴形。

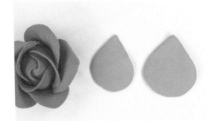
15 把水滴形黏土壓扁後，做成葉子。

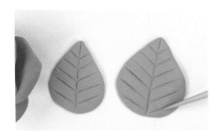
16 用切刀在葉子上劃出葉脈的紋路。

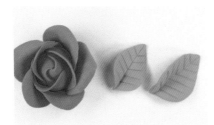
17 把兩片葉子的其中一邊往內折一點點並黏起來。

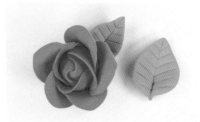
18 先把小葉子貼在玫瑰花下。

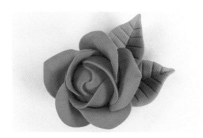
19 再黏上大葉子後就完成了！

迎春花

需要時間 30分鐘左右

難易度 ★★☆☆☆

準備材料 黏土、小珠筆、切刀

黏土顏色 ⚪ 草綠色（黃色9＋藍色1）
　　　　　⚪ 黃色
　　　　　⚫ 深咖啡色（黃色5＋紅色3＋黑色2）

1 準備四顆一樣大的黃色圓形黏土球。

2 把黏土球搓成梭形。

3 把梭形黏土壓扁後，做成花瓣。

4 把花瓣的其中一端重疊，如上圖黏在一起。

5 用小珠筆在花瓣中間，壓出一個凹洞。

6 再準備一顆黃色的圓形小黏土球。

7 把黏土球黏進凹洞裡，當作花蕊。

8 用同樣的方法，再多做幾朵迎春花。

9 另外準備一條草綠色的水滴形黏土。

160

10 把水滴形黏土壓扁後，做成葉子。

11 用切刀在葉子上劃一條長直線，當作葉脈。

12 用同樣的方法，多做兩片葉子。

13 再準備兩顆深咖啡色的圓形黏土球，其中一顆大一點。

14 把黏土球搓成長條水滴形。

15 把兩條水滴形黏土黏成「Ｙ」字型，做出樹枝。

16 把迎春花一朵一朵黏在樹枝上。

17 把三片葉子黏在樹枝後，就完成了！

櫻花

需要時間 45分鐘左右
難易度 ★★★☆☆

準備材料 黏土、切刀、水彩筆、彩色蠟筆
黏土顏色
- ⚫ 棕黑色（黃色3.5＋紅色3.5＋黑色3）
- ⚪ 淺粉色（白色9.9＋紅色0.1）
- ⚪ 草綠色（黃色9＋藍色1）
- ⚪ 深黃色（黃色9.8＋紅色0.2）

1 準備五顆淺粉色的圓形黏土球。

2 把五顆黏土球搓成水滴形。

3 把水滴形黏土壓扁後，做成花瓣。

4 把花瓣尖尖的部分靠在一起，黏起來。

5 準備數顆深黃色小黏土球，大小不需要一樣。

6 把深黃色小黏土球集中黏在花瓣中間，做成花蕊。

7 把花瓣的邊緣端稍往上翻。

8 用同樣方法再多做兩朵櫻花。

9 再搓出一個淺粉色的水滴形黏土。

162

10 用切刀在水滴形黏土上，劃出兩三條長直線。

11 抓住水滴形的尖端，稍微扭轉做成花苞。

12 準備六顆草綠色的圓形黏土球，其中一顆大一點。

13 大一點的黏土球搓成長條，其他五顆小的搓成水滴形。

14 把五顆水滴形黏土壓扁。

15 把五片水滴黏在花苞下當作花萼，花萼下方黏上長條黏土。

16 準備大的、中的、小的棕黑色圓形黏土球各一顆。

17 把三顆黏土球搓成尾端尖尖的長條狀。

18 把兩條短黏土黏在長黏土上並弄彎，做成樹枝。

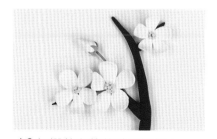

19 把櫻花和花苞黏在樹枝上。

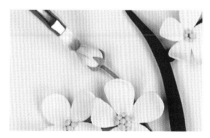

20 用水彩筆沾一點粉紅色蠟筆粉，輕輕刷在花苞尾端。

21 漂亮的櫻花就完成了！

蘋果樹

需要時間 20分鐘左右
難易度 ★★☆☆☆

準備材料 黏土、切刀
黏土顏色 ○ 草綠色（黃色9＋藍色1）
　　　　　　◑ 咖啡色（黃色7＋紅色2.5＋黑色0.5）
　　　　　　● 紅色

1 準備一顆草綠色的圓形超大黏土球。

2 把超大黏土球壓扁。

3 用切刀在黏土邊緣，壓出凹凹凸凸的曲線，做成樹葉。

4 再準備三顆咖啡色圓形黏土球，其中一顆比較大。

5 把三顆黏土球搓成長條的水滴形。

6 把水滴形壓扁後，做成樹幹和樹枝。

7 把樹幹黏在草綠色黏土片中間，再黏左右兩邊的樹枝。

8 準備數顆紅色的圓形小黏土球。

9 把紅色小球黏在樹上，蘋果樹就完成了！

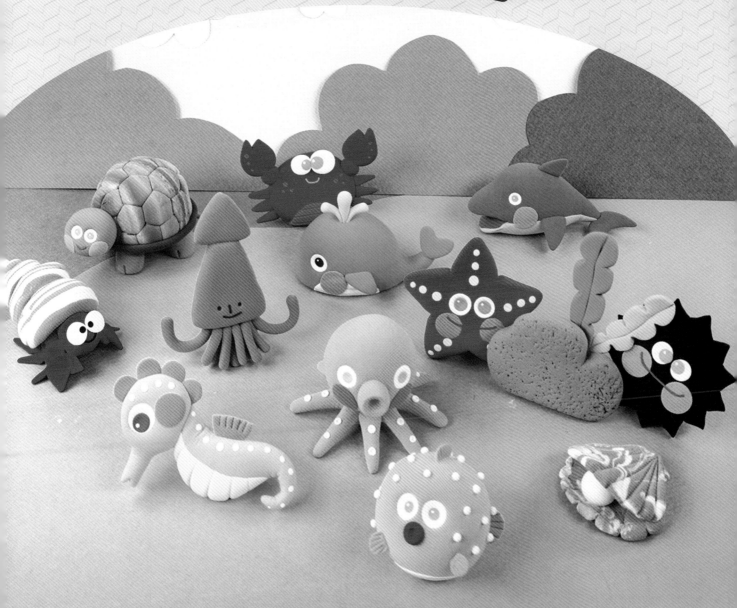

Part 8

住在大海裡的
水中生物篇

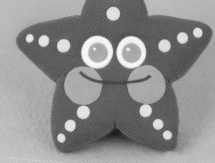

海星

需要時間 30分鐘左右
難易度 ★★☆☆☆

準備材料 黏土、切刀、中/小珠筆、錐子

黏土顏色
- 鮮紅色（紅色7＋白色3）
- 萊姆黃（黃色6＋白色4）
- 天藍色（白色9＋藍色1）
- 白色
- 紅色
- 粉紅色（白色8.5＋紅色1.5）

1 把一顆鮮紅色的圓形黏土球壓扁。

2 用切刀在黏土邊緣，輕輕壓出五等分的切口。

3 用手指把黏土片捏成五個角尖尖的星星形狀。

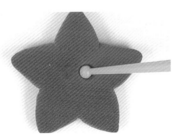

4 用中珠筆在黏土片中間，壓出兩個放眼睛的凹洞。

5 準備兩顆白色的圓形黏土球。

6 把眼睛黏進凹洞裡。

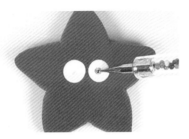

7 用小珠筆在白色眼睛上，壓出兩個瞳孔的凹洞。

8 再準備兩顆天藍色的圓形迷你黏土球。

9 把藍色黏土黏進凹洞裡，完成眼睛瞳孔。

166

10 黏上更小的白色黏土球，做出眼睛發光的樣子。

11 另外準備兩顆粉紅色的圓形黏土球。

12 把粉紅色黏土球壓扁。

13 把粉紅色黏土片黏在海星兩邊臉頰，當作腮紅。

14 先用錐子輕輕劃出要黏嘴巴的位置。

15 把紅色黏土拉長，拉出細長的線條。

16 把紅線黏在剛剛標好的地方，做成嘴巴。

17 再準備三顆萊姆黃小黏土球，從大到小。

18 黏在海星的其中一隻腳上，做成紋路。

19 用同樣方法黏上其他腳的紋路，就完成了！

海膽

需要時間 20分鐘左右
難度 ★★☆☆☆

準備材料 黏土、切刀、中/小珠筆、錐子

黏土顏色　● 黑色　　○ 白色
　　　　　　○ 粉紅色（白色8.5＋紅色1.5）
　　　　　　○ 天藍色（白色9＋藍色1）
　　　　　　● 深粉紅色（白色7＋紅色3）

1 準備一顆黑色的圓形大黏土球。

2 把大黏土球壓扁。

3 用切刀在邊緣，取出固定間隔壓出切口。

4 用手指把邊邊的角捏得尖尖的。

5 用白色和天藍色黏土做眼睛，作法同海星（見p166）步驟 *4* ～ *9*。

6 用粉紅色黏土做腮紅，作法同海星（見p166）步驟 *11* ～ *13*。

7 用深粉紅色黏土做嘴巴，作法同海星（見p166）步驟 *14* ～ *16*。

8 把超迷你的白色小黏土球黏在瞳孔上，就完成了！

魷魚

準備材料　黏土、剪刀

黏土顏色　● 土黃色（白色9＋咖啡色*1）
　　　　　　*咖啡色（黃：紅：黑＝7：2.5：0.5）
　　　　　● 黑色

1 準備兩個土黃色的水滴形黏土，一大一小。

2 把兩個水滴形黏土壓扁。

3 再捏成三角形。

4 剪掉大三角形的頂端，把兩個三角形黏在一起，當作魷魚的身體。

5 準備十顆土黃色黏土球，其中兩顆大一點。

6 用手指把十顆黏土球都搓成長條狀。

7 先把四條短的腳黏在魷魚身體下的後方。

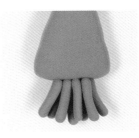

8 把剩餘四條短腳，黏在剛剛黏好的腳前方。

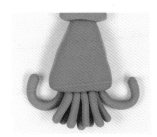

9 把兩條長腳弄彎，黏在身體下的左右兩邊。

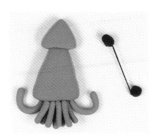

10 把黑色黏土拉長，拉出細長的線條。

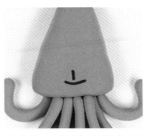

11 剪下兩段短短的線條，做出鼻子和嘴巴。

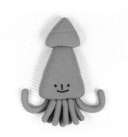

12 黏上兩顆黑色小黏土球當眼睛，就完成了！

169

螃蟹

需要時間 30分鐘左右
難易度 ★★★☆☆

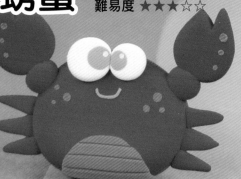

準備材料　黏土、切刀、剪刀、錐子

黏土顏色　● 紅色　　　○ 白色
　　　　　● 深橘色（黃色6＋紅色4）
　　　　　○ 天藍色（白色9＋藍色1）
　　　　　○ 粉紅色（白色8.5＋紅色1.5）
　　　　　● 橘紅色（黃色8＋紅色2）

1 準備一顆紅色的橢圓形大黏土球。

2 把橢圓形黏土球稍微壓扁，做成身體。

3 再準備一顆小一點深橘色的橢圓形黏土球。

4 把深橘色黏土球壓扁。

5 黏在紅色的身體下面，做成螃蟹的肚子。

6 用切刀在肚子上劃出橫線，做出肚子的紋路。

7 搓兩顆白色圓形黏土球，其中一顆小一點。

8 把黏土球壓扁後，做成眼睛。

9 把天藍色小黏土球壓扁後，做成瞳孔。

10 把瞳孔黏在白色眼睛上。

11 把兩顆眼睛黏在身體上,讓眼睛比身體高一點。

12 用粉紅色黏土做嘴巴,作法同海星(見 p166)步驟 *14* ～ *16*。

13 準備兩個紅色大水滴形以及兩顆小一點的紅色圓形黏土球。

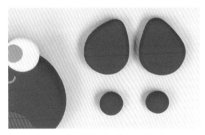

14 把兩個紅色水滴形壓扁。

15 用剪刀剪開水滴形尖尖的頂端。

16 把圓形黏土球黏在剛剛的水滴形下面,做成螃蟹的螯。

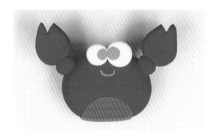

17 把蟹螯黏在螃蟹身體的左右兩邊。

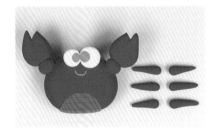

18 再準備六個紅色的長水滴形黏上。

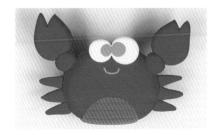

19 把六隻腳分別黏在身體的兩邊。

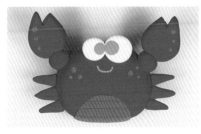

20 搓幾顆橘紅色小黏土球,黏在身體和腳上當裝飾。

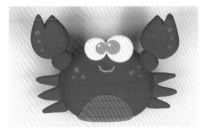

21 把超迷你的白色黏土球黏在瞳孔上,就完成了!

河豚

需要時間 30分鐘左右
難易度 ★★★☆☆

準備材料 黏土、中/小珠筆、切刀、剪刀
黏土顏色
深黃色（黃色9.8＋紅色0.2）
白色　●紅色
天藍色（白色9＋藍色1）

1 準備一大顆深黃色和一小顆白色的黏土球。

2 把白色黏土球壓扁。

3 把壓扁的白色黏土片，黏在深黃色黏土球下面。

4 用白色和天藍色黏土做眼睛，作法同海星（見 p166）步驟 4～10。

5 再準備一顆紅色的圓形小黏土球。

6 把紅色小黏土球黏在眼睛下面當作嘴巴。

7 用小珠筆在嘴巴壓出凹洞，做出驚訝的表情。

8 把一顆深黃色小黏土球搓成水滴形。

9 把水滴形黏土壓扁，當作尾巴。

172

10 用切刀在水滴形圓圓的那端，劃出尾巴的紋路。

11 用剪刀剪掉尾巴尖尖的部分。

12 把尾巴黏在身體後面。

13 搓三顆天藍色圓形黏土球，其中一顆稍微大一點。

14 大黏土球搓成橢圓形，其他兩顆搓成水滴形。

15 把三塊黏土壓扁後，當作魚鰭。

16 用切刀在三片魚鰭上劃出魚鰭的紋路。

17 剪掉魚鰭沒有紋路的那邊，並把切面捏平。

18 大片魚鰭黏頭上，兩片小魚鰭黏身體兩邊。

19 再準備十顆白色的圓形小黏土球，當作河豚刺。

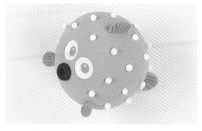

20 把河豚的刺黏在身體表面。

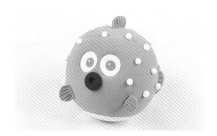

21 胖嘟嘟的河豚就完成了！

章魚

需要時間 30分鐘左右
難易度 ★★★☆☆

準備材料 黏土、小/中珠筆

黏土顏色
- 粉紅色（白色8.5＋紅色1.5）
- 白色
- 深粉紅色（白色7＋紅色3）
- 天藍色（白色9＋藍色1）

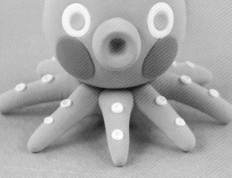

1 準備兩顆粉紅色的圓形黏土球，一大一小。

2 把小黏土球搓成短短的圓柱，當作章魚的嘴巴。

3 把圓柱黏到大顆的黏土球上。

4 用小珠筆在嘴巴中間壓出一個凹洞。

5 用白色和天藍色黏土做眼睛，作法同海星（見 p166）步驟 4 ～ 9。

6 再準備兩顆深粉紅色的圓形黏土球。

7 把兩顆黏土球壓扁。

8 把兩片黏土片黏在兩邊臉頰上，當作腮紅。

9 準備八顆粉紅色的圓形黏土球。

10 把八顆黏土球搓成長條的水
滴形,當作章魚腳。

11 另外搓一顆粉紅色圓形黏土
球,壓扁當作底座。

12 把四隻章魚腳黏在底座的上
下左右。

13 把其他四隻腳黏在剛剛黏好
的腳之間。

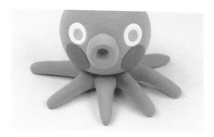

14 把章魚的頭黏在底座上,跟
腳連起來。

15 搓兩顆白色小黏土球,黏在
腳上當成吸盤。

16 用小珠筆在吸盤中間壓出凹
洞。

17 用同樣的方法在每隻章魚腳
上做出兩個吸盤。

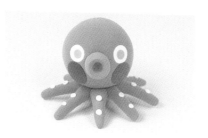

18 圓滾滾的章魚就完成了!

鯨魚

需要時間 45分鐘左右
難易度 ★★★☆☆

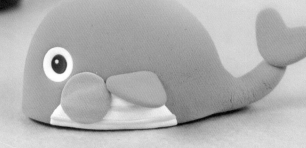

準備材料　黏土、中/小珠筆、剪刀
黏土顏色　●海水藍（白色5＋藍色5）
　　　　　○淺藍色（白色9.5＋藍色0.5）
　　　　　○白色　　　●黑色
　　　　　●粉紅色（白色8.5＋紅色1.5）

1 準備一個海水藍的水滴形黏土。

2 把水滴形的底部捏平，尖尖的一邊向上捲起。

3 再準備一個海水藍的梭形黏土。

4 把梭形黏土壓扁後折彎，做成鯨魚的尾巴。

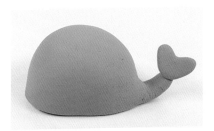

5 把尾巴黏在鯨魚身體後面。

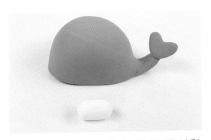

6 另外準備一個白色的橢圓形黏土。

7 把白色橢圓形壓扁後，當作鯨魚的肚子。

8 把淺藍色黏土拉長，拉出細長的線條。

9 剪下一段段的線條後，黏在白色肚子上，做出紋路。

10 把整片肚子黏在鯨魚身體的下方。

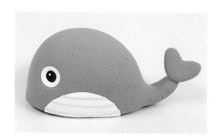

11 用白色和黑色黏土做眼睛，作法同海星（見 p166）步驟 *4* ～ *10*。

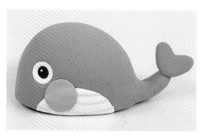

12 用粉紅色黏土做腮紅，作法同海星（見 p166）步驟 *11* ～ *13*。

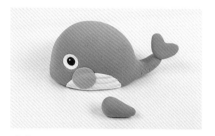

13 再準備一個海水藍的水滴形黏土。

14 把水滴形黏土壓扁。

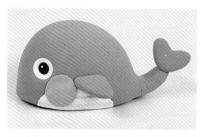

15 用剪刀剪掉圓圓的一邊後黏在肚子上，做成魚鰭。

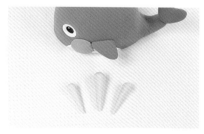

16 搓出三條淺藍色的長條水滴形。

17 把三條水滴尖尖的一邊集中黏在一起，當作水柱。

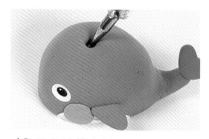

18 用小珠筆在頭頂上壓出放水柱的凹洞。

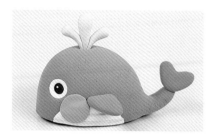

19 把水柱黏進凹洞裡，鯨魚就完成了！

海馬

需要時間 45分鐘左右
難易度 ★★★★☆

準備材料　黏土、中/小珠筆、剪刀、切刀

黏土顏色　○ 天藍色（白色9＋藍色1）
　　　　　　○ 粉紅色（白色8.5＋紅色1.5）
　　　　　　○ 萊姆黃（黃色6＋白色4）　　○ 白色
　　　　　　● 淺咖啡色（白色5＋咖啡色*5）
　　　　　　　*咖啡色（黃：紅：黑＝7：2.5：0.5）

1 把一大塊天藍色黏土搓成大頭麥克風形，頭稍微壓扁。

2 用切刀在麥克風尖尖的一邊，壓出海馬的嘴巴。

3 用白色和淺咖啡色黏土做眼睛，作法同海星（見 p166）步驟 4 ～ 9。

4 用粉紅色黏土做腮紅，作法同海星（見 p166）步驟 11 ～ 13。

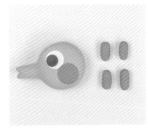

5 再準備四個粉紅色的橢圓形黏土。

6 把四個橢圓形壓扁，把一邊的圓邊剪平。

7 把剪好的半圓形，從海馬頭頂往下黏滿。

8 搓出四顆白色小黏土球，黏在臉上當花紋。

9 在瞳孔裡面也黏上白色的迷你黏土球。

10 準備一大個淺藍色的梭形黏土。

11 把梭形黏土的下半部捏得更尖、更長。

12 再準備一小個萊姆黃的梭形黏土。

13 把萊姆黃梭形壓扁後,做成海馬的肚子。

14 把肚子黏在海馬身體凸凸的那一面。

15 用切刀在肚子上劃出橫線,做出肚子的紋路。

16 把尾巴的地方往上彎。

17 把海馬的頭和身體黏在一起。

18 另外準備一小塊粉紅色的水滴形黏土。

19 把水滴形黏土壓扁,當作鰭。

20 剪掉水滴形圓圓的一邊,用切刀劃出鰭的紋路。

21 另外一邊也用剪刀剪掉後,把切面捏平。

22 把鰭黏在海馬的背上。

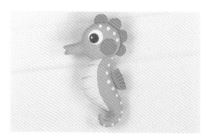

23 搓出小小顆的白色黏土球裝飾身體,就完成了!

海豚和鯊魚

需要時間 45分鐘左右

難易度 ★★★★☆

準備材料 黏土、中/小珠筆、剪刀

黏土顏色　　藍灰色（白色7.5＋藍黑色*2＋紅色0.5）

　　　　　　*藍黑色（藍：黑＝6：4）

　　　　　　紫灰色（白色9.6＋藍黑色*0.3＋紅色0.1）

　　　　　　深粉紅色（白色7＋紅色3）　　　白色

　　　　　　粉紅色（白色8.5＋紅色1.5）

　　　　　　天藍色（白色9＋藍色1）

海豚

1 把一顆藍灰色的大黏土球搓成梭形。

2 再把一顆小一點的紫灰色黏土球搓成梭形。

3 把紫灰色梭形黏土壓扁。

4 用紫灰色黏土片包覆住藍灰色梭形的下方，當作海豚的身體。

5 用剪刀沿著顏色的界線剪開其中一邊，做成嘴巴。

6 把嘴巴捏得更凸出、上面比下面稍長。

7 再取一顆深粉紅色黏土球，搓成橢圓形。

8 把橢圓形壓扁，剪成兩半。

9 把剪成兩半的橢圓形黏土片，黏在嘴巴的上下兩邊。

10 用白色和天藍色黏土做眼睛，作法同海星（見p166）步驟 *4* ～ *10*。

11 用粉紅色黏土做腮紅，作法同海星（見p166）步驟 *11* ～ *13*。

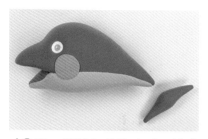

12 取一顆藍灰色黏土球，搓成梭形。

13 把梭形黏土壓扁後折彎，做成尾巴。

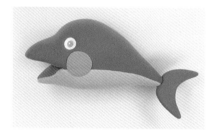

14 把尾巴黏在海豚身體的最後面。

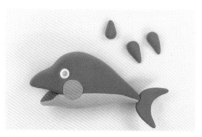

15 準備三個藍灰色的水滴形黏土，兩大一小。

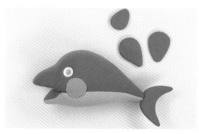

16 把三個水滴形黏土壓扁。

17 把小水滴形的圓邊剪平，黏在海豚的背上。

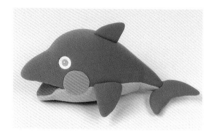

18 其他兩片水滴形也剪平，黏在身體兩邊後就完成了！

鯊魚

8.黏牙齒方法

1 用步驟 *1* ～ *10* 做身體，嘴巴朝上，黏白色小水滴當牙齒。

2 用步驟 *12* ～ *18* 做魚鰭和尾巴，魚鰭要捏得比海豚的更尖。

3 搓三顆深粉紅色小梭形黏土當作鰓，黏上身體就完成了！

寄居蟹

需要時間 45分鐘左右
難易度 ★★★★☆

準備材料　黏土、切刀、錐子
黏土顏色　● 紅色　　○ 白色　　● 黑色
　　　　　● 奶茶色（白色9.3＋咖啡色*0.7）
　　　　　*咖啡色（黃：紅：黑＝7：2.5：0.5）

1 準備白色和奶茶色的圓形黏土球各一顆。

2 把兩顆黏土球搓成長條狀，黏在一起。

3 用半混合法（見 p16）混合黏土，搓成一端尖尖的長條。

4 從比較圓的一邊把長條往上捲，做成寄居蟹的殼。

5 把紅色大黏土球捏成水滴形，當作寄居蟹的頭。

6 準備六顆紅色黏土球，大、中、小各兩顆。

7 把大的兩顆黏土球搓成橢圓形，其他四顆搓成水滴形。

8 把兩顆橢圓形和四顆水滴形壓扁。

9 把兩片水滴形圓的那側黏在一起，做成蟹螯。

10 把蟹螯黏在橢圓形黏土的底部。

11 用切刀在橢圓形上劃出橫線，做出蟹螯的紋路。

12 再準備六顆紅色的圓形黏土球。

13 把紅色黏土球搓成長水滴形後壓扁。

14 用切刀在水滴形黏土片上劃出橫線，做成蟹腳。

15 把螯黏在步驟 *5* 水滴形的頭兩邊。

16 把六隻腳折成直角。

17 在螯後面的左右兩邊，各黏上三隻腳。

18 把寄居蟹的殼，黏在寄居蟹的身體上。

19 搓兩顆白色小球壓扁，再黏上黑色迷你黏土球。

20 把眼睛黏在寄居蟹的頭上。

21 用黑色黏土做嘴巴，作法同海星（見 p166）步驟 *14 ～ 16*，就完成了！

貝殼

需要時間 20分鐘左右
難易度 ★★☆☆☆

準備材料 黏土、切刀
黏土顏色 ○ 白色 ○ 粉紅色（白色8.5＋紅色1.5）
○ 淺紫色（白色9.3＋紫色*0.7）
*紫色（紅：藍＝6：4）

1 準備白色、粉紅色和淺紫色大黏土球各一顆。

2 用半混合法（見p16）混合黏土，搓成一大一小的黏土球。

3 把大黏土球搓成水滴形，小黏土球搓成橢圓形。

4 把大水滴形和小橢圓形壓扁。

5 用切刀劃長直線，做出貝殼的紋路和輪廓。

6 用切刀在壓扁的小橢圓形上，劃出短直線。

7 把小橢圓形黏在貝殼尖尖那一端的下面。

8 用同樣的方法再做另一片貝殼。

9 把其中一片貝殼翻過來，搓一顆白色小球當珍珠。

10 把兩片貝殼尖尖的一邊黏在一起，就完成了！

184

需要時間 20分鐘左右
難易度 ★☆☆☆☆

石頭和海草

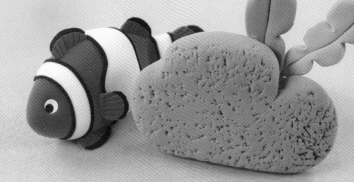

準備材料 黏土、切刀、刷子或牙刷

黏土顏色 ● 灰色（白色9＋黑色1）
　　　　　　● 海藻綠（黃色8.5＋藍色1.5）
　　　　　　○ 草綠色（黃色9＋藍色1）

1 準備一顆灰色的橢圓形黏土球。

2 把橢圓形黏土壓扁，把邊邊的線條捏整齊。

3 用切刀在橢圓形邊緣，壓出石頭的形狀。

4 用刷子或牙刷輕戳表面，做出石頭的紋路。

5 準備一顆海藻綠的圓形黏土球。

6 把海藻綠色的黏土球搓成長水滴形後壓扁。

7 用切刀在水滴形上劃一條長直線，當作葉脈的紋路。

8 用切刀在水滴形邊緣，壓出海草的形狀。

9 用同樣的方法再做一條草綠色的海草，黏在石頭後面就完成！

185

烏龜

需要時間 1小時以上
難易度 ★★★★★

準備材料 黏土、中/小珠筆、擀麵棍、切刀、錐子
黏土顏色
　淺橄欖綠（白色7＋橄欖綠*3）
　　*橄欖綠（黃：藍：黑＝8：1：1）
● 軍綠色（綠色*8＋黑色2）
　　*綠色（黃：藍＝6：4）
○ 天藍色（白色9＋藍色1）　　○ 白色
　粉紅色（白色8.5＋紅色1.5）
● 深粉紅色（白色7＋紅色3）

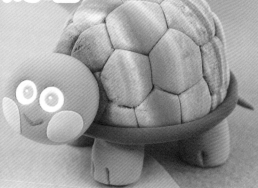

1 準備一顆淺橄欖綠的圓形黏土球。

2 用白色和天藍色黏土做眼睛，作法同海星（見p166）步驟 *4* ～ *10*。

3 用粉紅色黏土做腮紅，作法同海星（見p166）步驟 *11* ～ *13*。

4 用深粉紅色黏土做嘴巴，作法同海星（見p166）步驟 *14* ～ *16*。

5 把多餘的黏土搓成超大黏土球當作龜殼，任何顏色都可以。

6 用手指把大顆黏土球捏成單面平坦的半球形。

7 準備二十幾顆五顏六色的圓形小黏土球。

8 把所有小黏土球搓成長條後，彼此黏在一起。

9 用覆蓋式漸層法（見p17）混合黏土。

10 用混合好的黏土片包覆住龜殼。

11 用切刀在龜殼正上方頂端，劃一個六角形。

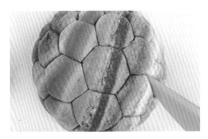

12 劃更多六角形直到填滿龜殼，完成紋路。

13 準備一大顆淺橄欖綠的圓形黏土球。

14 大黏土球壓扁，直徑跟龜殼一樣，當作烏龜肚子。

15 把肚子黏在龜殼下面。

16 用切刀在肚子表面劃出橫線，做出肚子紋路。

17 準備一顆軍綠色的圓形黏土球。

18 把圓形搓成細長的長條狀。

19 把黏土條沿著龜殼和肚子的界線繞一圈。

20 搓出五顆淺橄欖綠的圓形黏土球，其中一顆小一點。

21 四顆大球搓成圓柱形，一顆小球搓成長條水滴。

22 把烏龜的頭黏在龜殼前面。

23 四個圓柱黏在肚子下當作腳，長水滴黏在龜殼後方當尾巴。

24 用切刀在腳上劃出短短的直線，做出腳趾。

25 圓圓的烏龜就完成了！

親切溫和的
農場動物和寵物篇

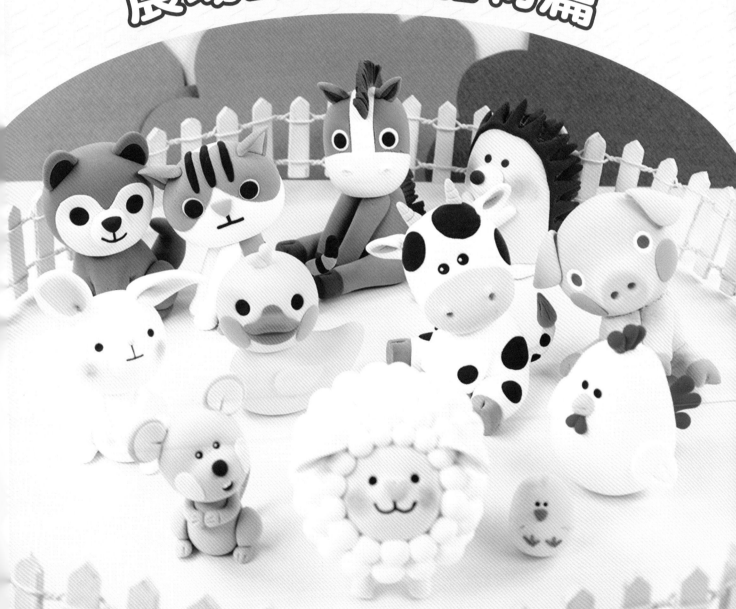

鴨子

需要時間 30分鐘左右
難易度 ★★★☆☆

準備材料 黏土、小珠筆

黏土顏色

○
◐ 橘紅色（黃色8＋紅色2）
○ 粉紅色（白色8.5＋紅色1.5）
● 黑色

1 準備一顆黃色的圓形黏土球，當鴨子的頭。

2 準備兩個橘紅色的梭形黏土。

3 把兩個梭形黏土壓扁。

4 用手指把其中一個梭形的上半部拉長。

5 把兩個梭形黏土片黏在一起，做成嘴巴。

6 把嘴巴黏在鴨子的頭上。

7 用小珠筆在頭上壓出兩個凹洞，黏進黑色小球當眼睛。

8 用粉紅色的黏土做腮紅，作法同海星（見p166）步驟 *11*～*13*。

9 再準備兩個黃色的小水滴形黏土。

190

10 把兩個水滴黏在一起，做成頭上的羽毛。

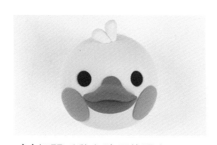

11 把羽毛黏在鴨子的頭上。

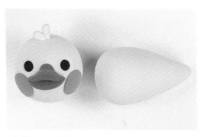

12 另外準備一個大的黃色水滴形黏土。

13 把水滴形黏土尖尖的那一端稍微弄彎，當作身體。

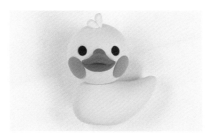

14 把頭和身體黏在一起。

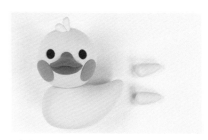

15 再準備兩個黃色的小水滴形黏土。

16 把兩個水滴形壓扁後，做成翅膀。

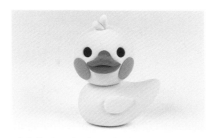

17 把翅膀黏在身體兩邊，黃色小鴨就完成了！

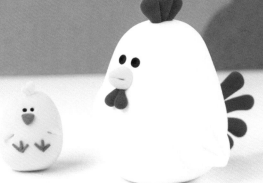

雞

需要時間 20分鐘左右
難易度 ★★☆☆☆

準備材料 黏土、剪刀、切刀、小珠筆

黏土顏色 ○ 白色　● 紅色
　　　　　　○ 黃色　● 黑色

1 把一大顆白色黏土球搓成尾端圓圓的水滴形，當作身體。

2 把一小顆黃色黏土球搓成圓錐形，當作嘴巴。

3 把嘴巴黏在白色的身體上。

4 用切刀在嘴巴上壓出兩條橫線，做出嘴巴的分線。

5 用小珠筆壓出放眼睛的凹洞，黏進黑色小黏土球。

6 再準備兩顆紅色的小水滴形黏土。

7 把兩顆小水滴黏在嘴巴下方，做成下巴。

8 再準備三顆大小不一的紅色水滴形黏土。

9 把三顆水滴黏在一起，做成雞冠。

192

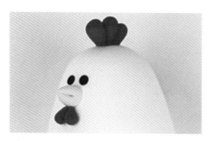

10 把雞冠黏在身體的最頂端。

11 另外準備四個大一點的紅色水滴形黏土。

12 把四個水滴黏在一起，做成尾巴。

13 把跟身體接觸的那面用剪刀剪平。

14 把尾巴黏在身體後面。

15 再搓出兩顆白色的水滴形黏土。

16 把兩個水滴形黏土壓扁。

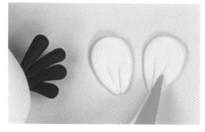

17 用切刀在每個水滴表面劃兩條線，做出翅膀紋路。

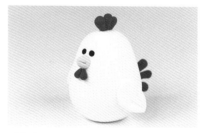

18 把翅膀黏在身體兩邊，就完成了！

小雞

需要時間 20分鐘左右
難易度 ★★☆☆☆

準備材料　黏土、剪刀、小珠筆
黏土顏色　○ 黃色　　● 黑色
　　　　　● 橘紅色（黃色8＋紅色2）

1 把一大顆黃色黏土球搓成尾端圓圓的水滴形，當作身體。

2 把一小顆橘紅色黏土球捏成三角形，當作嘴巴。

3 把橘紅色嘴巴黏在黃色身體上。

4 用小珠筆壓出放眼睛的凹洞，黏進黑色小黏土球。

5 在嘴巴下面的左右兩邊，用剪刀剪出翅膀。

6 再準備兩顆小的黃色水滴形黏土。

7 把兩顆小水滴黏在一起，當作頭上的羽毛。

8 把羽毛黏在小雞身體的頂端。

9 用手把橘紅色黏土拉長，拉出細長的線條。

10 剪出六段短短的線。

11 三條一組黏在一起，做成小雞的爪子。

12 把爪子黏在身體下面，小雞就完成了！

194

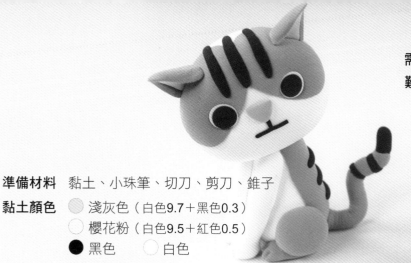

老鼠

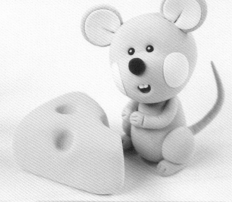

準備材料 黏土、小珠筆、切刀、剪刀、錐子

黏土顏色 ◯ 淺灰色（白色9.7＋黑色0.3）
◯ 櫻花粉（白色9.5＋紅色0.5）
● 黑色 ◯ 白色

1 準備一顆淺灰色的水滴形黏土。

2 用手把水滴形的尖端捏出老鼠的鼻梁，如上圖。

3 準備一小顆黑色的圓形黏土球。

4 把黑色小黏土球黏在鼻梁上當作鼻子。

5 用小珠筆壓出放眼睛的凹洞，黏進黑色小黏土球。

6 用櫻花粉的黏土做腮紅，作法同海星（見 p166）步驟 *11*～ *13*。

7 在鼻子下用小珠筆壓出大一點的凹洞，做出嘴巴。

8 取一顆白色的橢圓形小黏土球，稍微壓扁。

9 在橢圓形中間劃條線，用錐子黏進嘴巴當作牙齒。

10 準備兩顆大的淺灰色球和兩顆小的櫻花粉球。

11 把四顆黏土球壓扁。

12 把櫻花粉黏土片黏在淺灰色黏土片上，當作耳朵。

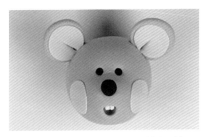

13 在耳朵裡面劃出一條短線，黏在頭上。

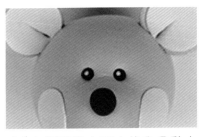

14 在眼睛黏上更小的白色黏土球，做出眼睛發光的樣子。

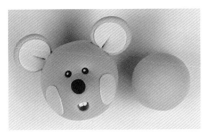

15 另外準備一顆淺灰色的圓形大黏土球。

16 把大黏土球搓成長條的水滴形。

17 用剪刀剪掉水滴形黏土的尖端，當作身體。

18 準備四顆淺灰色的圓形黏土球，兩大兩小。

19 大球捏成半球形，小球搓成長條水滴形。

20 把水滴形黏在半球下面，做出老鼠的後腳。

21 把身體立在桌面，把兩隻後腳黏在身體兩側。

22 用切刀在腳上劃出短短的直線，做出腳趾。

23 再準備兩個淺灰色的長水滴形黏土。

24 用切刀在圓邊劃出短短的直線，做出手指。

25 把劃好手指的手臂黏在上半身的左右兩邊。

26 把兩隻手臂往中間集中。

27 把身體和頭黏起來，頭黏得斜斜的更可愛。

28 準備一條淺灰色的細長水滴形。

29 用切刀在表面劃橫線，做出尾巴的紋路。

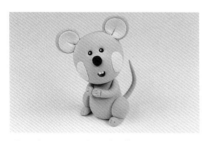

30 把尾巴黏在身體後，就完成了！

兔子

需要時間 1小時左右
難易度 ★★★★☆

準備材料 黏土、小珠筆、切刀、剪刀、彩色蠟筆、水彩筆、錐子

黏土顏色 ○ 白色
　　　　　　○ 櫻花粉（白色9.5＋紅色0.5）
　　　　　　● 黑色

1 準備兩顆白色的圓形黏土球，一大一小。

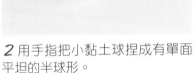

2 用手指把小黏土球捏成有單面平坦的半球形。

3 把半球黏在大黏土球上，做成兔子的頭。

4 用黑色黏土做嘴巴，作法同海星（見 p166）步驟 *14 ～ 16*。

5 準備一顆櫻花粉的圓形迷你黏土球。

6 黏在嘴巴上做成鼻子。

7 用小珠筆壓出放眼睛的凹洞，黏進黑色小黏土球。

8 搓出白色和櫻花粉的黏土球各兩顆，白色的大一點。

9 把四顆黏土球搓成長條的水滴形。

198

10 白色水滴稍微壓扁，櫻花粉水滴壓得非常扁。

11 把櫻花粉水滴黏在白色水滴上，做成耳朵。

12 把耳朵下面往內折，剪掉一小塊並把切面捏平。

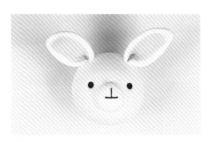

13 把耳朵黏在頭上。

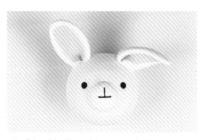

14 把其中一隻耳朵稍微弄彎，兔子頭就完成了！

15 用白色的黏土做身體，作法同老鼠（見 p195）步驟 *16* ～ *26*。

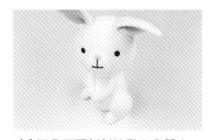

16 把兔子頭斜斜地黏在身體上。

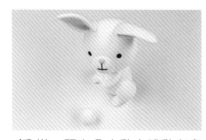

17 搓一顆白色小黏土球黏在身體後面，做成尾巴。

18 水彩筆沾一點粉紅色蠟筆粉，輕輕刷在臉頰當作腮紅。

19 可愛的兔子就完成了！

刺蝟

需要時間 1小時左右
難易度 ★★☆☆

準備材料　黏土、擀麵棍、小珠筆、切刀、剪刀、彩色蠟筆、水彩筆

黏土顏色　⊘ 咖啡色（黃色7＋紅色2.5＋黑色0.5）
　　　　　○ 米白色（白色9.9＋咖啡色0.1）
　　　　　● 深咖啡色（黃色5＋紅色3＋黑色2）

1 準備一顆咖啡色大黏土球，和一顆深咖啡色小黏土球。

2 用擀麵棍把深咖啡色小黏土球擀平。

3 把咖啡色大球放進擀平的深咖啡色黏土片上。

4 用深咖啡色黏土片，把咖啡色球完全包起來。

5 包起來再搓成圓形。也可以只用深咖啡色做一顆大球。

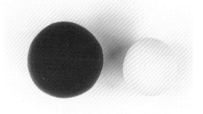

6 另外準備一顆米白色的黏土球。

7 把深咖啡色和米白色黏土球搓成橢圓形。

8 把橢圓形黏土的下半部捏平。

9 把兩個平面相對黏在一起，做成刺蝟的身體。

10 把身體最下面捏平。

11 用米白色黏土做出單面平坦的小半球形，黏在臉上。

12 把深咖啡色小黏土球黏在米白色半球上，做成鼻子。

13 用小珠筆壓出放眼睛的凹洞，黏進黑色小黏土球。

14 準備四顆米白色黏土球，其中兩顆小一點。

15 把四顆黏土球搓成長條的水滴形。

16 用切刀在每個水滴形的圓邊，劃出兩條短線，當作刺蝟的手腳。

17 把手和腳黏在刺蝟身上，位置如上圖。

7.剪黏土方法

18 用剪刀沿著深咖啡色的身體剪開一圈，做成刺蝟的刺。

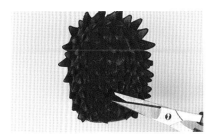

19 在刺蝟背部，從上到下一層層剪開。

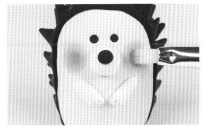

20 用水彩筆沾點粉紅色蠟筆粉，輕輕刷在臉頰兩邊當腮紅。

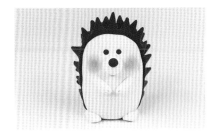

21 可愛的刺蝟就完成了！

豬

需要時間 1小時左右
難易度 ★★★★☆

準備材料 黏土、小/中珠筆、剪刀
黏土顏色
○ 柔和粉紅色（白色9.5＋紅色0.4＋黃色0.1）
○ 粉紅色（白色8.5＋紅色1.5）
○ 白色
● 水藍色（白色5＋藍黑色*5）
*藍黑色（藍：黑＝6：4）

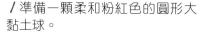

1 準備一顆柔和粉紅色的圓形大黏土球。

2 把黏土球搓成大頭麥克風形。

3 把麥克風把手的底部捏平，做成豬的鼻子。

4 用小珠筆在鼻子上壓出兩個鼻孔。

5 用白色和水藍色黏土做眼睛，作法同海星（見p166）步驟 *4* ～ *9*。

6 用粉紅色黏土做出腮紅，作法同海星（見p166）步驟 *11* ～ *13*。

7 準備兩顆柔和粉紅色的水滴形黏土。

8 把兩顆水滴壓扁後，做成耳朵。

9 把耳朵折得彎彎的，靠著頭黏上去。

10 把一顆柔和粉紅色的黏土球搓成長條水滴形。

11 用剪刀剪開尖尖的兩端,各剪成兩瓣做成手腳。

12 把手腳捏成圓圓的長條,把底端捏得平平的。

13 把兩隻手往下折並集中到中間,兩隻腳則往外折彎。

14 把四顆粉紅色小黏土球,捏成單面平坦的半球形。

15 稍微剪開半球的圓邊,做成豬腳的蹄。

16 做出四個豬蹄。

17 把豬蹄黏在腳的底部。

18 把頭和身體黏在一起。

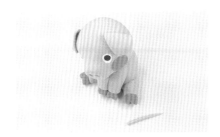

19 把一顆柔和粉紅色球搓成長水滴。

20 把長水滴捲成一圈,黏在屁股上當作尾巴。

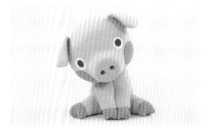

21 可愛的豬就完成了!

羊 需要時間 1小時左右
難易度 ★★★☆☆

準備材料　黏土、小珠筆、切刀、水彩筆、彩色蠟筆、錐子

黏土顏色　○白色　●黑色

○皮膚色（白色9＋黃色0.6＋紅色0.4）

○櫻花粉（白色9.5＋紅色0.5）

1 準備一顆白色的橢圓形黏土球。

2 搓出一顆皮膚色黏土球，捏成單面平坦的半球形。

3 把皮膚色半球黏在白色橢圓球上，做成羊的臉。

4 用手指把一半的臉壓進去，做出鼻梁。

5 用黑色黏土做嘴巴，作法同海星（見 p166）步驟 *14 ～ 16*。

6 準備一顆櫻花粉的圓形小黏土球。

7 把小黏土球搓成水滴形後壓扁。

8 用切刀在水滴形圓圓的那端，切成愛心形。

9 把愛心黏在鼻子上。

10 用小珠筆壓出放眼睛的凹洞，黏進黑色小黏土球。

11 準備三十幾顆白色小黏土球，當作羊毛球。

12 把羊毛球繞著臉的邊緣黏上一圈。

13 繼續一圈圈黏上羊毛球，直到把整個身體黏滿。

14 準備大顆一點的皮膚色球和櫻花粉迷你球各兩顆。

15 把四顆黏土球搓成長水滴後壓扁。

16 把櫻花粉黏土片黏在皮膚色黏土片上，做成耳朵。

17 在耳朵裡面用切刀劃出一條長直線。

18 把下半邊往內折，做出耳朵。

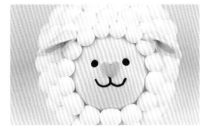

19 把兩隻耳朵黏在頭上的左右兩邊。

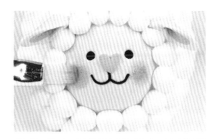

20 用水彩筆沾點粉紅色蠟筆粉，輕輕刷在臉頰兩邊當腮紅。

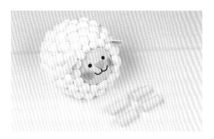

21 再準備四條搓成圓柱形的皮膚色黏土條，當作羊腳。

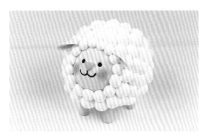

22 等圓柱稍微變硬後，將四隻腳黏在身體上，就完成了！

小狗

需要時間 **1小時左右**
難易度 ★★★★☆

準備材料　黏土、小珠筆、切刀、剪刀、錐子

黏土顏色　 咖啡色（黃色7＋紅色2.5＋黑色0.5）

米白色（白色9.9＋咖啡色*0.1）
*咖啡色（黃：紅：黑＝7：2.5：0.5）

● 黑色

● 深咖啡色（黃色5＋紅色3＋黑色2）

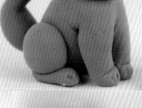

1 準備咖啡色的圓形大球和米白色的小水滴形各一顆。

2 用切刀在水滴形圓圓的那端，切成愛心形。

3 把愛心形壓扁，黏在咖啡色大球上，做成小狗的臉。

4 用手指把一顆米白色黏土球，捏成有單面平坦的半球形。

5 把半球形黏在臉的中間。

6 用黑色黏土做嘴巴，作法同海星（見p166）步驟 *14 ～ 16*。

7 取黑色黏土捏成三角形，黏在米白色半球上當鼻子。

8 用小珠筆壓出放眼睛的凹洞，黏進黑色小黏土球。

9 用深咖啡色和黑色的水滴形黏土做耳朵，作法同羊（見p204）步驟 *14 ～ 16*。

10 把耳朵的下半部剪成平平的斜線，黏在頭上。

11 把一大顆咖啡色黏土球搓成長條的水滴形。

12 用剪刀剪開尖尖的一邊，把黏土分成兩瓣。

13 把分開的地方捏成圓圓的腳，往下折做成身體。

14 用切刀劃出腳趾的線條。

15 準備四顆咖啡色的圓形黏土球，兩大兩小。

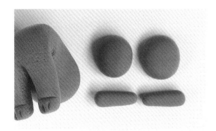

16 大球捏成半球形，小球搓成長條水滴形。

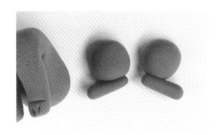

17 把水滴形黏在半球下面，做成兩隻後腳。

18 把兩隻後腳黏在小狗身體的左右兩邊。

19 用切刀劃出後腳腳趾的線條。

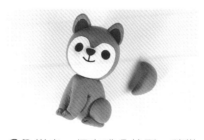

20 搓出一個咖啡色梭形，稍微弄彎做成尾巴。

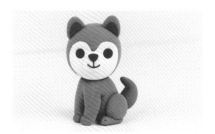

21 把尾巴黏在身體後面，就完成了！

貓咪

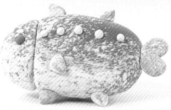

準備材料　黏土、中/小珠筆、切刀、剪刀、錐子

黃色

灰色（白色9＋黑色1）

粉紅色（白色8.5＋紅色1.5）

1 準備一顆白色的圓形黏土球。

2 把黏土球捏成邊角圓圓的三角形後壓扁。

3 準備兩顆灰色的橢圓形黏土球。

4 把兩顆橢圓球壓扁。

5 把灰色黏土片黏上三角形的兩條斜邊，做成臉的花紋，如上圖。

6 用黑色黏土做嘴巴，作法同海星（見p166）步驟 *14* ～ *16*。

7 取粉紅色黏土捏出一個三角形，黏上去當作鼻子。

8 用黃色和黑色黏土做成眼睛，作法同海星（見p166）步驟 *4* ～ *9*。

9 準備三顆小小的黑色梭形。

208

10 把三條梭形黏在頭上正中間，做成頭的花紋。

11 用灰色和粉紅色水滴形黏土做耳朵，作法同羊（見 p204）步驟 *14* ～ *16*。

12 把耳朵的下半部剪成平平的斜線。

13 把耳朵稍微弄彎後黏在頭上。

14 再準備一顆白色的圓形大黏土球。

15 把黏土球搓成長條水滴形。

16 再搓一條小一點的灰色長條水滴形。

17 把灰色水滴形壓扁。

18 把灰色黏土片黏在白色水滴形上，做成貓咪的身體。

19 用剪刀剪掉水滴形的尖端後，把切面捏平。

20 把三顆黑色小黏土球搓成長條狀。

21 黏在身體上，做出長短不一樣的花紋。

22 準備四顆灰色圓形黏土球，兩大兩小。

23 用灰色圓形黏土做出兩隻後腳並劃出腳趾，作法同小狗（見 p206）步驟 16～19。

24 再搓出兩顆白色的圓形黏土球。

25 把黏土球搓成長長的麥克風形，劃出前腳的腳趾。

26 把兩隻前腳黏在身體前面，完成身體。

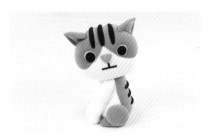

27 把頭和身體黏在一起，讓臉斜斜地面向左邊。

28 準備一條灰色長黏土條，和一條黑色短黏土條。

29 剪掉一小段長黏土條，並剪下差不多大的黑黏土條。

30 把剪平的部分相對並連接起來，做成尾巴。

31 再準備兩段細細薄薄的黑色黏土條。

32 繞在尾巴上，做出尾巴的花紋。

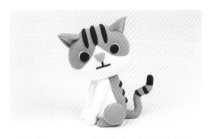

33 把尾巴弄彎黏在身體後面，就完成了！

準備材料　黏土、小珠筆、切刀
黏土顏色　　○ 白色　　● 黑色
　　　　　　○ 粉紅色（白色8.5＋紅色1.5）
　　　　　　○ 奶茶色（白色9.3＋咖啡色*0.7）
　　　　　　　*咖啡色（黃：紅：黑＝7：2.5：0.5）
　　　　　　○ 米色（白色9.5＋咖啡色*0.5）

1 準備一顆白色的橢圓形大黏土球。

2 再準備一顆米色的圓形小黏土球。

3 把米色球壓得非常扁。

4 把米色黏土片包在白色橢圓下半部，做成牛的頭。

5 用小珠筆在米色黏土片上，壓出兩個鼻孔。

6 用小珠筆壓出放眼睛的凹洞，黏進黑色小黏土球。

7 準備三顆大小不同的圓形黑色黏土球。

8 把三顆黑色黏土球壓得非常扁。

9 把黑色黏土片黏在頭上，做成花紋。

211

10 再準備兩個米色的水滴形黏土。

11 用切刀在水滴上各劃兩條橫線，做出牛角紋路。

12 用小珠筆在頭頂壓出兩個要放牛角的凹洞。

13 把牛角黏進凹洞中。

14 用白色和粉紅色黏土做耳朵，作法同羊（見 p204）步驟 *14 ～ 18*。

15 把兩隻耳朵黏在牛角旁邊。

16 再準備一顆白色的橢圓形黏土球。

17 用白色橢圓形黏土球做出牛的身體，作法同豬（見 p202）步驟 *11 ～ 13*。

18 準備四個奶茶色圓柱形，兩大兩小。

19 把四個圓柱形黏在四隻腳的底部。

20 用切刀劃出一條短線，做出牛蹄。

21 再準備七顆大小不同的黑色小黏土球。

22 把七顆黑色黏土壓得非常扁。

23 把壓扁的黏土片黏在身體各處,做成身上的花紋。

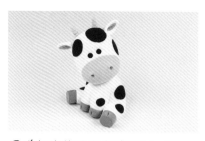

24 把牛的頭和身體黏在一起。

25 準備白色和奶茶色的小黏土球各一顆。

26 把白球搓成長條形,奶茶色球搓成水滴形。

27 把長條形和水滴形黏在一起。

28 用切刀在水滴形上劃出短短的直線,做成尾巴。

29 在尾巴黏幾塊黑色黏土片,做出花紋,再黏到身體上。

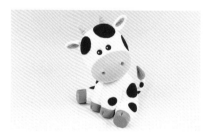

30 眼睛黏上白色迷你球,做出眼睛發光的樣子,就完成了!

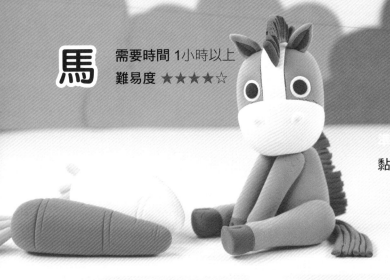

馬

準備材料 黏土、擀麵棍、中小珠筆、切刀、剪刀

黏土顏色 ● 土黃色（白色9＋咖啡色*1）
*咖啡色（黃：紅：黑＝7：2.5：0.5）
● 深咖啡色（黃色5＋紅色3＋黑色2）
○ 白色　　● 黑色

1 準備一顆土黃色的橢圓形黏土球。

2 把白色長條形黏土擀平後，剪出一個細長的長方形。

3 把白色長方形黏在橢圓形的長邊上面。

4 準備一顆白色的圓形小黏土球。

5 把白色黏土球壓扁。

6 把白色黏土片包在土黃色橢圓下半部，做成馬的頭。

7 用白色和黑色黏土做眼睛，作法同海星（見p166）步驟 *4* ～ *9*。

8 準備兩顆白色的圓形迷你黏土球。

9 黏在頭白色的下半部，做成鼻子。

10 用小珠筆在鼻子上壓出兩個鼻孔。

11 用土黃色和深咖啡色黏土做耳朵，作法同羊（見 p204）步驟 *14 ～ 17*。

12 用剪刀把耳朵下面剪掉一小塊，把切面捏平。

13 把兩隻耳朵黏在頭上。

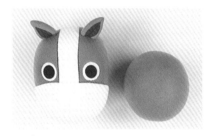

14 再準備一大顆土黃色的圓形黏土球。

15 把大黏土球搓成長條的水滴形。

16 用剪刀剪掉水滴形的尖端後，做成身體。

17 搓出土黃色和深咖啡色黏土球，各兩顆。

18 土黃色球搓成尾巴平平的水滴，深咖啡色球搓成圓柱。

19 把平平的切面相對並連接在一起，做成馬的腳。

20 把身體立在桌面，把兩隻腳黏在身體下面的左右兩邊。

21 用切刀在馬蹄上劃出短線，做出馬蹄分開的樣子。

215

22 用同樣方法再做兩隻前腳。

23 把前腳黏在身體上面。

24 用切刀劃出短線，做出馬蹄分開的樣子。

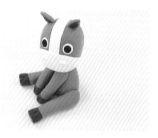

25 把馬的頭和身體黏在一起。

26 把深咖啡色黏土球擀平後，剪出細長的長方形。

27 長方形剪成兩段，一段黏額頭到脖子，一段黏脖子到屁股。

28 用剪刀把長方形剪成細細的，做出馬的鬃毛。

29 再剪出一個長方形的深咖啡色黏土片。

30 一樣剪成細細的，當作尾巴。

31 把尾巴黏在屁股上。

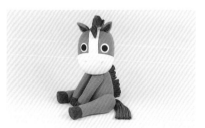

31 可愛的馬就完成了！

Part 10

大自然裡的
野生動物篇

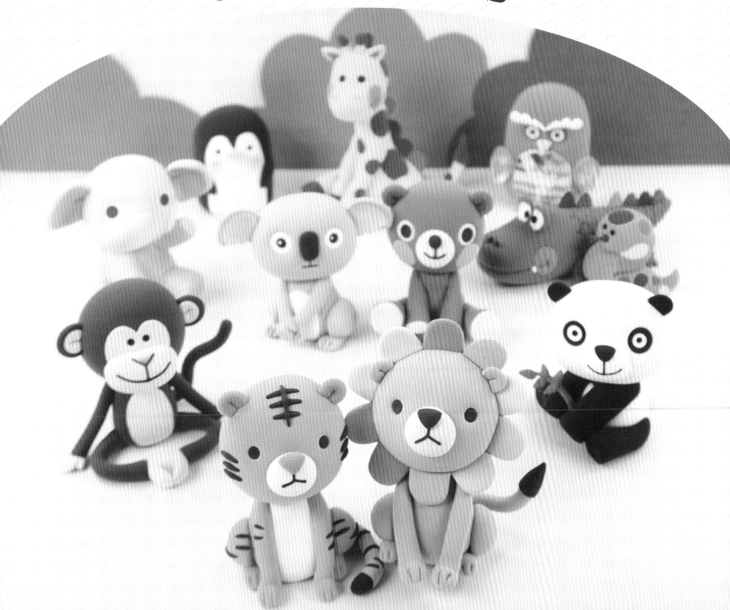

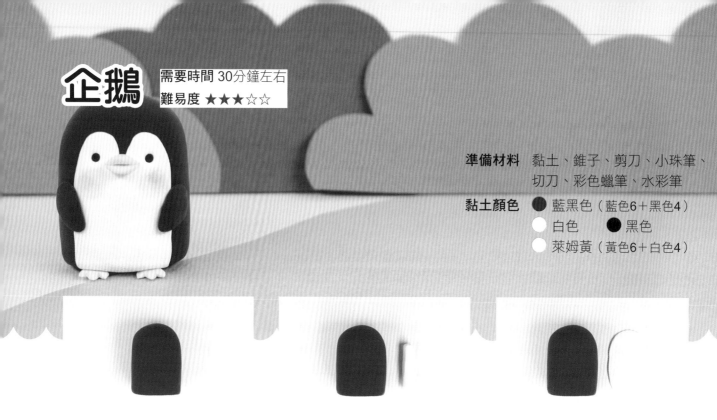

企鵝

需要時間 30分鐘左右
難易度 ★★★☆☆

準備材料　黏土、錐子、剪刀、小珠筆、切刀、彩色蠟筆、水彩筆

黏土顏色　● 藍黑色（藍色6＋黑色4）
　　　　　○ 白色　　● 黑色
　　　　　○ 萊姆黃（黃色6＋白色4）

1 搓一個藍黑色橢圓形，稍微壓扁、下半部捏平。

2 準備一小條白色的長橢圓形黏土。

3 把白色黏土條壓扁。

4 用錐子在黏土片上劃出「m」字。

5 用剪刀沿著劃好的線剪下來。

6 把白色黏土片黏在藍黑色橢圓上，做成身體。

7 準備兩小顆萊姆黃的梭形黏土。

8 把兩顆梭形黏土壓扁。

9 把兩片梭形黏土片黏在一起，做成嘴巴。

218

10 把嘴巴黏在 m 字型凹下去的地方。

11 用小珠筆壓出放眼睛的凹洞，黏進黑色小黏土球。

12 搓出兩顆藍黑色小水滴，壓扁後做成翅膀。

13 把翅膀黏在企鵝身體的左右兩邊。

14 再準備兩顆萊姆黃小水滴，壓扁做成腳。

15 用切刀在水滴的圓邊壓出閃電形，做成腳趾。

16 把腳黏在身體下方，用水彩筆沾點粉紅色蠟筆粉畫腮紅。

17 可愛的企鵝就完成了！

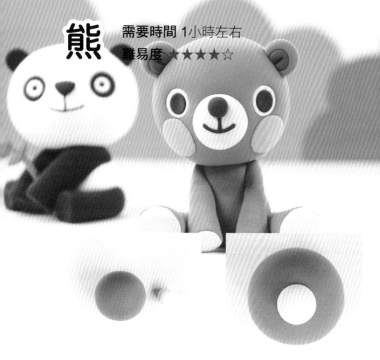

熊

需要時間 1小時左右
難易度 ★★★★☆

準備材料　黏土、錐子、中/小珠筆、剪刀、切刀

黏土顏色
　○ 淺咖啡色（白色5＋咖啡色*5）
　　*咖啡色（黃：紅：黑＝7：2.5：0.5）
　○ 米白色（白色9.9＋咖啡色*0.1）
　● 深咖啡色（黃色5＋紅色3＋黑色2）
　● 黑色
　○ 櫻花粉（白色9.5＋紅色0.5）
　○ 淺藍色（白色9.5＋藍色0.5）
　○ 淺黃色（白色9＋黃色1）

1 準備淺咖啡色和米白色黏土球各一顆。

2 把米白色球捏成半球形，黏在咖啡色球上。

3 用黑色黏土做出嘴巴，作法同海星（見p166）步驟 *14～16*。

4 把黑色小黏土球黏在嘴巴上，做成鼻子。

5 用米白色和黑色黏土做眼睛，作法同海星（見p166）步驟 *4～9*。

6 用櫻花粉黏土做腮紅，作法同海星（見p166）步驟 *11～13*。

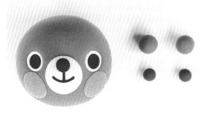

7 準備淺咖啡色大黏土球和深咖啡色小黏土球各兩顆。

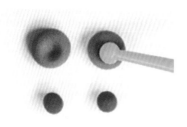

8 把淺咖啡色黏土球壓扁後，用中珠筆壓出凹洞。

9 把深咖啡色黏土球黏進凹洞裡，做成耳朵。

10 用切刀在耳朵上劃出一條短線。

11 用剪刀把耳朵下面剪掉一小塊，把切面捏平。

12 把耳朵黏在頭上，做好小熊的頭。

13 準備比頭小一點的淺咖啡色黏土球，搓成水滴形。

14 用剪刀剪掉水滴形黏土尖尖的一邊，做成身體。

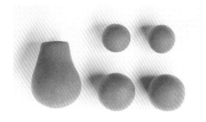

15 準備四顆淺咖啡色圓形黏土球，兩大兩小。

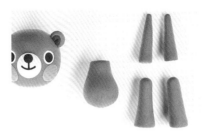

16 把四顆球先搓成水滴形，再捏成圓錐形。

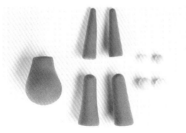

17 準備淺黃色和淺藍色小黏土球，各一大一小。

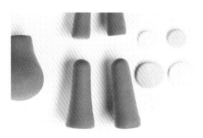

18 把四顆球壓扁，跟圓錐形底部一樣大，做成熊掌。

19 把熊掌黏在圓錐形黏土上，完成手臂。

20 把手臂黏在身體上。

21 把一小顆淺咖啡色圓形黏土球黏在屁股上，做成尾巴。

22 把頭和身體黏在一起，就完成了！

221

鱷魚

需要時間 1小時以上

難易度 ★★★☆☆

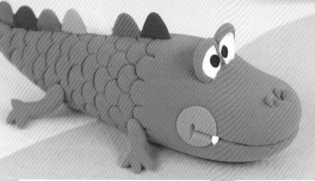

準備材料　黏土、切刀、粗吸管、小珠筆、剪刀

黏土顏色　● 綠色（黃色6＋藍色4）

○ 白色　● 黑色

粉紅色（白色8.5＋紅色1.5）

彩虹色（見p19）

1 準備一顆綠色的長形水滴黏土。

2 把水滴形黏土圓圓的那端壓出一個曲線，如上圖。

3 用切刀在另一半的圓邊，劃一條長長的橫線當嘴巴。

4 用剖半的吸管，在表面輕輕壓出鱷魚的紋路。

5 準備綠色和白色橢圓形黏土球各兩顆。

6 把四顆橢圓形壓扁。

7 把白色橢圓黏在綠色橢圓上，下半部剪掉，當作眼睛。

8 把兩隻眼睛黏在鱷魚頭的上面。

9 黏上兩顆黑色小黏土球，做出瞳孔。

10 另外準備兩顆綠色的圓形迷你黏土球。

11 把黏土球黏在嘴巴上面,用小珠筆壓出兩個鼻孔。

12 用粉紅色黏土做腮紅,作法同海星(見 p166)步驟 *11*~*13*,腮紅黏在嘴巴兩邊。

13 腮紅用切刀劃出嘴巴線條,讓腮紅跟嘴巴連在一起。

14 取白色黏土搓出兩個小水滴,黏在兩端,當作牙齒。

15 準備四顆綠色圓形黏土球,兩大兩小。

16 把四顆球搓成麥克風形,並把麥克風頭壓扁,當作鱷魚腳。

17 用剪刀把壓扁的部分剪開,做成腳趾。

18 稍微把四隻腳弄彎,黏在身體上。

19 搓出彩虹色的七顆水滴形黏土球,壓扁。

20 剪掉水滴形壓扁後的圓邊,只留下三角形。

21 在背上黏成一排,就完成了!

223

貓頭鷹

需要時間 1小時以上
難易度 ★★★★☆

準備材料 黏土、中/小珠筆、粗吸管、擀麵棍、剪刀、切刀、錐子

黏土顏色 藍綠色（白色5＋藍色4＋黃色1）
● 黑色　　○ 白色
● 紅色　　● 黃色
● 彩虹色（見p19）

1 搓一個藍綠色橢圓形，下半部捏平。

2 用紅色和黃色黏土做眼睛，作法同海星（見p166）步驟 *4* ～ *9*。

3 在眼睛中間黏上黑色小球，做成瞳孔。

4 再準備一顆黃色的圓形迷你黏土球。

5 把小黏土球捏成三角形。

6 把三角形黏在眼睛下面，當作嘴巴。

7 把兩顆白色小黏土球搓成長條的水滴形。

8 兩條水滴壓扁後，用切刀壓出眉毛的形狀。

9 把兩條眉毛黏在眼睛上面。

10 準備七顆彩虹色圓形小球，和一顆白色的大黏土球。

11 把球搓長，用白色黏土條隔開彩虹色黏土條，排成一排黏起來。

12 拿擀麵棍，用覆蓋式漸層法（見p17）混合黏土。

13 重複擀平幾次，放一條白色黏土條排成鋸齒狀。

14 用擀麵棍擀平，完成覆蓋式漸層。

15 用錐子劃出一個比身體略小、底部平整的半橢圓形。

16 用剪刀沿著劃好的線剪下來。

17 把彩虹黏土片黏在身上，當作肚子。

18 用剖半的吸管在肚子上輕壓，做出羽毛紋路。

19 準備藍綠色和白色黏土球各兩顆。

20 把四顆球壓扁後疊在一起。

21 用漸層混合法（見p16）混合黏土，搓成圓形。

22 把黏土球搓成水滴形。

23 把水滴形黏土壓扁,用切刀在上面劃兩條直線,做成翅膀。

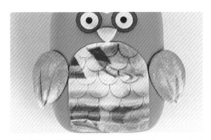

24 把翅膀黏在身體的左右兩邊。

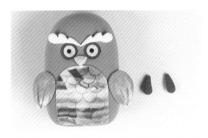

25 取紅色黏土,搓兩顆水滴形黏土。

26 把兩顆水滴形黏土壓扁。

27 用剪刀剪開,做出腳趾。

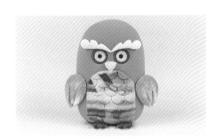

28 把兩隻腳黏在身體下面,就完成了!

準備材料 黏土、小珠筆、剪刀

黏土顏色 ⬤ 翠綠色（黃色8.5＋藍色1.5）
⬤ 紅色　⬤ 黑色　✦ 彩虹色（見p19）

1 準備一條翠綠色的長條水滴形黏土。

2 準備數顆不同大小的彩虹色小黏土球。

3 把所有黏土球壓扁後，黏在翠綠色水滴形上，當作蛇的花紋。

4 把黏土條折得彎彎的，做出蛇的形狀。

5 在臉部黏上黑色和紅色小球，當作眼睛和嘴巴。

6 用小珠筆在嘴巴上壓出要放舌頭的凹洞。

7 準備一條短短的紅色黏土條。

8 用剪刀剪開尾端，做出蛇信。

9 把蛇信黏進嘴巴凹洞裡，就完成了！

227

大象

需要時間 1小時左右
難易度 ★★★★☆

準備材料 黏土、中/小珠筆、剪刀、切刀

黏土顏色
- 淺藍色（白色9.5＋紅色0.5）
- 天藍色（白色9＋藍色1）
- 櫻花粉（白色9.5＋紅色0.5）
- 白色
- 水藍色（白色5＋藍黑色*5）
 *藍黑色（藍：黑＝6：4）

1 準備一顆淺藍色的圓形大黏土球。

2 把球搓成把手短短的麥克風形，尖端當作大象的鼻子。

3 把鼻子弄彎，朝向左邊。

4 用白色和水藍色黏土做眼睛，作法同海星（見p166）步驟 *4* ～ *9*。

5 用櫻花粉黏土做腮紅，作法同海星（見p166）步驟 *11* ～ *13*。

6 用切刀在鼻子上劃出橫線，做出鼻子的皺紋。

7 準備淺藍色和天藍色的水滴形各兩顆。

8 把四顆水滴形黏土壓扁。

9 天藍色黏土片黏在淺藍色黏土片上，做成耳朵。

228

10 在耳朵裡用切刀劃上短短的橫線，把耳朵黏在頭的兩側。

11 準備一大顆淺藍色的梭形黏土。

12 用剪刀剪開兩端，各剪成兩瓣當作手腳。

13 把手腳捏成圓圓的長條，把底端捏得平平的。

14 先把兩隻腳折彎。

15 再把手臂折成想要的形狀。

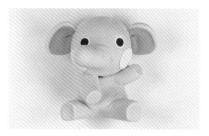

16 把頭和身體黏在一起。

17 準備淺藍色和天藍色的小黏土球各一顆。

18 把淺藍色球搓成長條形，天藍色球搓成水滴形。

19 把長條形和水滴形黏在一起，做成尾巴。

20 把尾巴黏在屁股上，就完成了！

無尾熊

需要時間 1小時左右
難易度 ★★★★☆

準備材料　黏土、錐子、中/小珠筆、剪刀、切刀

黏土顏色　○ 淺藍灰色（白色9.4＋藍色0.5＋黑色0.1）
　　　　　○ 白色　● 黑色　○ 櫻花粉（白色9.5＋紅色0.5）

1 準備一顆淺藍灰色的圓形大黏土球。

2 把黏土球搓成橢圓形後，稍微壓扁。

3 用黑色黏土做嘴巴，作法同海星（見 p166）步驟 *14 ～ 16*。

4 再準備一顆黑色的橢圓形小黏土球。

5 把橢圓形壓扁後黏在嘴巴上面，做成鼻子。

6 用白色和黑色黏土做眼睛，作法同海星（見 p166）步驟 *4 ～ 10*。

7 用淺藍灰色和櫻花粉色黏土做耳朵，作法同老鼠（見 p195）步驟 *10 ～ 12*。

8 用切刀在耳朵的下半部，壓出淺淺的波浪。

9 把兩隻耳朵黏在臉的左右兩邊。

230

10 再準備一顆淺藍灰色的圓形大黏土球。

11 把黏土球搓成長條水滴形後，剪掉尖尖的部分。

12 準備一條白色的長橢圓形黏土。

13 把橢圓形壓扁。

14 把白色黏土片黏在淺藍灰色橢圓上，做成身體。

15 準備四顆淺藍灰色黏土球，兩大兩小。

16 大球壓平成半球，小球搓成長條水滴形後壓扁。

17 用切刀在水滴形上劃出短短的直線，做出腳趾。

18 把腳掌黏在半球下面，做成無尾熊的後腳。

19 把身體立在桌面，把腳黏在身體的兩邊。

20 準備兩顆淺藍灰色的圓形小黏土球。

21 把兩顆球搓成把手長長的麥克風形。

22 把麥克風頭壓扁。

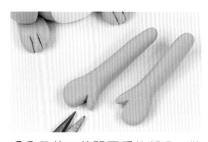

23 用剪刀剪開壓扁的部分，做成手。

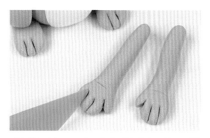

24 用切刀在手上劃出短線，做成手指。

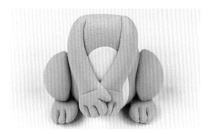

25 把兩隻手臂黏在身體上面。

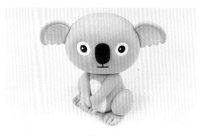

26 把頭和身體黏在一起。

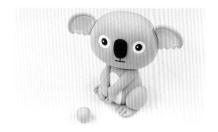

27 再準備一顆淺藍灰色小球當尾巴。

31 把尾巴黏在屁股上。

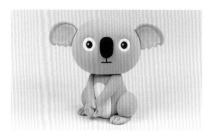

32 無尾熊就完成了！

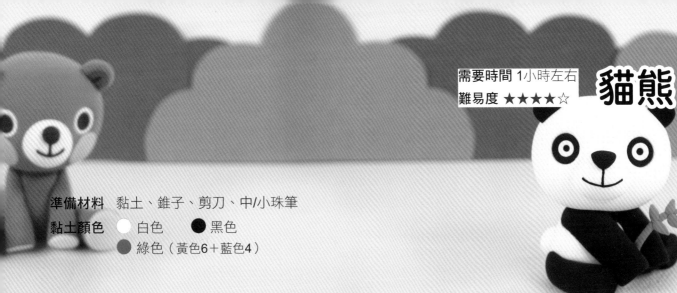

貓熊

準備材料　黏土、錐子、剪刀、中/小珠筆

黏土顏色　⚪ 白色　　⚫ 黑色
　　　　　🟢 綠色（黃色6＋藍色4）

1 把白色大黏土球搓成橢圓形後壓扁。

2 再準備一顆白色的圓形小黏土球。

3 把白色小黏土球捏成單面平坦的半球形。

4 把半球形黏在橢圓形中間。

5 用黑色黏土做嘴巴，作法同海星（見 p166）步驟 *14* ～ *16*。

6 用黑色黏土捏一個三角形，黏在嘴巴上方當作鼻子。

7 用中珠筆壓出兩個放眼睛的凹洞。

8 先黏進小黑色黏土球，做成貓熊眼的底色。

9 再用白色和黑色黏土完成眼睛，作法同海星（見 p166）步驟 *4* ～ *9*。

10 再準備兩個黑色的長橢圓形黏土。

11 把長橢圓形壓扁。

12 用剪刀把橢圓形下面剪掉，把切面捏平，當作貓熊的耳朵。

13 把兩隻耳朵黏在頭的上面。

14 再準備一顆白色的圓形大黏土球。

15 把黏土球搓成長條水滴形。

16 把水滴形切成兩半，粗粗圓圓的那側當作身體。

17 另外準備兩顆黑色的圓形黏土球。

18 把黏土球搓成頂端圓圓的圓錐形。

19 把兩條圓錐黏在身體左右兩邊，當作腳。

20 再準備一顆黑色的圓形大黏土球。

21 把大黏土球搓成長長的圓柱。

22 用手指把圓柱中段的地方，稍微壓扁。

23 整個橫貼在身體上，做成手臂。

24 把手臂往內彎。

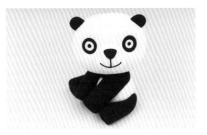

25 把頭和身體黏在一起。

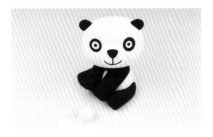

26 準備一顆白色小黏土球，黏在屁股當作尾巴。

27 準備數顆綠色小黏土球，其中一個大一點。

28 大黏土球搓成長條，其他搓成水滴形後壓扁。

29 把水滴形黏在長條上，做出竹子的模樣。

30 把竹子塞進貓熊的兩手之間，就完成了！

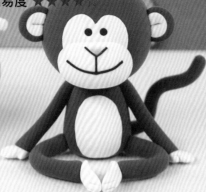

猴子

需要時間 1小時左右

難易度 ★★★★☆

準備材料 黏土、錐子、剪刀、小珠筆、切刀、
水彩筆、彩色蠟筆

黏土顏色　● 深咖啡色（黃色5＋紅色3＋黑色2）

○ 米白色（白色9.9＋咖啡色*0.1）
*咖啡色（黃：紅：黑＝7：2.5：0.5）

● 黑色

1 準備一顆深咖啡色的圓形大球，
和一個米白色小橢圓形。

2 把橢圓形稍微壓扁，用切刀把
圓邊往內壓，做成愛心。

3 把愛心壓扁。

4 剪掉愛心尖尖的一邊後，黏在
咖啡色大球上當作猴子的臉。

5 再準備一顆米白色的橢圓形。

6 把橢圓形捏成單面平坦的橢圓
形半球。

7 把橢圓形半球橫著黏在愛心下
面，做成猴子的臉。

8 用黑色黏土做鼻子和嘴巴，作
法同海星（見 p166）步驟 *14～
16*。

9 用小珠筆壓出放眼睛的凹洞，
黏進黑色小黏土球。

10 準備深咖啡色大球和米白色小球各兩顆。

11 用深咖啡色和米白色黏土做耳朵，作法同熊（見p220）步驟 *7* ～ *12*，黏在頭的兩側。

12 準備一顆超大深咖啡色黏土球，和一顆米白色迷你黏土球。

13 深咖啡色球搓成長水滴形，米白色球搓成橢圓形。

14 把橢圓形黏土壓得扁扁的。

15 把橢圓形黏土片黏在水滴形上，做成身體。

16 剪掉身體的上下兩邊，把切面捏平。

17 再準備深咖啡色大黏土球和米白色小黏土球各兩顆。

18 兩顆深咖啡色球搓成圓柱，米白色球搓橢圓再捏成半球。

19 把橢圓半球黏在圓柱形上，做成腳。

20 把兩隻腳黏在身體兩邊，彎成圓圈。

21 用切刀在腳掌上劃出短線，做成腳趾。

22 再準備深咖啡色大球和米白色小球各兩顆。

23 兩顆深咖啡色球搓成圓柱，米白色球搓成水滴形。

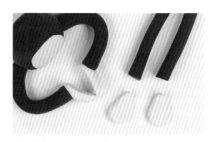

24 把水滴形黏土壓扁。

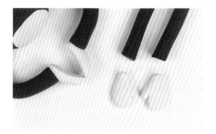

25 用剪刀剪開水滴形黏土，做成手。

26 用切刀在手上劃出短線，做成手指。

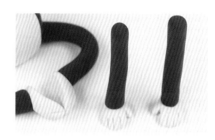

27 把手黏在長圓柱上，做成手臂。

28 把兩隻手臂黏在身體的上面。

29 把頭和身體黏在一起。

30 再把一顆深咖啡色球搓成長條狀。

31 把黏土條黏在屁股上，做成尾巴。

32 用水彩筆沾一點粉紅色蠟筆粉，刷在鼻子上。

33 猴子就完成了！

準備材料 黏土、錐子、剪刀、小珠筆、切刀

黏土顏色 　淺橘色（黃色9.5＋紅色0.5）

● 黑色　　○ 白色

　粉紅色（白色8.5＋紅色1.5）

1 準備一顆淺橘色的圓形大黏土球。

2 再準備一顆白色的圓形小黏土球。

3 把白色小黏土球捏成單面平坦的半球形。

4 把白色半球形黏在淺橘色黏土球中間。

5 用黑色黏土做嘴巴，作法同海星（見 p166）步驟 *14～16*。

6 取粉紅色黏土捏成三角形當作鼻子，黏在嘴巴上方。

7 用小珠筆壓出放眼睛的凹洞，黏進黑色小黏土球。

8 準備十條黑色的長梭形黏土。

9 用四條梭形做成老虎額頭上的紋路。

239

10 剩下的六條，各黏三條在左右兩邊臉頰上。

11 準備淺橘色和粉紅色黏土球各兩顆。

12 用淺橘色和粉紅色小球做成耳朵黏上去，作法同熊（見p220）步驟 *7* ～ *12*。

13 再準備一顆淺橘色大球和一顆白色小球。

14 把淺橘色球搓成長水滴形，白色球搓成長橢圓形。

15 把長橢圓形黏土壓得扁扁的。

16 把長橢圓形黏土片黏在淺橘色橢圓形黏土上，做成身體。

17 剪掉身體尖尖的那邊，把切面捏平。

18 準備四顆淺橘色的圓形黏土球，兩大兩小。

19 用淺橘色黏土球做出兩隻後腳並劃出腳趾，作法同小狗（見p206）步驟 *16* ～ *19*。

20 再準備兩條淺橘色的麥克風形黏土。

21 把黏土條立在桌面，用切刀劃出短線，做成手指。

22 再準備四小條黑色的梭形。

23 把小梭形繞在手臂黏上。

24 把兩隻手臂黏在身體上面，做成老虎的身體。

25 搓出四條大一點的黑色長梭形，黏在背上做出背部花紋。

26 再多做幾個黑色小梭形，黏在腳上當花紋。

27 把頭和身體黏在一起。

28 準備一顆大一點的淺橘色黏土球和黑色小黏土球。

29 把淺橘色球搓成長條形，黑色球搓成橢圓形。

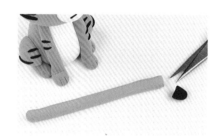

30 剪掉長條黏土和橢圓形黏土的底部，把切面捏平。

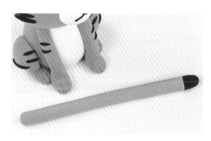

31 把平整的切面相對並連接在一起，做成尾巴。

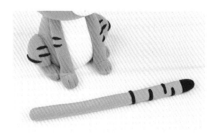

32 也在尾巴上黏上黑色小梭形當花紋。

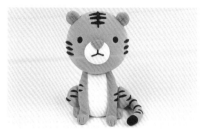

33 把尾巴黏在屁股上，就完成了！

獅子

需要時間 1小時以上
難易度 ★★★☆☆

準備材料　黏土、錐子、剪刀、小珠筆、切刀

黏土顏色　● 米色（白色9.4＋咖啡色*0.6）
　　　　　　*咖啡色（黃：紅：黑＝7：2.5：0.5）
　　　　　　○ 米白色（白色9.9＋咖啡色*0.1）
　　　　　　● 棕黑色（黃色3.5＋紅色3.5＋黑色3）
　　　　　　✻ 柔和色系（見p19）

1 用米色和米白色黏土做獅子頭，作法同老虎（見 p239）步驟 *1* ～ *4*。

2 用棕黑色黏土做嘴巴，作法同海星（見 p166）步驟 *14* ～ *16*。

3 取棕黑色黏土捏出三角形當作鼻子，黏在嘴巴上方。

4 用小珠筆壓出放眼睛的凹洞，黏進黑色小黏土球。

5 準備六個搓成長橢圓形的柔和色系黏土。

6 把六個橢圓形壓扁剪成兩半，當作獅子的鬃毛。

7 調好鬃毛的寬度後黏在頭上，把邊緣填滿。

8 把兩顆米色小黏土球搓成橢圓形後壓扁。

9 用切刀在橢圓形黏土中間壓出一條直線。

242

10 用剪刀把耳朵下面剪掉後黏在頭上。

11 再準備一顆米色的圓形大黏土球。

12 把黏土球搓成長條水滴形後，剪掉尖尖的部分，做成身體。

13 用米色黏土做後腳，作法同小狗（見 p206）步驟 *16* ～ *19*。

14 把米色黏土搓成把手長長的麥克風形，並用切刀劃出短線，黏在身體上面，做成前腳。

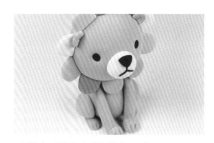

15 把頭和身體黏在一起。

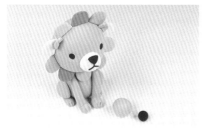

16 準備米色和棕黑色的小黏土球各一顆。

17 把米色球搓成長條形，棕黑色球搓成水滴形，黏在一起。

18 用切刀在水滴形上劃出短短的直線，做成尾巴。

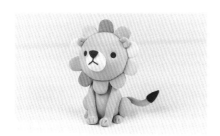

19 把尾巴弄彎後黏在屁股上，就完成了！

長頸鹿

需要時間 1小時以上
難易度 ★★★★★

準備材料　黏土、錐子、剪刀、小珠筆、切刀

黏土顏色　　○黃色　　●黑色

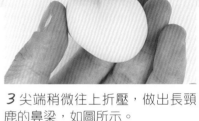

　　咖啡色（黃色7＋紅色2.5＋黑色0.5）

　　粉紅色（白色8.5＋紅色1.5）

　　彩虹色（見p19）

1 準備一顆黃色的圓形大黏土球。

2 把黏土球搓成把手短短的麥克風形。

3 尖端稍微往上折壓，做出長頸鹿的鼻梁，如圖所示。

4 搓兩顆黃色小黏土球，黏在鼻梁上當作鼻子。

5 用小珠筆壓出兩個鼻孔。

6 用切刀劃一條長長的橫線當作嘴巴。

7 用小珠筆壓出放眼睛的凹洞，黏進黑色小黏土球。

8 用粉紅色黏土做腮紅，作法同海星（見p166）步驟 11 ～ 13。

9 腮紅用切刀劃出嘴巴線條，讓腮紅跟嘴巴連在一起。

10 準備四顆咖啡色黏土球，大小不需要一樣。

11 把四顆黏土球壓扁。

12 把黏土片黏在長頸鹿頭上，做成花紋。

13 準備黃色和咖啡色小黏土球各兩顆。

14 咖啡色球搓成橢圓形後用小珠筆壓洞，黃色球搓成長條。

15 把黃色長條黏進咖啡色黏土的凹洞裡，做成角。

16 在頭頂上壓出凹洞，把角黏上去。

17 用黃色和粉紅色黏土做成耳朵，作法同羊（見 p204）步驟 *14 ～ 16*。

18 把耳朵的下半部剪平，用切刀在中間劃出一條短線。

19 把耳朵黏在角的旁邊。

20 準備比頭更大的一顆黃色圓形黏土球。

21 把黏土球搓成麥克風形。

22 把麥克風的頭立在桌面，尖端的部分搓長。

23 像做頭上的紋路一樣，身體上也做出花紋（同步驟 *10* ～ *12*）。

24 用黃色和咖啡色黏土做成腳，作法同馬（見 p214）步驟 *17* ～ *19*。

25 做出腳的花紋。

26 身體立在桌面，把腳黏在身體的左右兩邊。

27 用同樣方法做出前腳並黏在身上，用切刀在蹄上劃出腳趾。

28 把頭和身體黏在一起。

29 搓出五顆彩虹色的橢圓形黏土球，然後壓扁。

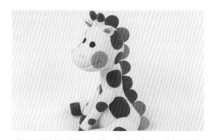

30 把橢圓形剪成兩半，從頭往下一路黏到屁股。

31 準備黃色和咖啡色的小黏土球各一顆。

32 黃色球搓成長條，咖啡色球搓成水滴，黏起來後在水滴尖端劃線，並做出尾巴的花紋。

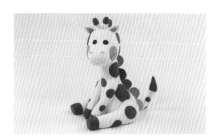

33 把尾巴黏在屁股上，就完成了！

傳說中的
侏羅紀篇

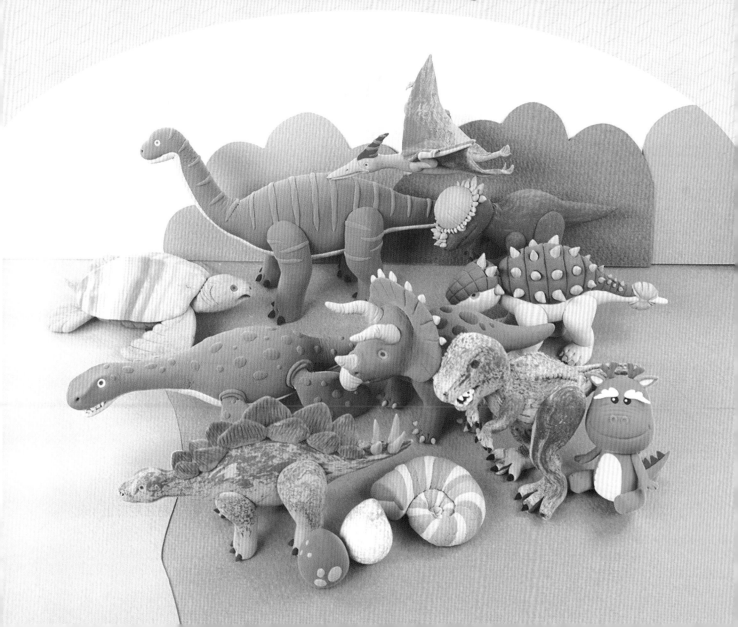

恐龍蛋

需要時間 10分鐘內
難易度 ★☆☆☆☆

準備材料 黏土

黏土顏色 ● 深咖啡色（黃色5＋紅色3＋黑色2）
　　　　　 　 紫灰色（白色9.4＋紅色0.3＋藍色0.2＋黑色0.1）
　　　　　 ● 深灰色（黑色7＋白色3）
　　　　　 ○ 灰白色（白色9.9＋黑色0.1）

1 準備一顆深咖啡色大黏土球，搓成水滴形。

2 準備數個大小不一樣的紫灰色小黏土球。

3 把所有小黏土球壓扁。

4 把黏土片黏上水滴形，完成一顆恐龍蛋。

5 再準備一顆灰白色大黏土球和一顆深灰色小黏土球。

6 把兩顆黏土球壓扁。

7 把深灰色黏土片放在灰白色黏土片上。

8 用漸層混合法（見p16）混合黏土，搓成圓形。

9 把圓形搓成水滴形，做成另一顆恐龍蛋。

10 還可以試著做出各種顏色的組合。

248

菊石

準備材料　黏土

黏土顏色　淺咖啡色（白色5＋咖啡色*5）
　　　　　*咖啡色（黃：紅：黑＝7：2.5：0.5）

淺灰綠色（白色9.4＋草綠色*0.5＋黑色0.1）
*草綠色（黃：藍=9：1）

紫灰色（白色9.4＋紅色0.3＋藍色0.2＋黑色0.1）

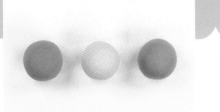

1 準備紫灰色、淺灰綠色、淺咖啡色的圓形黏土球各一顆。

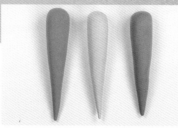

2 把三顆黏土球搓成長條的水滴形。

3 把三條水滴形黏土集中黏在一起。

4 用手指把黏土團搓成一整條的長條水滴形。

5 從長條水滴形的圓端開始旋轉黏土。

6 繼續旋轉到水滴形尖尖的尾巴。

7 把水滴形圓圓的一邊捏成平面。

8 從尖尖的尾巴開始往內捲。

9 整個捲完之後，菊石就完成了！

249

蛇頸龍

需要時間 1小時以上
難易度 ★★★★★

準備材料　黏土、小/中珠筆、剪刀
黏土顏色　○ 淺藍灰色（白色7＋藍黑色*3）
　　　　　*藍黑色（藍：黑＝6：4）
　　　　　○ 淺灰色（白色9.7＋黑色0.3）
　　　　　● 咖啡色（黃色7＋紅色2.5＋黑色0.5）
　　　　　○ 萊姆黃（黃色6＋白色4）
　　　　　○ 白色　● 黑色

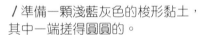

1 準備一顆淺藍灰色的梭形黏土，其中一端搓得圓圓的。

2 用手指把黏土兩邊搓成長長的脖子和尾巴。

3 再搓一顆小一點的淺灰色梭形，像步驟 2 把兩端搓長。

4 把淺灰色梭形壓扁。

5 把淺灰色黏土片黏在淺藍灰色梭形下面，做成身體。

6 用剪刀沿著頭部顏色的界線剪開，做出嘴巴。

7 搓出一顆咖啡色中橢圓形壓扁。

8.黏牙齒方法

8 嘴巴拉開，把咖啡色橢圓剪半，分別貼在上下兩邊。

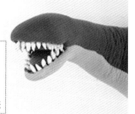

9 用白色黏土搓出數個小水滴形，在嘴巴的上下兩邊，黏上白色小水滴當牙齒。

250

10 用萊姆黃和黑色黏土做眼睛，作法同海星（見 p166）步驟 *4* ～ *9*。

11 用小珠筆在嘴巴上面壓出兩個鼻孔。

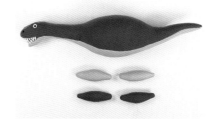

12 準備淺藍灰色和淺灰色的小梭形各兩顆。

13 把四顆梭形黏土壓扁。

14 把淺藍灰色和淺灰色黏土片疊在一起，做成前腳。

15 用中珠筆在身體的左右兩邊，壓出放前腳的凹洞。

16 把前腳的一端黏進凹洞裡。

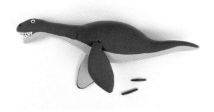

17 再準備兩條小小的淺藍灰色長條。

18 把兩條黏土條繞在前腳黏上身體的地方，做出身體的皺摺。

19 用同樣方法（步驟 *12* ～ *18*），做出比前腳大一點的後腳。

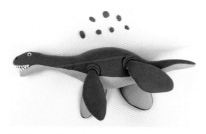

20 把數顆大小不同的咖啡色小黏土球壓扁。

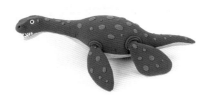

21 黏在蛇頸龍身上當作身體的紋路，就完成了！

251

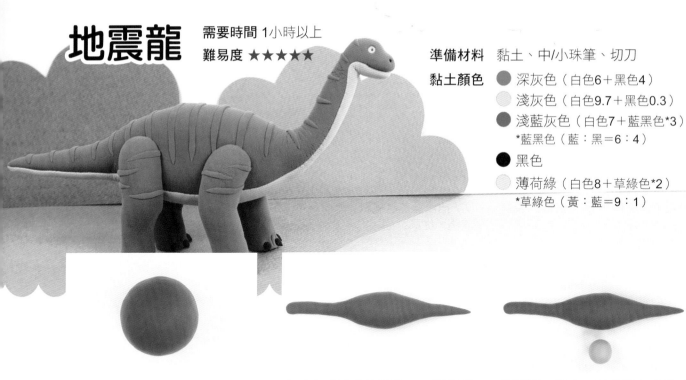

地震龍

需要時間 1小時以上
難易度 ★★★★★

準備材料 黏土、中/小珠筆、切刀
黏土顏色
- 深灰色（白色6＋黑色4）
- 淺灰色（白色9.7＋黑色0.3）
- 淺藍灰色（白色7＋藍黑色*3）
 *藍黑色（藍：黑＝6：4）
- 黑色
- 薄荷綠（白色8＋草綠色*2）
 *草綠色（黃：藍＝9：1）

1 準備一顆深灰色的圓形大黏土球。

2 黏土球搓成梭形後，兩邊分別搓成長長的脖子和尾巴。

3 再搓一顆小一點的淺灰色黏土球。

4 把黏土球搓成一條長條水滴形。

5 把水滴形搓得和深灰色梭形一樣長後壓扁。

6 把淺灰色黏土片黏在深灰色梭形下面，做成身體。

7 脖子往上彎、在末端壓出頭的樣子，尾巴如上圖稍微往下彎。

8 把頭稍微壓進去，做出嘴巴的曲線。

9 用薄荷綠和黑色黏土做眼睛，作法同海星（見 p166）步驟 *4* ～ *9*。

252

10 準備數條搓成長梭形的淺藍灰色黏土條。

11 把淺藍灰色線條貼上身體做出紋路，從頭黏到尾巴。

12 把四顆深灰色黏土球搓成長橢圓形，做成四隻腳。

13 把腳底和要黏上身體的那一面都捏平。（參考步驟 *16*）

14 四隻腳也黏上淺藍灰色的花紋。

15 把四隻腳稍微折彎，如上圖。

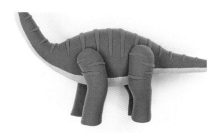

16 把四隻腳黏在身體上。

17 用切刀在腳上劃出短短的直線，做出腳趾。

18 準備十二顆黑色的小水滴形黏土。

19 用小珠筆在每隻腳上壓三個凹洞，黏進黑色小水滴。

20 做完腳趾後，用小珠筆在嘴巴上面壓出兩個鼻孔。

21 地震龍就完成了！

253

無齒翼龍

需要時間 1小時以上

難易度 ★★★★★

準備材料　黏土、中/小珠筆、剪刀、錐子

黏土顏色　● 深膚色（白色8.5＋紅色1＋黃色0.5）
　　　　　● 軍綠色（綠色*8＋黑色2）
　　　　　　　*綠色（黃：藍＝6：4）
　　　　　● 草綠色（黃色9＋藍色1）
　　　　　● 淺橘色（黃色9.5＋紅色0.5）
　　　　　● 紅色　　● 黑色

1 準備一顆深膚色的長水滴形。

2 用拇指和食指，把要做脖子的地方搓細。

3 用剪刀把黏土尖尖的一邊剪開，做成兩隻腳。

4 把兩隻腳搓長，並把腳踝的地方搓細。

5 用手指把尾端壓扁，做成腳掌。

6 用剪刀在腳掌上剪出四根腳趾。

7 把四根腳趾往上彎。

8 搓出一個淺橘色的圓錐形。

9 把圓錐平平的一面捏扁，捏出跟頭一樣圓圓的曲線。

10 把圓錐形黏土黏在頭上，做成嘴巴。

11 用剪刀把嘴巴剪開。

12 用淺橘色和黑色黏土做眼睛，作法同海星（見 p166）步驟 *4* ～ *9*。

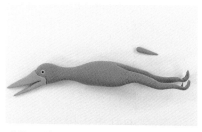

13 再準備一個小小的深膚色長水滴形。

14 把長水滴形黏在屁股上，當作尾巴。

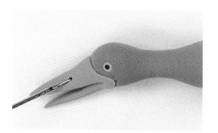

15 用錐子在嘴巴上面，戳出兩個鼻孔。

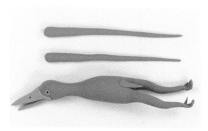

16 再準備兩條很長的深膚色長水滴形，當作翅膀的骨架。

17 稍微把翅膀的骨架折彎，如上圖。

18 把翅膀的骨架黏在左右兩邊的肩膀上。

19 用漸層混合法（見 p16）混合軍綠色和草綠色，搓兩個球。

20 把兩個圓形黏土球搓成長條水滴形。

21 把水滴形黏土壓扁，拉長其中一邊，拉成三角形。

255

22 把一片綠色翅膀沿著背部和骨架黏上去。

23 另一片翅膀也用同樣的方法黏上去。

24 準備六個深膚色的小小梭形。

25 把小梭形三個、三個黏在一起，做成爪子。

26 把爪子折彎後，黏在骨架的中間。

27 再準備一個紅色的長水滴形。

28 把水滴搓成圓錐，稍微壓扁並折彎，黏在頭上做成頭冠。

29 取軍綠色黏土拉長，拉成細長的線條。

30 把軍綠色線條繞在頭冠上，無齒翼龍就完成了！

準備材料 黏土、小/中珠筆、剪刀、切刀、擀麵棍

黏土顏色
- 淺藍灰色（白色7＋藍黑色*3）
 *藍黑色（藍：黑＝6：4）
- 淺橄欖綠（白色7＋橄欖綠*3）
 *橄欖綠（黃：藍：黑＝8：1：1）
- 深咖啡色（黃色5＋紅色3＋黑色2）
- ○ 白色　● 黑色

1 準備淺橄欖綠、淺藍灰色和深咖啡色黏土球各一顆，深咖啡色的小一點。

2 用漸層混合法（見p16）混合黏土，搓成圓形。

3 把黏土球搓成一邊圓圓的梭形。

4 用剪刀剪開尖尖的一邊，做成嘴巴。

5 用手把上半部的嘴巴捏得長一點。

6 把上嘴唇往下彎，稍微蓋過下嘴唇。

7 用小珠筆在上嘴唇戳出兩個鼻孔。

8 用切刀在脖子上劃出好幾條橫線，做出皮膚的皺摺。

9 在頭頂上劃出一個「3」，如上圖。

257

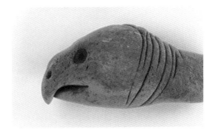

10 用深咖啡色和黑色黏土做眼睛，作法同海星（見 p166）步驟 *4 ~ 9*。

11 用漸層混合法（見 p16）混合黏土，同步驟 *1 ~ 2*，搓兩個球。

12 把兩顆黏土球搓成梭形後壓扁。

13 用切刀劃出腳趾，做出兩隻前腳。

14 把兩隻前腳黏在脖子後面。

15 再準備一顆淺藍灰色的橢圓形黏土球。

16 把橢圓形稍微壓扁，捏成單面平坦的橢圓形半球。

17 在半球上劃出橫線，做出肚子的紋路。

18 把半球翻面、平平的一面朝上，把肚子黏在前腳下面。

19 同步驟 *1 ~ 2*，用漸層混合法（見 p10）混合黏土，搓兩個球。

20 把兩顆黏土球搓成水滴形後壓扁，做成後腳。

21 用切刀在水滴形黏土片圓圓的一邊劃出腳趾。

258

22 把兩隻後腳黏在橢圓形半球後半的平面上。

23 用淺藍灰色黏土再搓一個橢圓形半球，蓋上脖子和腳。

24 再搓一個更大的橢圓形半球當龜殼的芯，什麼顏色都可以。

25 準備十幾顆各種顏色的小黏土球。

26 把所有黏土球搓得細細長長之後，互相黏在一起。

27 用覆蓋式漸層法（見 p17）混合黏土。

28 用混合好的漸層黏土片，把淺藍灰色的芯包起來。

29 用拇指和食指把龜殼的中間往上捏。

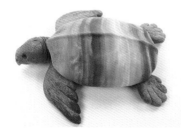

30 把龜殼黏上去之後，古巨龜就完成了！

三角龍

需要時間 1小時以上
難易度 ★★★★★

準備材料　黏土、中/小珠筆、切刀

黏土顏色　⚪ 咖啡色（黃色7＋紅色2.5＋黑色0.5）
　　　　　⚪ 石頭灰（白色9.6＋黑色0.3＋黃色0.1）
　　　　　⚫ 軍綠色（綠色*8＋黑色2）
　　　　　　 *綠色（黃：藍＝6：4）
　　　　　⚪ 橘色（黃色9＋紅色1）　　⚫ 黑色

1 準備一顆咖啡色的水滴形黏土。

2 用手把水滴形圓圓的一邊往外壓成散開的扇形。

3 用切刀在扁扁的扇形上劃出短直線，做成頸盾。

4 用切刀把咖啡色水滴尖尖的一邊，切開一點做成嘴巴。

5 再準備兩顆石頭灰小水滴形黏土，其中一顆小一點。

6 把兩顆水滴形黏土壓扁。

7 把壓扁的水滴形黏土片黏在嘴巴兩邊，大的在上、小的在下。

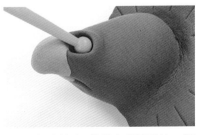

8 用中珠筆在嘴巴上面壓出一個準備黏上角的凹洞。

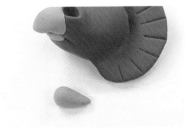

9 再準備一顆石頭灰的小水滴形黏土。

260

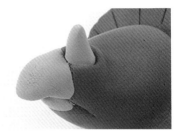

10 把小水滴黏進凹洞裡，做成恐龍角。

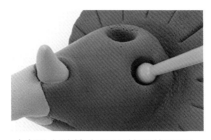

11 用中珠筆在頸盾前面的頭頂，再壓出兩個準備黏上角的凹洞。

12 搓出兩條石頭灰的長水滴形黏土條。

13 用切刀在長水滴表面劃上橫線，做出角的紋路。

14 把角稍微折彎後，黏進頭頂的凹洞裡。

15 也用切刀在嘴巴和鼻子的角上，劃橫線做出紋路。

16 用黑色和橘色黏土做眼睛，作法同海星（見 p166）步驟 *4* ～ *9*。

17 準備大約十顆石頭灰的迷你水滴形黏土。

18 把所有迷你水滴黏在頸盾的邊緣。

19 用小珠筆在鼻子的角左右兩邊，壓出兩個鼻孔。

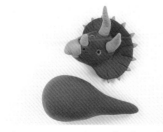

20 搓出一大顆咖啡色的水滴形，把尖尖的那邊搓長一點，做成身體。

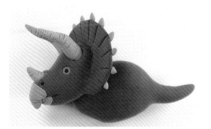

21 把頭黏在身體上之後，稍微把尾巴弄彎。

22 準備四顆橢圓形的咖啡色黏土，當作腳。

23 把腳底和要黏上身體的那一面都捏平。

24 把四隻腳黏在身體上，讓腳自然微微彎曲。

25 用切刀在腳上劃出短短的直線，做出腳趾。

26 準備十四顆石頭灰的迷你水滴形黏土，當作腳趾甲。

27 兩隻前腳各黏三個，兩隻後腳各黏四個。

28 搓出數顆軍綠色小黏土球，壓扁當成斑點。

29 在背上和腳上黏上幾個小斑點，就完成了！

準備材料 黏土、小/中珠筆、切刀、剪刀

黏土顏色
- 米色（白色9.5＋咖啡色*0.5）
 *咖啡色（黃：紅：黑＝7：2.5：0.5）
- 深咖啡色（黃色5＋紅色3＋黑色2）
- 石頭灰（白色9.6＋黑色0.3＋黃色0.1）
- 橘色（黃色9＋紅色1）　　● 黑色

1 準備一顆米色的水滴形黏土球。

2 用剪刀剪開水滴形尖尖的一邊，做成嘴巴。

3 搓出一顆石頭灰的小水滴形黏土後壓扁。

4 把石頭灰黏土片黏在嘴巴上方。

5 再準備一個深咖啡色的長水滴形黏土。

6 把水滴形黏土壓扁。

7 把水滴形黏土片黏在頭頂上，做成甲板。

8 用切刀在甲板上劃出格子狀的紋路。

9 用小珠筆在石頭灰的嘴巴上方，壓出兩個鼻孔。

10 用橘色和黑色黏土做眼睛，作法同海星（見p166）步驟 *4* ～ *9* 。

11 用中珠筆在頭頂和左右兩邊各壓兩個凹洞，排成一直線。

12 搓出四顆小小的石頭灰水滴形黏土。

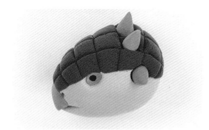

13 把四顆水滴黏進凹洞中，做出頭上的角。

14 搓出一大顆米色的水滴形黏土，把尖尖的那邊搓長一點。

15 準備一個深咖啡色的梭形黏土。

16 把深咖啡色水滴形黏土壓扁。

17 把深咖啡色黏土片黏在米色水滴上，用切刀劃出一條條橫線。

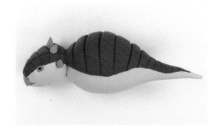

18 把頭部和身體黏在一起。

19 準備四個尾端圓圓的米白色水滴形黏土，做成腳。

20 把腳底和要黏上身體的那一面都捏平。

21 用剪刀把腳的底部剪開，做成腳趾。

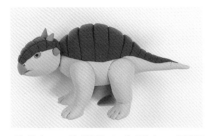

22 把四隻腳黏在身體上，讓腳自然微微彎曲。

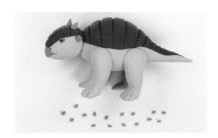

23 準備十六顆石頭灰的迷你水滴形黏土，當作腳趾甲。

24 每隻腳上各黏四個腳趾甲。

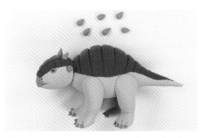

25 準備六顆石頭灰的小水滴形黏土。

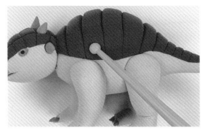

26 用中珠筆在甲板上，每排壓出六個凹洞。

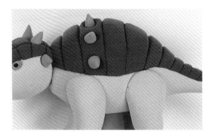

27 把石頭灰小水滴黏進凹洞裡，做成角。

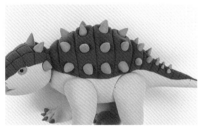

28 同步驟 *25* ～ *27*，繼續把角往旁邊貼滿甲板，越靠尾巴的角越小也越少。

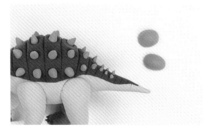

29 用兩顆石頭灰的小黏土球，捏出單面平坦的半球形。

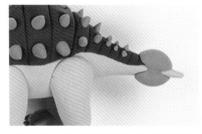

30 用兩個半球把尾巴後端包起來，做成槌子的樣子。

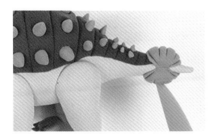

31 用切刀在槌子上劃出短線，做成紋路。

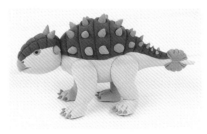

32 甲龍就完成了！

劍龍

需要時間 1小時以上
難易度 ★★★★★

準備材料 黏土、中/小珠筆、切刀、剪刀

黏土顏色
- ● 軍綠色（綠色*8＋黑色2）
 *綠色（黃：藍＝6：4）
- 淺橄欖綠（白色7＋橄欖綠*3）
 *橄欖綠（黃：藍：黑＝8：1：1）
- ● 深橘色（黃色6＋紅色4）
- ● 深咖啡色（黃色5＋紅色3＋黑色2）
- 橘色（黃色9＋紅色1）　　● 黑色
- 石頭灰（白色9.6＋黑色0.3＋黃色0.1）

1 準備軍綠色和淺橄欖綠的黏土球各一顆。

2 用漸層混合法（見p16）混合黏土，搓成圓形。

3 把黏土球搓成梭形後，兩邊分別搓成長長的脖子和尾巴。

4 用手指把圓圓那邊壓出鼻子的曲線。

5 在鼻子下面用切刀劃一條橫線，做成嘴巴。

6 用橘色和黑色黏土做眼睛，作法同海星（見p166）步驟 *4* ～ *9*。

7 同樣用漸層混合法，做兩顆長橢圓形，做成後腳。

8 把腳底和要黏上身體的那一面都捏平。

9 用同樣的方法再做兩隻短一點的前腳。

10 把四隻腳黏上身體後，用切刀劃出腳趾。

11 準備十二顆深咖啡色的小水滴形黏土，當作腳趾甲。

12 每隻腳各黏三個。

13 準備橘色、深橘色和深咖啡色黏土球各一顆，其中橘色的大一點。

14 用漸層混合法（見 p16）混合黏土，搓成圓形。

15 把黏土球搓成梭形後壓扁。

16 用切刀在黏土片表面劃出長直線，做出骨板的紋路。

17 用剪刀剪掉骨板下面的尖端，做成五角形的骨板。

18 用同樣方法，做出十二個骨板，其中四個入一點。

19 沿著背部線條把骨板黏兩排，一排六個。

20 再準備四顆小小的石頭灰長水滴形黏土。

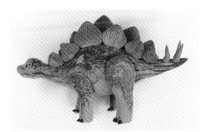

21 用小珠筆在尾巴壓出四個凹洞，黏進小水滴就完成了！

厚頭龍

需要時間 1小時以上
難易度 ★★★★★

準備材料 黏土、小/中珠筆、切刀、剪刀、錐子

黏土顏色
- 深咖啡色（黃色5＋紅色3＋黑色2）
- 軍綠色（綠色*8＋黑色2）
 *綠色（黃：藍＝6：4）
- 石頭灰（白色9.6＋黑色0.3＋黃色0.1）
- 淺橘色（黃色9.5＋紅色0.5）
- 黑色

1 用漸層混合法（見 p16）混合深咖啡色和軍綠色，搓成水滴形。

2 用切刀在尖尖的一邊劃出長長的橫線，做成嘴巴。

3 搓一顆石頭灰的圓球，再捏成單面平坦的半球形當作頭頂。

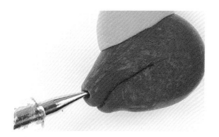

4 用小珠筆在嘴巴上面壓出兩個鼻孔。

5 準備數顆大小不同的石頭灰小水滴形黏土。

6 把小水滴黏在鼻子上，做成短角。

7 在頭頂的邊邊與頭部後方也黏上小短角。

8 用錐子在頭頂表面劃出直線，做出骨骼的紋路。

9 用淺橘紅色和黑色黏土做眼睛，作法同海星（見 p166）步驟 *4* ～ *9*。

10 用步驟 *1* 的漸層混合法再搓一大顆圓形黏土球。

11 把黏土球搓成一大顆水滴形，尖尖的那邊搓長一點。

12 把頭和身體黏在一起。

13 用步驟 *1* 的漸層混合法把顏色混合後，搓兩個球。

14 把兩顆球搓成尾端圓圓的長水滴，當作後腳。

15 把腳底和要黏上身體的那一面都捏平。

16 用剪刀在腳掌上剪出三根腳趾。

17 把腳稍微折彎，如上圖。

18 把後腳黏在身體上。

19 用同樣的方法（步驟 *13* ~ *17*）再做兩隻短一點的前腳，黏在身體上。

20 準備十二顆黑色梭形黏土，其中六顆大一點。

21 前後腳各黏三個小梭形，做成腳趾甲，厚頭龍就完成了！

暴龍

需要時間 1小時以上
難易度 ★★★★★

準備材料 黏土、中/小珠筆、切刀、剪刀
黏土顏色
● 軍綠色（綠色*8＋黑色2）*綠色（黃：藍＝6：4）
○ 米色（白色9.5＋咖啡色*0.5）*咖啡色（黃：紅：黑＝7：2.5：0.5）
● 橘色（黃色9＋紅色1）　　○ 灰白色（白色9.9＋黑色0.1）
● 黑色　　　　　　　　　　● 深咖啡色（黃色5＋紅色3＋黑色2）

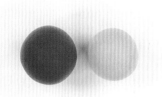

1 準備軍綠色和米色圓形黏土球各一顆。

2 用漸層混合法（見p16）混合黏土，搓成圓形。

3 把黏土球搓成水滴形的頭。

4 用拇指和食指捏畫虛線的地方，讓那裡的輪廓凸出來。

5 用剪刀剪開水滴形尖尖的一邊，做成嘴巴。

6 用手把上半部的嘴巴捏長一點，邊邊線條捏整齊。

7 準備一顆深咖啡色的橢圓形黏土球。

8 把橢圓形黏土壓扁。

9 把壓扁的橢圓形剪成兩半，黏在嘴巴的上下兩邊。

10 準備數顆灰白色的小水滴形。

8.黏牙齒方法

11 在嘴巴的上下兩邊，黏上灰白色小水滴當牙齒。

12 用深咖啡色和黑色黏土做眼睛，作法同海星（見 p166）步驟 4～9。

13 用小珠筆在鼻子上壓出兩個鼻孔。

14 準備十幾顆橘色的迷你黏土球。

15 沿著頭的輪廓把黏土球黏上去，做出尖角。

16 同步驟 *1*～*2*，準備一顆搓成圓形的大黏土球。

17 把黏土球的其中一邊搓成細細長長的梭形，當作暴龍的身體。

18 尾巴往上折，輕輕捏畫虛線的地方，讓那裡的輪廓凸出來。

19 把頭和身體黏在一起。

20 同樣用漸層混合法再做兩顆圓形的中黏土球。

21 把兩顆球搓成其中一邊細細長長的水滴形，當作後腳。

22 把要黏上身體的面捏平，腳稍微折彎，如上圖所示。

23 用手指把腳掌壓扁。

24 用剪刀在腳掌上剪出三根腳趾。

25 把後腿黏在身體上。

26 再準備六顆黑色的小水滴形黏土，當作腳趾甲。

27 各黏三個在兩隻後腳上。

28 用同樣的方法（步驟 *20 ~ 27*）再做兩隻短短的前腳黏上身體。

29 再準備數顆橘色迷你黏土球，黏在背上做出尖角，就完成了！

龍爺爺

準備材料　黏土、小珠筆、切刀、剪刀

黏土顏色　● 綠色（黃色6＋藍色4）
　　　　　● 紅色　　○ 白色　　● 黑色
　　　　　○ 萊姆黃（黃色6＋白色4）
　　　　　● 咖啡色（黃色7＋紅色2.5＋黑色0.5）

1 準備一顆綠色的圓形黏土球。

2 把黏土球捏成圓圓的三角形，用手壓出鼻子的形狀。

3 用切刀在鼻子部位劃幾條橫線，做出臉部的皺摺。

4 準備兩顆綠色的迷你黏土球。

5 把迷你黏土球黏在鼻子上，用小珠筆壓出鼻孔。

6 用切刀劃出一條長長的橫線，做成嘴巴。

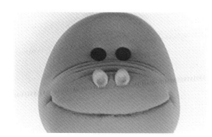

7 用小珠筆壓出放眼睛的凹洞，黏進黑色小黏土球。

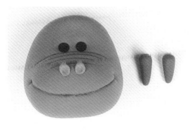

8 再準備兩顆咖啡色的小水滴形黏土。

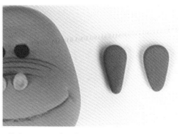

9 把兩顆水滴形黏土壓扁。

273

10 用剪刀剪開水滴形圓圓的一邊，做成分叉的角。

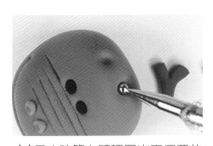

11 用小珠筆在頭頂壓出兩個要放角的凹洞。

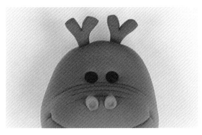

12 把角黏進凹洞裡。

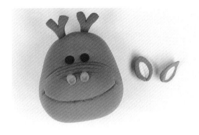

13 用綠色和萊姆黃黏土做耳朵並黏上，作法同羊（見 p204）步驟 *14* ～ *18*。

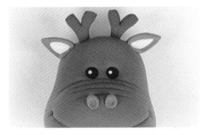

14 在眼睛黏上白色小黏土球，做出眼睛發光的樣子。

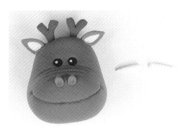

15 準備兩條白色的長水滴形黏土條。

16 把兩條水滴形黏土壓扁。

17 把水滴形黏土立起，用切刀壓出波浪形狀的眉毛。

18 把兩條眉毛黏在眼睛上面。

19 再準備一顆綠色的圓形大黏土球。

20 把黏土球搓成水滴形，剪掉尖尖的一小塊。

21 搓出一顆萊姆黃的長橢圓形黏土球。

22 把長橢圓形黏土壓扁。

23 把壓扁的橢圓形黏土片黏在綠色黏土球上，做成身體。

24 用切刀在肚子劃出橫線，做出肚子的紋路。

25 搓出兩個尾端圓圓的綠色圓錐形，做成腳。

26 把身體立在桌面，把腳黏在身體的左右兩邊。

27 用切刀在腳上劃出短短的直線，做出腳趾。

28 再準備兩條小一點的綠色長水滴形。

29 用手把兩條水滴形圓圓的一邊壓扁。

30 用剪刀剪開後，做成手指。

31 用切刀在手背上各劃一小條橫線。

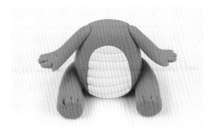

32 把兩隻手臂黏在身體上面。

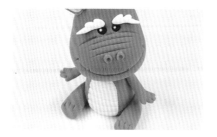

33 把頭和身體黏在一起。

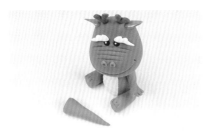

34 再準備一條綠色的長圓錐形。

35 把長圓錐黏在屁股上，做成尾巴。

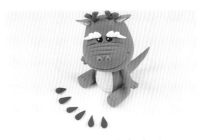

36 準備數顆紅色的水滴形。

37 把所有水滴形黏土壓扁。

38 把圓圓的一邊剪掉做成三角形，黏在背部和尾巴上。

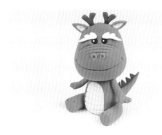

39 龍爺爺就完成了！

自己動手做的
實用小物篇

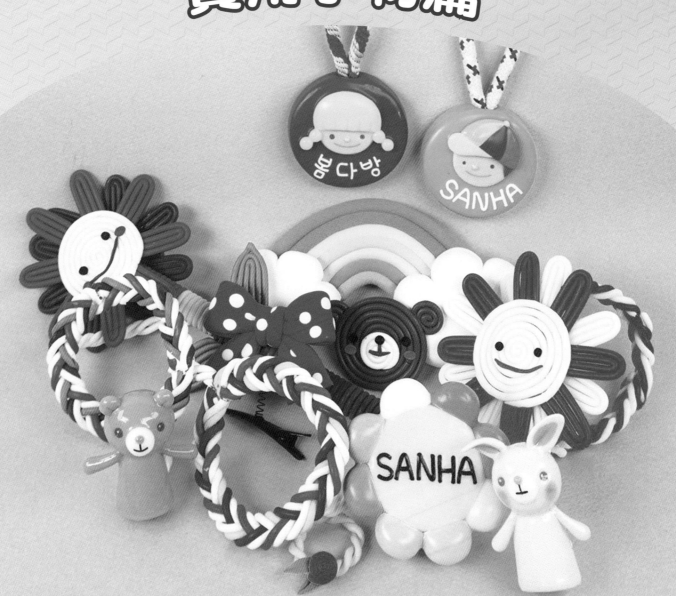

小熊別針

需要時間 10分鐘內
難易度 ★☆☆☆☆

準備材料 線黏土、剪刀
副材料 白膠、別針
黏土顏色 2.5條咖啡色、0.5條白色
1小段紅色
1小段粉紅色、1小段黑色

1 準備兩條咖啡色線黏土。

2 先把其中一條捲起來。

3 另一條接著捲,捲成一個大圓形,把尾巴剪得尖尖的。

4 再把半條咖啡色線黏土剪成兩半。

5 把兩條黏土捲起來,做成耳朵。

6 把要黏頭的那邊剪平。

7 把耳朵黏在頭上,用白膠黏會更牢固。

8 把半條白色線黏土繞成圓形。

278

9 黏在臉上，做成嘴巴。

10 準備一小段的紅色線黏土。

11 把線黏土對半切開。

12 用手指把黏土搓成細一點的線條。

13 排成倒T字型黏上去。

14 用手把三小截的黑色線黏土搓成圓形。

15 把黏土黏在臉上，做成眼睛和鼻子。

16 把兩小截粉紅色線黏土搓成橢圓形。

17 把黏土壓扁黏在兩邊臉頰上，做成腮紅。

18 準備一個別針。

19 在別針上塗白膠，把小熊黏上去。

20 可愛的小熊別針就完成了！

眼鏡

需要時間 30分鐘左右
難易度 ★★☆☆☆

準備材料　線黏土、剪刀

黏土顏色　12條白色、1條紅色、1條橘色
1條黃色、1條草綠色、1條天藍色、1條紫色

1 把紅色、橘色和黃色線黏土，各和一條白色黏起來。

2 把尾巴集中黏在一起，像編辮子一樣把黏土編成一串。

3 用草綠色、天藍色和紫色線黏土，各和白色黏起來編成另一串。

4 把兩邊黏在一起，做成眼鏡的框框。

5 把三條白色線黏土黏在一起。

7 剪下一小段黏在鏡框中間，把兩個鏡框接起來。

8 用同樣的方法再做一隻鏡腳，黏在鏡框的兩邊。

6 把黏土轉成一條麻花捲，做成一隻鏡腳。

9 配合臉的大小剪好鏡腳，把後面折彎就完成了！

玫瑰花戒指

準備材料 線黏土、擀麵棍、切刀
黏土顏色 1條黃色、0.5條螢光粉紅色、1小段綠色

1 把一條黃色線黏土折成兩半，黏在一起。

2 轉成一條麻花捲。

3 把兩邊黏在一起，做成戒指。

4 用擀麵棍擀平半條螢光粉紅色線黏土，也可以用手壓扁。

5 把黏土片捲起來，做成玫瑰花。

6 用手把綠色線黏土搓出二個水滴形。

7 壓扁水滴形黏土，用切刀劃出葉脈做成葉子。

8 把葉子黏在玫瑰花下面。

9 把整朵玫瑰花黏在戒指上，就完成了！

夜光花手環

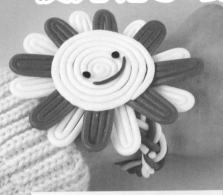

需要時間 30分鐘左右
難易度 ★★★☆☆

準備材料 線黏土、剪刀
黏土顏色 7條螢光粉紅色、9條螢光黃色
1小段紅色、1小段黑色

1 準備兩條螢光黃色線黏土。

2 把螢光黃色黏土捲成大圓形，作法同小熊別針（見 p278）步驟 *2* ～ *3*。

3 準備四條螢光粉紅色線黏土。

4 把黏土對半剪開，變成八條線黏土。

5 把半條線黏土捲成一片橢圓形的花瓣。

6 其他七段黏土，也都捲成橢圓形花瓣。

7 把四片花瓣黏在圓圈的上下左右。

8 再把其他花瓣黏在剛剛黏好的花瓣之間。

9 用同樣的方法，再用四條螢光黃色線黏土做成八片花瓣。

10 把八片花瓣交錯黏在原本花瓣的下面。

11 黑色線黏土搓成二顆圓形，紅色線黏土搓成長條。

12 黏到花上，做出眼睛和嘴巴。

13 各準備三條螢光黃色和螢光粉紅色線黏土。

14 把不同顏色黏在一起，分成三束，尾巴要黏緊。

15 把三束的尾端，再一次集中黏在一起。

16 像編辮子把黏土編成一串。

17 手環的材料就準備好了。

18 把花黏在手環上，就完成了！

把手環放在日光燈下照，關燈後手環會閃閃發光。

也可以用其他顏色做做看。

彩虹花鉛筆

需要時間 30分鐘左右
難易度 ★★★☆☆

準備材料　線黏土、剪刀
副材料　　鉛筆
黏土顏色　4.5條粉紅色、5條紫色
　　　　　1條藍色、1條靛色、3條綠色
　　　　　1條黃色、1條橘色、1.5條紅色
　　　　　4條白色、1小段黑色

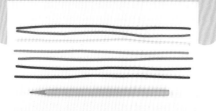

1 準備七條彩虹色的線黏土。

2 把一條紅色線黏土緊緊捲在鉛筆的最後面。

3 其他的線黏土繼續往下捲。

4 把兩條白色線黏土捲成大圓形，作法同小熊別針（見 p278）步驟 2～3。

5 把四條粉紅色線黏土對半剪開，變成八條線黏土。

6 把粉紅色線黏土做成花瓣黏上去，作法同夜光花手環（見 p282）步驟 5～8。

7 用同樣的方法做出一朵紫色的花。

8 稍微轉一下紫色花的方向，讓花瓣交錯露出來。

9 準備好黑色和紅色線黏土。

284

10 把紅色線黏土對半切開。

11 把黏土搓成表情不一樣的眼睛和嘴巴。

12 分別黏上眼睛和嘴巴。

13 把一小段粉紅色線黏土搓成四個小橢圓形。

14 把橢圓形壓扁黏在兩邊臉頰上當腮紅。

15 把一朵花黏在鉛筆的最後面。

16 背面黏上另一朵花。

17 再準備兩條綠色線黏土。

18 把黏土捲成橢圓形。

19 用手指把葉子的尾巴捏得尖尖的。

20 用剪刀把另外一邊剪平。

21 黏在鉛筆的兩邊就完成了！

285

小熊指偶

需要時間 45分鐘左右（不含乾燥時間）
難易度 ★★★☆☆

準備材料 黏土、擀麵棍、切刀、油、剪刀、錐子、披薩刀或剪刀
副材料 牙籤、亮光漆（可省略）
黏土顏色 ● 咖啡色（黃色7＋紅色2.5＋黑色0.5）
　　　　　　 ○ 奶茶色（白色9.3＋咖啡色0.7）
　　　　　　 ○ 粉紅色（白色8.5＋紅色1.5）　　● 白色　　● 黑色

1 準備一顆奶茶色的橢圓形黏土球。

2 把黏土球稍微擀平，用披薩刀或剪刀把一個長邊剪平。

3 手指抹油後，把黏土片鬆鬆地捲在手指上黏起來。

4 把頂端包起來。

5 多出來的部分用剪刀剪掉。

6 把黏土表面捏平後，小心從手指上拿下來。

7 再準備一大顆奶茶色球，和一小顆白色球。

8 用手指把白色球捏成單面平坦的半球形。

9 把半球黏在奶茶色黏土球中間。

10 用黑色黏土做嘴巴，作法同海星（見 p166）步驟 *14 ～ 16*。

11 把粉紅色小球黏在嘴巴上，做成鼻子。

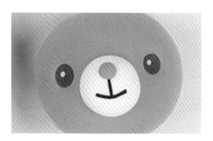

12 用咖啡色和白色黏土做眼睛，同海星（見 p166）步驟 *4 ～ 9*。

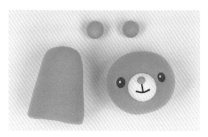

13 再準備兩顆奶茶色的黏土球。

14 把黏土球壓扁後，用切刀各劃出一條短線。

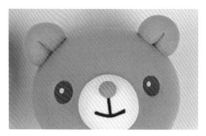

15 用剪刀把耳朵下面剪平，黏在頭上。

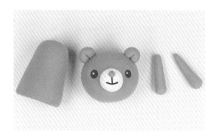

16 另外準備兩個奶茶色的長水滴形，做手臂。

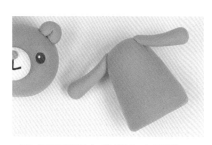

17 把手臂黏在身體左右兩邊。

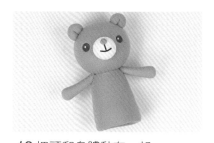

18 把頭和身體黏在一起。

19 等黏土變硬再泡亮光漆。在指偶裡插牙籤更好浸泡。

20 把指偶插在黏土上陰乾，完全陰乾需要半天的時間。

21 閃閃發亮的小熊指偶就完成了！

兔子指偶

需要時間 45分鐘左右（不含乾燥時間）
難易度 ★★★☆☆

準備材料　黏土、擀麵棍、披薩刀或剪刀、切刀、油、剪刀、錐子、水彩筆、彩色蠟筆
副材料　牙籤、亮光漆（可省略）
黏土顏色　
- 櫻花粉（白色9.5＋紅色0.5）
- 粉紅色（白色8.5＋紅色1.5）
- 咖啡色（黃色7＋紅色2.5＋黑色0.5）
- 白色
- ● 黑色

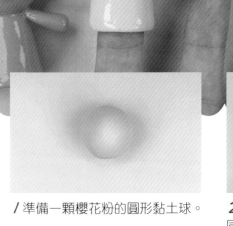

1 準備一顆櫻花粉的圓形黏土球。

2 用櫻花粉黏土球做身體，作法同小熊指偶（見p286）步驟 *2* ～ *6*。

3 再準備一大顆櫻花粉黏土球，和一小顆白色黏土球。

4 用手指把白色球捏成單面平坦的半球形。

5 把半球黏在櫻花粉黏土球中間。

6 用黑色黏土做嘴巴，作法同海星（見p166）步驟 *14* ～ *16*。

7 把粉紅色小球黏在嘴巴上，做成鼻子。

8 用咖啡色和白色黏土做眼睛，作法同海星（見p166）步驟 *4* ～ *9*。

9 準備櫻花粉和粉紅色小黏土球各兩顆，其中粉紅色的小一點。

10 把四顆黏土球搓成長條的水滴形。

11 把四顆水滴形黏土壓扁。

12 把粉紅色黏土片黏在櫻花粉黏土上，做成耳朵。

13 在耳朵上各劃出一條線後，黏在頭上。

14 再準備兩個櫻花粉的長水滴形黏土，當成手臂。

15 把手臂黏在身體左右兩邊。

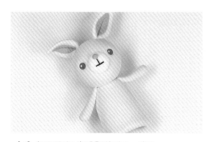

16 把頭和身體黏在一起。

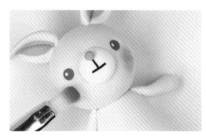

17 用水彩筆沾一點紅色蠟筆粉刷在臉頰兩邊，當作腮紅。

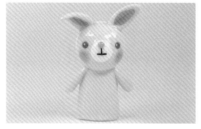

18 最後上亮光漆，作法同小熊指偶（見 p286）步驟 *19 ~ 20*，就完成了！

彩虹磁鐵

需要時間 30分鐘左右

難易度 ★★☆☆☆

準備材料	黏土、披薩刀或剪刀、切刀
副材料	白膠、磁鐵
黏土顏色	● 白色
	○ 柔和粉紅色（白色9.5＋紅色0.4＋黃色0.1）
	○ 柔和橘色（白色9.5＋橘色0.5）
	○ 柔和黃色（白色9.5＋黃色0.5）
	○ 柔和草綠色（白色9.5＋草綠色0.5）
	○ 柔和天藍色（白色9.5＋藍色0.4＋黃色0.1）
	○ 柔和紫色（白色9.5＋紫色0.5）
	（見p19柔和色系）

1 準備七顆柔和色系的彩虹色黏土球。

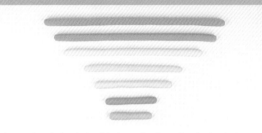

2 把所有黏土球都搓成長條狀，粗度大致相同，長度不同。

3 稍微折彎最下面的柔和紫色。

4 依照彩虹的顏色排列，一條一條黏上去。

5 用披薩刀或剪刀把彩虹兩邊剪平。

6 準備一顆橢圓形的白色黏土球。

7 把橢圓形黏土壓扁。

8 用切刀切出幾道切口，做成雲朵的形狀。

9 用同樣方法再多做一個大一點的雲朵。

10 把兩片雲朵黏在彩虹的兩邊。

11 準備一個磁鐵。

12 在磁鐵上塗上白膠，把彩虹黏上去就完成了！

蝴蝶結髮夾

需要時間 30分鐘左右
難易度 ★★☆☆☆

準備材料　黏土、擀麵棍、披薩刀或剪刀、珠筆
副材料　　髮夾
黏土顏色　 紅色
　　　　　 ○ 白色

點點蝴蝶結

1 準備一顆紅色的橢圓形黏土球。

2 用擀麵棍把黏土球擀平。

3 用披薩刀或剪刀切成長方形。

4 用同樣方法再做四個長方形。

5 把數顆白色小球壓扁黏上去，做成點點花紋。

6 把長方形四個小角往前折，但不折到底，再往後折。從側面看會形成「m」字形。

7 接著整片長方形往後對折成蝴蝶結耳朵，總共要做兩個。

8 再拿兩個長方形，把其中一邊的兩個角往前但不折到底，再往後折，做成帶子。

9 把最後一個長方形的兩邊往內捲，做成結。

10 把兩條帶子黏在兩個耳朵下面。

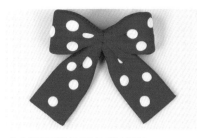

11 把兩邊的耳朵黏起來。

12 用手指或工具把中間接起來的地方壓細。

13 用結黏在中間壓細的地方。

14 把結往後包起來，帶子剪成適合的長度。

15 把髮夾插上蝴蝶結就完成了！塗一點白膠會更牢固。

胖胖蝴蝶結

1 準備三顆紅色圓形黏土球，兩大一小。

2 把大黏土球搓成水滴形後壓扁。

3 剪掉水滴形尖尖的那一邊。

4 用切刀在剪平那邊各劃兩條線，將兩端連接在一起。

5 把小球黏在中間，做好蝴蝶結再黏在髮夾上。

花花名牌

需要時間 30分鐘左右（不含乾燥時間）

難易度 ★★★☆☆

準備材料 黏土、錐子、剪刀

副材料 消光漆（可省略）、牙籤、白膠、別針

黏土顏色 ○ 萊姆黃（黃色6＋白色4）

　　　　　○ 白色　● 黑色

　　　　　🌈 彩虹色（見p19）

1 準備一顆萊姆黃的圓形黏土球，跟別針一樣大。

2 把黏土球壓扁，把邊邊捏得更整齊。

3 準備八顆色彩繽紛的黏土球。

4 把八顆黏土球壓扁。

5 用剪刀剪掉一小塊，做成花瓣。

6 在萊姆黃黏土球的上下兩邊各黏上一片花瓣。

7 左右兩邊也各黏上一片花瓣。

8 把其他花瓣黏在剛剛黏好的花瓣之間。

9 用錐子在黏土上劃出名字或英文縮寫。

10 用手把黑色黏土拉長，拉出細長的線條。

11 把黑色線黏在剛剛劃好草稿的位置。

12 為了保護名牌，可以準備好消光漆。

13 等黏土變硬，在背面插牙籤泡一下消光漆。

14 拿出來後插在黏土上，放半天陰乾。

15 做好花花名牌。

16 在別針上塗白膠，黏在名牌後面。

17 專屬自己的花花名牌就完成了！

小女孩吊牌

需要時間 45分鐘左右（不含乾燥時間）

難易度 ★★★★☆

準備材料 黏土、擀麵棍、餅乾壓模、錐子、切刀、小/中珠筆

副材料 消光漆（可省略）、牙籤、白膠、繩子、油

黏土顏色
- 深紅色（紅色5＋白色4＋藍色1）
- 黃色
- 白色
- 皮膚色（白色9＋黃色0.6＋紅色0.4）
- 咖啡色（黃色7＋紅色2.5＋黑色0.5）
- 粉紅色（白色8.5＋紅色1.5）

1 擀平一顆深紅色黏土球，留一點厚度。

2 圓形餅乾壓模抹油壓上黏土，做成吊牌的底座。

3 用手指把底座的邊邊捏得更整齊。

4 把皮膚色黏土球壓扁，做成小女孩的臉。

5 把臉黏在吊牌底座的上面。

6 準備一顆黃色的橢圓形黏土球。

7 把橢圓形壓扁。

8 把橢圓形下面剪平。

9 用切刀在平的那邊，劃出短線當作瀏海。

10 把瀏海黏在臉上。

11 再黏上一顆皮膚色小黏土球做成鼻子。

12 用小珠筆壓出放眼睛的凹洞，黏進咖啡色小球當眼睛。

13 用粉紅色黏土做嘴巴，作法同海星（見 p166）步驟 *14 ～ 16*。

14 準備四顆黃色的圓形黏土球。

15 各黏兩顆在臉的兩邊，做成兩條辮子。

16 用中珠筆在吊牌底座正上方壓出一個凹洞。

17 用白色黏土黏上名字，作法同花花名牌（見 p294）步驟 *9 ～ 11*。

18 在名牌背面插牙籤，泡一下消光漆。

19 拿出來插在黏土上，放半天陰乾。

20 準備姓名吊牌的繩子。

21 把白膠塗在底座凹洞裡，黏進繩子就完成了！

小男孩吊牌

需要時間 1小時左右（不含乾燥時間）

難易度 ★★★★☆

準備材料　黏土、擀麵棍、餅乾壓模、錐子、切刀、小/中珠筆

副材料　　消光漆（可省略）、牙籤、白膠、繩子、油

黏土顏色

○ 深天藍色（白色8＋藍色2）　　　　　　　○ 白色　　　○ 黃色

○ 皮膚色（白色9＋黃色0.6＋紅色0.4）　　● 橘紅色（黃色8＋紅色2）

○ 草綠色（黃色9＋藍色1）　　　　　　　　● 深紅色（紅色5＋白色4＋藍色1）

○ 粉紅色（白色8.5＋紅色1.5）　　　　　　● 咖啡色（黃色7＋紅色2.5＋黑色0.5）

1 用深天藍色黏土做底座，作法同小女孩吊牌（見p296）步驟 *1* ～ *4* 。

2 把皮膚色黏土球壓扁，做成小男孩的臉。

3 把臉黏在吊牌底座的上面。

4 把草綠色、深紅色和橘紅色黏土搓成水滴形。

5 把三顆水滴形壓扁黏在一起，做成帽子。

6 把帽子的下半邊剪平。

7 再準備一顆黃色的橢圓形黏土球。

8 把橢圓形壓扁。

9 把橢圓形放斜斜的，做出帽簷的角度。

298

10 把上半邊剪平,跟帽子下半邊一樣平。

11 把帽簷黏在帽子下。

12 把一顆黃色小球黏在帽頂,完成帽子。

13 再準備一顆咖啡色的水滴形黏土。

14 把水滴形黏土壓扁,做成頭髮。

15 把帽子和頭髮黏在臉上。

16 黏上一顆皮膚色小球當作鼻子。

17 用小珠筆壓出放眼睛的凹洞,黏進咖啡色小球當眼睛。

18 用粉紅色黏土做嘴巴,作法同海星(見 p166)步驟 *14 ~ 16*。

19 用中珠筆在吊牌底座正上方壓出一個凹洞。

20 用白色黏土黏上名字,作法同花花名牌(見 p294)步驟 *9 ~ 11*。

21 最後泡消光漆並黏上繩子,作法同小女孩吊牌(見 p296)步驟 *18 ~ 21*,就完成了!

台灣廣廈 國際出版集團
Taiwan Mansion International Group

國家圖書館出版品預行編目（CIP）資料

專為孩子設計的可愛黏土大百科：2800萬家長熱推！從基礎到進階，收錄12主題157款
作品，提升孩子創意力 X 專注力／金旼貞作；張雅眉譯.
-- 初版. -- 新北市：臺灣廣廈, 2020.10　面；　公分
ISBN 978-986-130-470-0（平裝）
1. 泥工遊玩 2. 黏土
999.6　　　　　　　　　　　　　　　　　　　　　　　　109012433

 美藝學苑

專為孩子設計的可愛黏土大百科
2800萬家長熱推！從基礎到進階，收錄**12**主題**157**款作品，提升孩子創意力 × 專注力

作　　　者／金旼貞　　　　　　編輯中心編輯長／張秀環・編輯／彭翊鈞
翻　　　譯／張雅眉　　　　　　封面設計／林珈仔・內頁排版／菩薩蠻數位文化有限公司
　　　　　　　　　　　　　　　製版・印刷・裝訂／東豪・弼聖・秉成

行企研發中心總監／陳冠蒨　　　線上學習中心總監／陳冠蒨
媒體公關組／陳柔彣　　　　　　數位營運組／顏佑婷
綜合業務組／何欣穎　　　　　　企製開發組／江季珊、張哲剛

發　行　人／江媛珍
法律顧問／第一國際法律事務所 余淑杏律師・北辰著作權事務所 蕭雄淋律師
出　　　版／台灣廣廈有聲圖書有限公司
發　　　行／台灣廣廈有聲圖書有限公司
　　　　　　地址：新北市235中和區中山路二段359巷7號2樓
　　　　　　電話：（886）2-2225-5777・傳真：（886）2-2225-8052

代理印務・全球總經銷／知遠文化事業有限公司
　　　　　　地址：新北市222深坑區北深路三段155巷25號5樓
　　　　　　電話：（886）2-2664-8800・傳真：（886）2-2664-8801
郵政劃撥／劃撥帳號：18836722
　　　　　　劃撥戶名：知遠文化事業有限公司（※單次購書金額未達1000元，請另付70元郵資。）

■出版日期：2020年10月　　　　■初版7刷：2024年3月
ISBN：978-986-130-470-0